U0127187

藝術文獻集成

印典

〔清〕 朱象賢

浙江人民美術出版社

圖書在版編目（ＣＩＰ）數據

印典/(清)朱象賢撰；何立民點校.—杭州：浙江人民美術
出版社，2019.12

（藝術文獻集成）

ISBN 978-7-5340-7465-3

Ⅰ．①印… Ⅱ．①朱… ②何… Ⅲ．①漢字－印譜－中
國－古代 Ⅳ．①J292.42

中國版本圖書館CIP數據核字(2019)第148283號

印 典

〔清〕朱象賢 撰
何立民 點校

責任編輯　霍西勝　張金輝　羅仕通
責任校對　余雅汝　於國娟
裝幀設計　劉昌鳳
責任印製　陳柏榮

出版發行　**浙江人民美術出版社**
　　　　　（浙江省杭州市體育場路347號）
網　　址　http://mss.zjcb.com
經　　銷　全國各地新華書店
製　　版　浙江時代出版服務有限公司
印　　刷　三河市嘉科萬達彩色印刷有限公司
版　　次　2019年12月第1版·第1次印刷
開　　本　880mm×1230mm　1/32
印　　張　11.5
字　　數　140千字
書　　號　ISBN 978-7-5340-7465-3
定　　價　59.80圓

如發現印刷裝訂質量問題，影響閱讀，
請與出版社發行部聯繫調換。

整理説明

《印典》，八卷，清朱象賢撰。象賢，字行先，又字聖涵，號清溪[一]，又號玉山仙史[二]，蘇州府長洲人。監生。少從楊賓、沈德潛遊，與沈秋華、尤青霞、白長庚等相友善。先後任瀘谿及玉山縣丞，萬載知縣之職。象賢秉性敦厚，自奉清約。公餘惟以讀書爲樂，力誡書胥毋爲惡，多行善，頗有廉聲。所學淵淹，書法遒勁。有《聞見偶録》[三]、《印典》等論著，輯印有《織錦回文圖》[四]、《回文類聚續編》[五]等作品。父之勘，字德彰。卓行孝思，頗爲吳人宗仰。曾以家藏先祖朱長文《墨池編》，付諸弟姪子孫，重新刊刻[六]。廣大書學，嘉惠士林。

《印典》一書，卷首載鈕讓《序》、讓詩《金玉印章歌爲清溪朱行先作》、朱象賢自序、印典例言、印典目録等內容。正文八卷，十二門，即：原始、制度、賚予、流傳、故事、綜紀、集説、雜録、評論、鐫製、器用、詩文。卷末附象賢侄廷詔及白長庚所撰二跋。

象賢以行世印譜，多排列篆文、鈕式之體，少制度、品評、紀述之作，因作是編。

《印典》搜羅宏富，去取精審，編排合理，體例謹嚴。是書遍採四部典籍，雖雜有讖緯、符命等荒誕之說，但既可保存文獻，亦可備參閱，仍有價值。八卷十二門之架構，涵蓋印章淵源、印史異聞、制度器用、故事詩文等多個方面。雖為開創之作，頗有借鑒意義。

是書之版本，似有如下數種：清康熙六十一年朱之勱刻本（下簡稱「朱之勱本」），雍正十一年朱氏就閒堂刻本（下簡稱「就閒堂本」），乾隆年間寶硯山房本（下簡稱「寶硯山房本」），文淵閣四庫全書本（下簡稱「四庫本」）。其中，就閒堂本、寶硯山房本、四庫本等，皆祖朱之勱本，或為後刻，或為迻錄，流布印林。

就閒堂本，半頁十一行，行二十一字，注文雙行，行三十二字。細黑口，雙魚尾，左右雙欄。版心鐫有「印典某卷」字樣，標示書名、卷次，下并標卷內頁數。卷首先載朱象賢自序，次載鈕讓序、讓詩及印典目錄、例言等；正文八卷，十二門，卷末闕朱廷詔、白長庚二跋。

寶硯山房本，版刻、行款與就閒堂本同。雕版亦精，校讎確當。此本卷首部分所

載，與就閒堂本同，但次序稍異。其先載鈕讓序、讓詩，次載象賢自序、印典例言、目
録等内容。正文亦八卷，十二門。卷末附朱象賢侄廷詔、白長庚二跋。

四庫本，開化榜紙精抄，朱礎紅格。半頁八行，行二十一字，注文雙行，行亦二十
一字。白口，單魚尾，四周雙欄，魚尾上有「欽定四庫全書」字樣，版心依次寫有書
名、卷次、頁次。此本闕載文字較多。卷首部分，鈕讓序、詩及《印典例言》闕載；卷
末部分，朱廷詔跋未載。卷八詩文部分，《咸陽獲寶符賦》一賦，全文四百五十餘字，
此本僅存「玉鈕惟舊，芝泥尚新.；螭文外發，鳥篆中陳」二句，餘皆闕載。卷四部分，
又闕載《烹魚得印》一則。卷六《唐印》部分，闕小字注文「李白詩」等十七字。四庫
本任意竄改文字亦多。如，卷四《除官如印》部分，將「金寇犯闕」更爲「金人南侵」，
以避先人諱。整體而言，四庫本雖有諸多不足，仍是抄録精細、校勘精審之本，是《印
典》重要版本之一。

民國至今，《印典》亦先後録載於西泠印社《印學叢書》[七]、盧輔聖《中國書畫全
書》[八]、王伯敏《書學集成·清》[九]、台灣新文豐出版公司《石刻史料新編（第四

輯）》等叢書〔10〕中。以上各本，亦有特色。或爲影印，或爲排印，或爲全帙，或爲節
選；或加句讀，或爲註釋，皆有參閱價值。

本次點校整理，以寶硯山房本爲底本，以四庫本參校。底本文字，皆未遽改，以
存版刻之實。訛脱、臆改之處，關乎全文，皆出校勘記；底本中，「驗」、「佑」、「髣
弗」等字，四庫本分作「驗」、「祐」、「髣髴」，或爲異文，或涉正俗，此均按寶硯山房本
迻録，未出校記。另，《印典》一書之點校，參閱已出版之句讀、標點本及有關文獻之
點校本，并據拙見，加以修正。

又，此校點本後亦載「附録」，略分「傳記資料」、「歷代著録」、「朱象賢文選」、
「其他」四目，將整理《印典》過程中，所搜集之文獻，分類纂輯，略作校勘，附於文後，
以備查核。

點校過程中，浙江人民美術出版社雍琦先生給予諸多支持，上海圖書館、復旦大
學圖書館古籍部爲參閱有關文獻，提供諸多便利，在此并致謝忱。又，南京杜志强先

生，博雅君子也，鍾情製印，勤於學術探討。先生百忙之中，寄贈有關論述，以示支
持、勉勵之意；先生盛情，余銘記五內，亦表謝意。限於時日，囿於見聞，書中謬誤疏
漏之處，在所難免，敬請大方之家不吝正之。

　　　　　　　　　　　　　　　　　歲次辛卯十月既望，錦川何立民草於滬上。

注　釋

〔一〕劉江先生分析清代印學研究成果時，曾提到朱象賢「號清溪子」之說。究其本源，可能
　　據王澍《〈墨池編〉序》中「又將清溪子《印典》八卷鐫板以附，既得講求書法，并可探討
　　筆硯章印之精微」之述而來。參氏著《中國印章藝術史》，西泠印社出版社二〇〇五
　　年，第三九八頁。

〔二〕此據朱象賢《聞見偶録序》、《回文類聚序》、朱珖《回文類聚續編序》等，詳見附録。

〔三〕有「昭代叢書」本，參丁仁《八千卷樓書目》卷十四子部小説家類（民國本）。參附録引文。

〔四〕此書雖爲彙集傳世《璿璣圖》等作品，亦多有朱象賢自作者。如《璿璣圖施彩説》、《織
　　錦回文傳敘互異説》等作品，皆題「玉山仙史」，即象賢自作。

〔五〕據朱象賢《回文類聚序》、《織錦回文圖序》等。又，此書卷六末，載朱象賢（玉山仙史）
《跋》；卷七末，則載尤青霞所撰《跋》，亦值得注意。

〔六〕據復旦大學圖書館所藏雍正十一年就閒堂本《墨池編》（宋朱長文撰），朱之勘校閱卷
一，而朱象賢則分別校閱卷首朱長文序、卷六、卷九、卷十、卷十九，在之勘弟侄子孫輩
中，校閱內容最多。

〔七〕木活字本，民國七年出版。又，西泠印社「印學叢書」本《印典》，六冊。半頁十一行，行
二十一字。注文雙行，行亦二十一字。白口，單魚尾。版心鐫刻「印典某卷　西泠印
社印學叢書」等文字。其中，「西泠印社」與「印學叢書」分置書口兩側，頗為醒目。

〔八〕叢書第一冊。此本以雍正朱氏本為底本，參校四庫全書本，加以斷句，排印出版。

〔九〕王伯敏、任道斌、胡小偉主編《書學集成·清》，河北美術出版社二〇〇二年。

〔一〇〕又，韓天衡先生編訂之《歷代印學論文選》（上冊，西泠印社一九九九年）亦選錄此
書。但其僅錄卷一、二、三、四、七等，餘皆未載。中華書局「中華生活經典」叢書，亦
收錄方小壯編著之《印典》。

目録

二

目　録

二一

二二

目録

二七

鈕讓序

嘗觀昔賢志於所好,往往而傳,劉伶之於酒,陶潛之於菊,後世以爲口寔,夫豈偶然哉!蓋我人之於世也,自壯至老,汲汲皇皇,心爲形役。其所營求者,不過名與利耳。凡所以資吾身,適吾意,苟有益於我者,皆利也。利之大小不同,然僅足以給我有生,而不能遺之於既死之後。若夫歷千古而不死者,非名而何?嗚呼!夫名豈易言哉!言名者,上之則必禹、稷之所營,周、孔之所爲。等而下之,亦必節義著於當時,文采表於後世。彼其志於所好,亦足享不朽之榮名,此豈倖而致哉!要亦存乎其人也。吾鄉行先朱子,爲宋儒樂圃先生之後,幼而好學,直溯淵源。其爲人也,端靜而達,明哲而文。及長,從楊大瓢、沈歸愚兩先生遊。於古無所不嗜,而更好金玉印章,手集印章之原始、宗派,古今制度,及名人題咏。上自奏漢,下至國朝,名曰《印典》,攜之行篋,以誌其好。己未春,余遊昆池,遇行先於時齋撫軍幕府,得讀是集,心折其蒐輯苦心,因喟然

歎曰：「行先可謂志於所好者矣。雖然，吾聞之夫人志於所好，鮮不爲其病。如鍾

緜之嘔血，衛懿之亡國，未始不由篤好於物。今觀行先之好，似以此二者爲戒，故不

以羅致爲事，唯求一新耳目，以供吟嘯爲樂。凡遇物之可喜，譬夫禽鳥弄聲，雲霞在

望，於聞見之時，欣然浹洽而已。是以得全其好而遠其病。」余與行先同出歸愚師門，

且同客滇南，相聚最久。每諦觀其爲人，不徒嗜好如此，凡處世接物，無不皆然。由

此而推，苟非學問有自，曷克語此。噫！行先之所好，不與伯倫、淵明鼎峙千古者，

吾不信也。若夫世俗之好，又何足傳？半邨鈕讓用謙序。

金玉印章歌爲清溪朱行先作 鈕讓

君不見崑山璧，十五連城不肯易。又不見首山銅斗間，紫氣凌長虹。精金美玉世常守，金玉成章幾人有。何況軒頡籀斯傳，鑿鐫陶冶非凡手。清溪夙嗜勤蒐羅，爛銅碎玉掌中珠。陵寢掀翻漆燈滅，幽宮泣鬼愁神荼。光生東壁飛蝌蚪，蟠螭欲躍獅爭吼。綠字朱文何處來，巨靈斧劈元龜首。豈徒古印先生好，天根月窟窮微奧。混沌悲他七日亡，蒼蒼恠彼媧皇造。嗚呼！卞生空向荊山泣，鄧通幾見餘拳石。獨有懷情嗜古心，五湖煙水年年碧。

自序

古人銘物紀事，往往託之金石，是以鼎彝碑碣之屬，博古家皆視同景星卿雲而寶愛之。若官私印章與鼎彝碑碣，同出古人之手，好篆刻者，偶或留心一二，其餘俱置不講，何歟？予家貧識陋，不能一見湯盤孔鼎，而秦漢印章猶有流傳，得窺其妙，故每涉獵彝書，采録類聚，編成八卷，名曰《印典》。好古君子欲知古印淵源，下外乎此矣。若夫嫵媚纖巧，古無是體，或非大家所尚，予則不暇及也。清溪朱象賢識於大梁使院之含翠亭。

印典例言

行世印譜，不過備列篆文、鈕式，而古典品評及一切紀述，鮮有録入。至考訂書學而連及印章者，惟唐之竇臮、元之盛熙明。然所附簡約，略存其意耳。是編凡有裨印章者，俱考覈搜羅，仍分類成卷，以免駁雜。

印章之妙，莫如秦、漢、魏、晉，但去今已遠，遺法罕傳。迨李唐、趙宋，講論者頗有其人，而所作率多牽强支離，未可取法。厥後有榆庵徐官所著《印史》，與行世印譜不同，自成一書。然拘泥字體，且以成語取巧湊合。諸説筆之於書，既欠大方，更乏古致。今參考諸家論説，凡能法古而宗秦漢者，悉爲録載。

職官章印，制度代更，示信文移，而無他用。私印之於翰墨，與官印有異。若鎸刻俗陋，雖名流傑作，亦因之而减色。編内專求古雅，兼遵典制，非有意異人也。

前人詩文句語，連屬印意二字甚多。其有可作引證，以供博覽者，俱采集編次。他如釋氏心印、佛印等類，與印章如古典已備，不過用字異同，無庸濫取，致滋冗複。

絕無關涉，概置不録。

　　古者官御、名姓并稱曰印，至宋時，別爲國畫、書籍所用之印，爲圖書記，由是世俗之人，稱官印爲印，稱私印概曰圖書，相延莫改。蓋私印多用於書畫，分別其名，不爲大謬，然究係俗稱，而非前人制用之意。是帙一遵古制，未敢從衆。

　　金石之類，所以製印也；刀鑒之類，所以成印也。俱必須之物，不可不講。至紱綬，乃佩印所用，較他物之不同。然古人紀載，往往連類及之，今亦并附，以仍古意。

印典卷第一

原始

古印良可重矣，可以考前朝之官制，窺古字之精微，豈如珍奇玩好而涉喪志之譏哉！但去古久遠，幾昧從來，若不粵稽往昔，誰復知其根本。首錄「原始」，以著肇端。

天王符璽

《春秋運斗樞》：黃帝時，黃龍負圖，中有璽章，文曰「天王符璽」。

赤帝符璽

《春秋合誠圖》：堯坐舟中，與太尉舜臨觀，鳳皇負圖授堯。圖以赤玉爲匣，長三

一

尺八寸，厚三寸。黄玉檢，白玉繩，封兩端，其章曰「天赤帝符璽」。

天王玉璽

《春秋運斗樞》：黄龍五采，負圖而出舜前，白玉檢，黄金押，黄金繩芝爲封泥兩端，有文曰「天王有玉璽」五字，博衷三寸。

龜頷印

王子年《拾遺記》：禹治水，黄龍曳尾於前，元龜負青泥於後。龜頷下有印文，皆古文，作「九州山水」之字。禹所穿鑿之處，皆使青泥封記，其所使元龜印其上，後世印章皆肇此也。

璽節

《周禮》「掌節貨賄用璽」節注：璽節，如今之印章。

二

烏巢玉璽

《拾遺記》：武王滅紂，樵夫牧豎探烏巢，得赤玉璽，文曰：「水德方滅，火祚方盛。」字皆大篆。

傳國璽

《録異記》：歲星之精，墜於荆山，化而爲玉，側而視之色碧，正而視之色白。下和得之，獻楚王，後人趙獻。秦始皇一統，琢爲受命璽，李斯小篆其文。歷世傳之，爲傳國璽。

印璽檢姦

《後漢·祭祀志》：自五帝始有書契，至三王，俗化彫文，詐僞漸興，始有印璽，以檢姦萌。

制度上

今之沿襲，始自古人，不師先世成規，焉證後人之失。然而時代推遷，變更不一，是非詳考，鮮知取法也。兹集歷代分別尊卑、質式，彙輯「制度」二卷，少備考據。

制六璽

馬端臨云：秦以印稱璽，以玉，不通臣下。用制乘輿六璽曰：皇帝行璽，皇帝之璽，皇帝信璽，天子行璽，天子之璽，天子信璽。又始皇得藍田白玉爲璽，螭虎鈕，文曰：「受天之命，皇帝壽昌。」

方寸璽

《漢舊儀》：秦已前，民皆以金、銀、銅、犀、象爲方寸璽，各服所好。漢一作秦。以

來，天子獨稱璽，又以玉，羣臣莫敢用也。

紫泥封璽

《漢書》：璽皆玉螭虎鈕，凡六，其文亦殊，曰：皇帝行璽，皇帝之璽，皇帝信璽，天子行璽，天子之璽，天子信璽。外有大藍田玉璽，曰：「受天之命，皇帝壽昌。」皆以武都紫泥封之，盛以青囊白素裹，兩端無縫，尺一櫃中約署。《舊儀》云：皇帝綏，黃地赤采，不佩璽。璽以金銀縢組，侍中組負以從。

皇后璽

《漢》：皇后璽文曰「皇后之璽」，金螭虎鈕。《舊儀》云：皇后、婕妤乘輦，餘皆以茵，四人輿以行。皇后玉璽，文與帝同。後漢靈帝冊宋貴人為后，御章德殿。太尉襲使持節奉璽綬，宗正讀冊畢，后拜，稱臣，任位。太尉授璽綬，中常侍長秋太僕高鄉侯覽長跪受璽綬，奏於殿前，女使授

婕妤，長跪受，以授昭儀，受，長跪以帶后。后秩比國王，即位威儀，赤紱玉璽也。又蔡邕《獨斷》云：皇后赤綬玉璽，貴人綢音戈。緺金印。按，綢緺，色似綠，綬文也。

太后璽

《輿服志》：太皇太后、皇太后及妃璽，皆以金爲之，藏而不用。太后封令書以宮官印，皇后以內侍省印，皇太子以左春坊印，妃以內坊印。《文獻通考》：皇太子，黃金印，龜鈕，文曰章。

璽章印

《漢官儀》：諸侯王，黃金璽，橐駝鈕，文曰璽。列侯，黃金印，龜鈕，文曰某侯之章。丞相高帝十一年，更名相國。太尉與三公、前後左右將軍，黃金印，龜鈕，文曰章。中二千石，銀印，龜鈕，文曰章。千石、六百石、四百至二百石以上，皆銅印，鼻鈕，文曰印。《文獻通考》：御史大夫，銀印，青綬。凡吏秩比二千石以上，皆銀印，青綬。

六

光禄大夫無秩比六百石以上，皆銅印，墨綬。大夫、博士、御史、謁者、郎、無秩僕射、御史治書、尚符璽者，有印綬。比二百石以上，皆銅印，黃綬。

印章五字

《文獻通考》：漢武帝太初元年，改正朔數，用五紀。注：印文，若丞相曰「丞相之印章」。諸卿及守相印文不足五字者，以「之」字足之。

官印五分

《漢官儀》：卿秩中二千石，孝武皇帝元狩二年，令通官印，方寸大小，官印五分。

王公侯金，二千石銀印，龜鈕。

尚書令印

《漢官儀》：尚書令，秦官也。漢初并用士人，銅印，墨綬，秩二千石。

佩雙印

《後漢·輿服志》：佩雙印，乘輿、諸侯王、公、列侯以白玉，中二千石至四百石皆以墨犀，三百石以至私學弟子皆以象牙。上合絲，乘輿以縢貫白珠，赤罽蕤，諸侯王以下以綔赤絲蕤，縢綔各如印其質。或云：雙印，二桃也，佩之以自戒也。予考《漢書》載雙印，刻書曰：「正月剛卯既央，靈殳四方，青赤白黃，四色是當。帝令祝融，以教夔龍，庶疫剛癉，莫我敢當。」又曰：「疾日嚴卯，帝令夔化，順爾國化[一]，伏茲靈殳。既正既直，既觚既方，庶便剛癉，莫我敢當。」共六十六字。則雙印即剛卯，而非印用之印章也。

薨贈印璽

《後漢·禮儀志》：諸侯王、列侯薨，皆令贈印璽、玉柙銀鏤。文貴人、長公主銅鏤。

復設璽印

《文獻通考》：建武元年，復設諸侯王，金璽綟綬，公、侯金印紫綬。九卿、執金吾、河南尹、大長秋、將作大匠、度遼諸將軍、郡太守、國傅相、校尉、中郎將、諸郡都尉、諸國行相、中尉、内史、中護軍、司直秩皆二千石，以上皆銀印，青綬。中外官尚書令、御史中丞、治書侍御史、公將軍長史、中二千石丞、正、平、諸司馬、宮中王家僕、雒陽令秩皆千石，尚書、中謁者、黃門冗從、四僕射、都郡監、中外諸郡官令、都侯、司農部丞、郡國長吏、丞、侯、司馬、千人、家令、侍、僕秩皆六百石，雒陽市長、主家長秩皆四百石，以上皆銅印，墨綬。諸曹長揖擢丞秩三百石，諸秩千石者，其丞、尉皆秩四百石，秩六百石者，丞尉秩三百石，四百石者，其丞、尉秩二百石，縣國丞、尉亦如之，縣、國三百石長、丞、尉亦二百石，明堂、靈臺丞、諸陵校長秩二百石，丞、尉、校長以上皆銅印、黃綬。縣國守宮令、相或千石或六百石，長或四百石或三百石，長相皆以銅印，黃印，黃綬。而有秩者侍中、中常侍、光祿大夫秩皆二千石，太中大夫秩皆比二千石，尚書、諫綬。

議大夫、侍御史、博士皆六百石，議郎、中謁者秩皆六百石，小黃門、侍郎、中黃門秩皆比四百石，郎中秩皆三百石，太子舍人秩二百石。與服制遞。

鐵印災符

《漢官解詁》：衛尉主宮闕之內，凡居宮中者，皆施籍於掖門，按其姓名。若有醫巫儵人當入者，本官長吏爲之封啟傳，審其印信，然後內之。人未定，又有籍，皆復有符。以當所屬官兩字爲鐵印。亦太卿災符，當出入者，按籍畢，復齒符，識其物色，乃引內之也。

封禪璽

《祭祀志》：檢用金縷五周，以水銀和金以爲泥。玉璽一方寸二分，一枚方五分。

女官佩印

王莽篡位後，徵天下淑女。杜陵氏女爲皇后，成同牢禮於西堂。備和嬪、美御，

其和人三，位視公。嬪人九，視卿。美人二十七，視大夫。御人八十一，視元士。凡百二十人，皆佩印綬，執弓韣音讀。

魏貴人印

《魏志》武帝內誡令曰：宮人位爲貴人，金印，藍綬，女人爵位之極。

印以官名

魏武《設官令》：魏諸官印，各以官爲名，印如漢法斷二千石者章。

官級印質

杜氏《通典》：魏黃初三年，初制，封王之庶子爲鄉公，嗣王庶子爲鄉侯，公之庶子爲亭伯。其後定制，凡國王、公、侯、伯、子、男六等，次縣，次鄉，次亭侯，次關內侯，又置名號侯爵十八級，關中侯爵十七級，皆金印，紫綬。關外侯爵十六級，銅印，龜

鈕，墨綬。五大夫十五級，銅印，環鈕，赤墨綬。自關內侯皆不食租，虛封爵自魏始。

晋太子璽

《文獻通考》：晋皇太子，金璽，龜鈕，朱黄綬，四采，赤黄縹紺。

女官章印

又，貴人、夫人、貴嬪是爲三夫人，皆金章，紫綬，文曰貴人、夫人、貴嬪之章。淑妃、淑媛、淑儀、修華、修容、修儀、婕妤、容華、克華[二]，是爲九嬪，銀印，青綬。

王璽

《晋·百官志》：王，古號也，夏、殷、周稱王，金璽，龜鈕，細纁朱綬。

公車司馬印

《晋·百官表》注：公車司馬令一人，周官也，銅印，墨綬，絳服。官品第七。

公侯印

《晋·舆服志》：郡公、县公、县侯大夫、夫人，银印、青绶。

太监银章

晋令有通德殿太监，尚衣、尚食太监，并银章、艾绶。

宋诸官印

《文献通考》：宋皇太子，金玺，龟钮，朱绶。诸王，金玺，龟钮，𬘓朱绶。郡公，金章，紫绶。太宰、太傅、太保、丞相、司徒、司空，金章，紫绶。相国，绿𬘓绶。大司马、大将军、太尉、凡将军位从公者，金章，紫绶。郡诸侯，金章，青朱绶。骠骑、车骑以下诸将军，并金章，紫绶。诸王嗣子，金印，紫绶。郡公侯嗣子，银印，青绶。尚书令、仆射、中书令、监、秘书监，铜印，墨绶。光禄大夫、太子詹事、左右卫以下诸将军、监军，

銀章，青綬。諸校尉、中郎將，銀印，青綬。縣、鄉、亭侯，金印，紫綬。鷹揚、伏波以下諸將軍，銀章，青綬。諸都尉、校尉、中尉，銀印，青綬。州郡史，銅印，墨綬。御史中丞、都水使者，銀印，墨綬。諸軍司馬，銀章，青綬。匈奴、護羌諸校尉，銅印，青綬。尚書左右丞、秘書丞，銅印，黃綬。其下又有假青綬、假墨綬。

太子妃璽

沈約《宋書》：皇太子妃，金璽，龜鈕，縹朱綬。

齊璽印制

《文獻通考》：齊乘輿制，六璽以金爲之，并依秦漢之制。皇太子、諸王金璽，皆龜鈕，縹朱綬，赤黃縹紺，色亦同。公、侯五等，金章。相國，綠綟綬，三采，綠、紫、紺。公嗣子紫，侯嗣子青。鄉、亭侯、關中、關內侯，郡公朱，侯伯青，子、男素朱，皆三采。公、侯伯青，子、男素朱，皆三采。郡太守、内史，四品、五品將軍，皆銀章，青綬。尚書令、僕射至諸州刺紫綬，白二采。

史，皆銅印。　尚書令、僕射、中書監、秘書監，皆黑綬[三]。　丞皆黃綬。　其乘輿綬，黃赤縹紺，四采。

梁印

《文獻通考》：梁乘輿、印璽及皇太子、諸王、五等國封，并略如齊制。　鄉、亭、關內、關中及各號侯，諸王嗣子，金印，龜鈕，紫綬。　關外侯，銀印，珪鈕，青綬。　大司馬、大將軍、太尉、諸位從公者，金章，龜鈕，紫綬。　尚書令、僕射、尚書、中書監、令、秘書監，銅印，墨綬。　左、右光祿大夫，加金章，紫綬。　同其位，但加金紫者，謂之金紫光祿。　但加銀青者，謂之銀青光祿。　太僕、廷[四]以下諸卿，丹陽尹，銀章，龜鈕，青綬。　諸將軍，金章，紫綬。　中郎將則青綬。　郡國太守、相、內史，銀章，龜鈕，青綬。　諸縣署令秩千石者，州郡大中正、郡中正，銅印，環鈕，墨綬。　公府令史亦同。　諸縣尉，銅印，環鈕，單衣，黃綬。

卷　第　一

一五

陳璽章印

《文獻通考》：陳永定元年，武帝所定乘輿、服御，皆採梁舊制，以天下初定，務惟節儉。至天嘉中，乃一依梁天監舊事，比齊制。天子六璽，并依舊式。「皇帝行璽」，封常行詔救用之。「皇帝之璽」，賜諸王書用之。「皇帝信璽」，下銅獸符，發諸州鎮兵，下竹使符，拜代召諸刺史用之。并白玉爲之，方一寸二分，螭獸鈕。「天子行璽」，册拜外國則用之。「天子之璽」，賜諸外國書則用之。「天子信璽」，發兵外國，若徵召外國，及有事鬼神用之。并黄金爲之，方一寸二分，螭獸鈕。又有傳國璽，白玉爲之，方四寸，螭獸鈕，上交蟠螭，隱起鳥篆書，文曰「受天之命，皇帝壽昌」。凡八字。在璽外，唯封禪以封石函。又有「督攝萬機」印一鈕，以木爲之，長尺二寸，廣二寸五分。背上爲鼻鈕，鈕長九寸，厚一寸，廣七寸。腹下隱起篆文「督攝萬機」四字。此印常在内，唯以印籍縫。用則左右部郎中、庶支尚書奏取，印訖轉納。皇太子璽，黄金爲之，方一寸，龜鈕，文曰「皇太子璽」。宫中大事用璽，小事用門下典書坊印。

諸侯印綬，二品以上，并金章，紫綬。三品，銀章，青綬。三品以上，凡是五省官及中侍、中省官，皆爲印而不爲章也。四品得印者，銀印，青綬。五品、六品得印者，銅印，墨綬。四品以下，凡是開國子、男及五等散品名號侯，皆爲銀章，不爲印也。七品、八品、九品得印者，銅印，黃綬。金銀章印及銅印，并方一寸，皆龜鈕。四方諸藩國王之章，上藩用金，下藩用銀，并方寸，龜鈕。佐官唯公府長史、尚書二丞給印綬。六品以下、九品以上，唯當曹爲官長者給印。餘自非長官，雖位尊并不給。

章印異鈕

陳制：金章或龜鈕，豹鈕，貔鈕。銀章爲龜鈕，熊鈕，羆鈕，羔鈕，鹿鈕。銀印爲珪鈕，兔鈕。銅印率環鈕。

北齊后璽

北齊皇帝納后禮，皇后服大嚴綉衣，帶綬佩，加幜女。長御引出，升畫輪四望車。

女侍中負璽陪乘，鹵簿如大駕。

北周璽印

《文獻通考》：後周皇帝八璽，有神璽，有傳國璽，皆寶而不用。皇帝負宸，則置神璽於筵前之右，置傳國璽於筵前之左。其六璽并因舊制，皆白玉爲之，方一寸五分，高一寸，螭獸鈕。三公、諸侯印皆方寸二分，高八分，龜鈕。七命以上銀，四命以上銅，皆龜鈕。三命以上，銅印，鼻鈕。其方皆寸，其高六分，文曰某公官之印。

隋璽

《文獻通考》：隋神璽寶而不用，受命璽封禪則用之，餘六璽行用，并依舊制。

隋制：皇后有金璽，盤螭鈕，文曰「皇后之璽」。冬正大朝，則并璜琮，各以笥貯進於座隅。

唐璽印

《文獻通考》：唐天子有傳國璽及八璽，皆玉爲之。神璽以鎮中國，藏而不用。「受命璽」以封禪禮神，「皇帝行璽」以報王公書，「皇帝之璽」以勞王公，「皇帝信璽」以召王公，「天子行璽」以報四夷書，「天子之璽」以勞四夷，「天子信璽」以召兵四夷，皆泥封。大朝會則符璽郎進神璽、受命璽於御座，行幸則合八璽爲五輅，函封從於黃鉞之內。初，太宗刻受命玄璽，以白玉爲螭首，文曰：「皇天景命，有德者昌。」至武后，改諸「璽」皆爲「寶」。中宗即位，復爲「璽」。開元六年，復爲「寶」。天寶初，改璽書爲寶書。十載，改傳國寶爲承天大寶。太皇太后、皇太后、皇后、皇太子及妃，璽皆金爲之，藏而不用。太皇太后封令書以宮官印，皇后以內侍省印，皇太子以左春坊印，妃以內坊印。天子巡幸，則京師、東都留守給留守印，諸司從行者給行從印[五]。

卷第一

一九

同文印

《舊唐書》：玉牒、玉策以受命寶印之，納二玉匱於緘中，金泥緘際，以「天下同文」之印封之。

鑄印追兵

《唐書》：肅宗在靈武，鑄印追兵，文曰「六合大同之印」。

置諸官印

《唐會要》：建中三年，詔中書、門下兩省各置印。長慶三年，鑄御史臺行從印二，出使印二。

唐宗室李說，請爲監軍使王定遠別鑄印，上許之。監軍有印，自定遠始。

《唐文宗紀》：太和五年，敕造諫院印一面，以「諫院之印」爲文。諫院舊無印，

各於本司取印，每有疏，人多知之，故敕置印。

墨印

《舊唐書》：左藏令掌邦國庫藏之事，天下賦調納庫藏，凡出給，先勘木契。然後錄其名數，及請人姓名，署印送監門，乃聽出。若外給者，以墨印印之。

奏准製寶

《五代史》：晉天福三年，中書門下奏准敕製皇帝受命寶，以「受天明命，惟德允昌」為文刻之。

後周二寶

《文獻通考》：周廣順三年二月，內司製國寶兩坐，詔太常具制度以聞。有司奏：「按《唐六典》，符璽郎掌天了八寶，一曰神寶，二曰受命寶。其神寶方六寸，高四

寸六分，厚一寸七分，蟠龍鈕，文與傳國寶同。傳國寶，秦始皇帝以玉刻之，方四寸，鈕蟠五龍。二寶歷傳，以爲神器。又別有六寶，因文爲名，并白玉，螭虎鈕。歷代相傳，亡則補之。北朝鑄之以金。至則天朝，以「璽」字涉嫌，改爲「寶」。貞觀十六年，別製玄璽一坐，文曰「皇天景命，有德者昌」。白玉，螭虎鈕。同光中，製寶二坐，文曰「皇帝受命之寶」。晉天福四年，製寶一坐，文曰「皇帝神寶」。其同光、天福二寶，内司製造，不見鈕象并尺寸、制度。敕：「今製寶二坐，宜用白玉，方六寸，螭虎鈕。」詔馮道書寶文。一以「皇帝承天，受命之寶」爲文，一以「皇帝神寶」爲文。

校勘記

〔一〕「順爾國化」，四庫本作「慎爾周伏」。

〔二〕「克華」，四庫本作「充華」，是。

〔三〕「黑綬」，四庫本作「墨綬」，是。

〔四〕「廷」，四庫本作「廷尉」，是。

〔五〕「行從印」，四庫本作「從行印」。前文有「從行者」之詞，當以「從行印」爲是。

印典卷第二

制度下

宋寶制度

《文獻通考》：宋制，凡寶用玉，篆文，廣四寸九分，厚一寸二分。填以金盤龍鈕，係暈錦大綬，赤小綬，連玉環；玉撿高七寸，廣二寸四分；玉斗方二寸四分，厚一寸二分；皆飾以金裝，裹以紅錦，加紅羅泥金夾帊，納於小匳。匳以金裝，內設金牀，暈錦褥，飾以襯色玻璪，碧鈿石、珊瑚、金精石、瑪瑙。又匲三重，皆裝以金，覆以紅羅繡帊，載以腰輿及行馬，并飾以金。朝會陳於御前，大禮即列於仗衛中。

制用各寶

又，宋太祖受禪，傳周廣順中所造二寶，太宗制「承天受命之寶」，真宗制「恭膺天命之寶」。大中祥符中，又別制「恭膺天命之寶」、「天下同文之寶」，用於封禪；「昭受乾符之寶」，以印密詞。

禁中所用別有三印：一曰「天下合同之印」，中書奏覆狀、疏內銓歷任三代狀用之。二曰「御前之印」，樞密院宣命及諸司奏狀用之。三曰「書詔之印」，翰林詔書敕、別録敕榜用之。皆鑄以金，又以鍮石各鑄其一。雍熙三年，并改爲寶，別鑄以金，舊者皆毀之。

乾興元年，作受命寶，命參知政事王曾書之，遣内侍諸〔二〕少府監文思院視工作。

仁宗明道元年，禁中火，寶册悉焚。其年九月，改作寶及册。命參知政事陳堯佐書「受命寶」，宰相陳執中書「欽崇國祀之寶」，刻之以代。真宗爲「昭受乾符之寶」，薛奎書尊號册寶，參知政事晏殊書皇太后尊號册寶。二年成。凡齋醮、表章用焉。

三司言：用黄金二千七百两，爲泛寶法物，詔易以銀而塗黄金。

皇祐五年九月，作「鎮國神寶」。時閱奉宸庫，得良玉，廣尺，厚半之。上以其希世之寶，不俗以爲服玩，因作鎮國神寶。命宰相龐籍篆，而參知政事劉沆書其上。寶成以進，召近臣宗室觀於延和殿，太常禮院引《唐六典》次序曰：「一神寶，二受命寶，冬至祠南郊，大賀儀仗，請以鎮國神寶爲前導。」自是遂爲定式。

英宗即位，別製受命寶。嘉祐八年，將葬仁宗於永昭陵，翰林學士范鎮奏曰：「竊聞先朝受命寶及泛寶物，與平生衣冠器用，皆欲舉而葬之，非所以稱大行皇帝恭儉之意也。其受命寶，望陛下寶而用之，且示有所傳付。若衣冠器玩，則宜陳於陵寢及神御殿，歲時展視，以慰思慕。」詔檢討官披繹典故，及命兩制禮官議。學士王珪等議曰：「受命寶猶昔傳傳國璽也，宜爲天子傳器，不當改作。古者藏先王衣服於廟寢，至於平生器玩，則世納於方中，亦不悉陳於陵寢。謂宜從省約，以稱先帝恭儉之寶。」已而別製受命寶，珪等議格不用，命參知政事歐陽修篆其文曰「皇帝恭膺天命之寶。」元豐八年五月，作受命寶。文與上同。

徽宗崇寧五年，有以玉印獻者。方寸，龜鈕，工作精巧，文曰「承天福延萬億永無極」。《受寶記》言，有以古篆進者，謂是也。帝因次其文，倣李斯蟲魚篆作寶文。其方四寸有奇，螭鈕，方盤，上圓下方，名爲鎮國寶。

大觀元年，制八寶。時得玉工，用元豐中玉，琢天子、皇帝六璽，疊篆。紹聖間，得漢傳國璽，無檢，螭又不缺，疑其一角缺者，乃檢也。有《檢傳》，考驗甚詳。帝取其文而黜其璽，因作受命寶，其方四寸有奇，琢以白玉，篆以蟲魚，帝自爲之記。鎮國、受命二寶，合天子皇帝六璽，爲八寶。於是下詔曰：「自昔皆有尚符璽官，今雖隸門下後省，遇親祠，則臨時具員，訖事復罷。八寶既備，宜重典司之職。可令尚書省置官，如古之制。」又詔：「永惟受命之符，當有一代之制。而尚循秦舊，六璽之用度，越百年之久，或未大備。自天申命，地不愛寶，獲全玉於異域，得妙工於編氓。八寶既成，復無前比，殆天所授，非人能爲。可以來年元日，御太慶殿，恭受八寶。」尚書省言：「請置符寶郎四員，隸門下省。二員以中人充，掌寶於禁中。按，唐八寶，車駕臨幸，則符寶郎奉寶以從。大朝會，則奉寶以進。今鎮國寶、受命寶非當用之器，欲臨

幸則從六寶，朝會則陳八寶。内符寶郎捧出以授外符寶郎，外符寶郎從寶行，行禁衛之内，朝則分進於御座之前。鎮國寶，受命寶不常用，唯封禪則用之。皇帝之寶，答鄰國書則用之。皇帝行寶，降御札則用之。皇帝信寶，賜鄰國書及物則用之。天子之寶，答外夷國書用之。天子行寶，封册則用之。天子信寶，舉大兵則用之。應合用寶，外符寶郎具奏，請内符寶郎御前請寶；印訖，付外符寶郎承受。」從之。二年，詔受命「寶」字之上，添「鎮國」二字。鎮國、受命二寶，寶而不用，藏置内府，人未知制作之因，可宣付有司。政和六年，詔：「御寶自祖宗朝行用，今百五十餘年，角刓篆暗，幾不可驗，恐無以示信天下。舊有祖宗所藏御前金寶，宜自冬祀大禮畢行用，而降新、舊二寶文，付外照驗，且以布告中外。」七年，從于闐得大玉，踰二尺，色如截肪。帝又制一寶，赤螭鈕，文曰：「範圍天地，幽贊神明。保合太和，萬壽無疆。」凡十六字，篆以蟲魚。制作之工，幾於秦璽。其寶九寸，檢亦如之，號曰「定命寶」。合前八寶爲九，其後詔以九寶爲稱，以定命寶爲首。應行導排設去處，定命與受命、天子寶在左，鎮國寶與皇帝寶在右。又詔：「得寶玉於異域，受定命於神霄。合乾元用九之

數，以明年元日受之。」凡兩受寶，皆赦天下。帝曰：「八寶者，國之神器也。至定寶命寶，乃我所自制」云。

紹興元年，製「受命中興寶」，宣示輔臣。比定命寶大半分。十六年，郊祀，始陳寶如承平之儀。凡中興御府所藏玉寶十有一，金寶三。八寶皆高宗作。一鎮國神寶，文曰：「承天福延，萬億永無疆。」二受命寶，文曰：「受命於天，既壽永昌。」三曰天子之寶，四曰天子信寶，五曰天子行寶，六曰皇帝之寶，七曰皇帝信寶，八曰皇帝行寶。八寶印用已見前。大宋受命之寶。太祖作。定命寶。文十六字，徽宗作。并八寶爲九寶。大宋受命中興之寶。金寶三：皆建炎二年秋作。一皇帝欽崇國祀之寶，印香合詞表。二天下合同之寶，印中書門下省文字。三書詔之寶。印詔書。

皇后寶

《宋紀》：景祐元年，立后曹氏，命禮院詳定儀注。皇后玉册如太子制，珉簡。寶用金，方一寸五分，高一寸，文曰「皇后之寶」，盤螭鈕，服以褘衣大帶，玉珮雙綬。

《文獻通考》：紹興十三年四月，行皇后冊禮。冊用珉玉五十簡。寶用玉，方一寸有半，盤螭鈕，文曰「皇后之寶」。隆興以後，悉金是制。

太后玉寶

《文獻通考》：哲宗元祐元年，詔：「天聖中，章獻明肅皇后用玉寶，方四寸九分，厚一寸二分，龍鈕。今太皇太后權問處分軍國事宜，依章獻皇后故事。」從之。又詔：「太皇太后玉寶，以『太皇太后之寶』爲文。皇太后金寶，以『皇太后寶』爲文。皇太妃金寶，以『皇太妃寶』爲文。」

太子金寶

《宋史》：至道中，門下省言：「按《開元禮》，皇太子寶，以黃金爲之，方一寸。」

《隋志》：皇太子寶，龜鈕，文曰『皇太子寶』，朱組大綬。請如舊制製造。」從之。

《文獻通考》：乾道元年，禮官討論皇太子冊寶之制。按《會要》，冊用珉玉簡六

十，前後四枚。寶以黃金爲之，文曰「皇太子寶」，係龜鈕。舊制方二寸。

貴妃金印

《宋史》：慶曆八年制：美人張氏爲貴妃。所司擇日備禮冊，命學士宋祁就院寫告，用官告院印封進，妃擲告於地，不受。十二月，發冊設次位，命官持節授冊印，內、外命婦稱賀。及入謝，略如冊后儀。冊用竹簡二十四版，長尺一，闊寸，天下樂錦裝標。金印方寸，文曰「貴妃之印」，龜鈕，紫綬。

尊號寶

《文獻通考》：累朝每上尊號，有司製玉寶，以尊號爲文。

紹興二十二年，孝宗受禪詔：「恭上太上皇帝尊號曰『光堯聖壽太上皇帝』。」禮官討論冊寶之制。冊用珉玉，寶用玉，篆文，廣四寸九分，厚二寸二分。以皇祐黍尺爲度，填以金盤龍鈕，係以暈錦大綬，赤小綬，連玉環，玉檢納於小盝。盝以金飾之。

乾道七年、淳熙二年、十二年加上尊號，及紹熙元年上至尊壽皇帝聖尊號，慶元二年上聖安壽仁太上皇帝尊號冊寶，悉同此制。又上壽聖太上皇后尊號冊寶，如慈寧之制。紹熙初，上壽聖皇太后、壽成皇后尊號，金寶皆六字，文曰「壽聖皇太后寶」、「壽成皇后之寶」。廣四寸九分，厚一寸二分。填以金盤龍鈕。四年，加上壽聖隆慈備福皇太后尊號，金寶以十字爲文。慶元二年十月，上壽聖隆慈備福光佑太皇太后、壽成慈惠皇太后、壽仁太上皇后冊寶，其制并同。嘉泰時，加上壽成慈惠太皇太后尊號冊寶，亦如之。紹興七年，命文思院用玉製「顯肅皇后寶」二顆。禮官言：「國朝諸后謚寶，曾垂簾聽政者用玉，餘止用金。」遂詔以金造。

御書印

《史》：祥符二年，鑄龍圖閣印，文曰「龍圖閣御書記」。天禧四年，編御集，朱允中等言：「御製書印三，請用金鑄。」從之。

諸司銅印

《文獻通考》：宋因唐制，諸司皆用銅印。諸王及中書門下印方二寸一分。樞密、宣徽、三司、尚書省諸司印方二寸。惟尚書省印不塗金，餘皆塗金。節度使印方一寸九分，塗金。餘印并方一寸八分，惟觀察使塗金。諸王、節度使、州、府、軍、監、縣印皆有銅牌，刻文云：「牌出印入，印入牌出。」或本局無印者，皆給奉使印。景德四年，別鑄兩京奉使印。又有朱記，以給京城及外處職司及諸軍校等。其制長一寸七分，廣一寸六分。士庶及寺觀亦有私記。大中祥符五年，詔禁私鑄，止得雕木爲文，大方寸。

鑄三面印

《文獻通考》：景祐三年，篆文官王文盛言於少府監曰：「在京糧料院印，多僞傚之，以摹券歷者。」謂：「宜鑄三印[二]，圓其制，而面闊二寸五分，於外圍周匝篆紀年

及糧料院名，凡十二字，以圍篆十二辰，凡十二字，中央篆正字，上連印鈕，令可轉旋，以機穴定之。用時月分對年，中互建十二月，自寅至丑，終始循環。每改元，即更鑄之云。若此，使姦人無復措其巧矣」。少府監以奏。詔三司詳定，請如文盛言。

印式著令

又，王文盛言：「舊例親王、中書印各方二寸一分，樞密、宣徽、三司、尚書省、開封府方二寸，節度使寸九分，節度觀察、留後觀察使寸八分半，防禦、團練使、轉運、州縣印寸八分。凡印各上下七分，皆闊寸六分。雖各有差降，而無令式以紀其數。」詔從其言，著於令。

給奉使印

神宗熙寧四年，詔中外奉使，除文臣兩省、武臣橫行已上，不以職務緊慢，餘官如使外國，接送伴體，量安撫制勘之類，給奉使印。餘給銅記，以奉使朱記爲名。先是，

臣僚差使，不以官序高下、職務慢緊，例給奉使印，而令式節文非劇司者記，故密院有請也。九年八月，令禮部鑄諸路提舉官印。自是，提舉官不帶奉使印以出。

鑄三省貢舉印

元豐四年，詔三省印銀銷金塗，給事中印爲門下外省之印，舍人印爲中書外省之印。

六年，別鑄「禮部貢舉之印」。舊制，貢院有印。院廢，印亦隨毀。禮部遇鎖試，則牒印廢事故也。

遇事借印

禮部言：「政和令：奉使官第二等以上給印，餘給記。差出者，遇替移事故，元借印記，隨所在寄納，本部歲終檢舉拘收。寄納州縣占留給借，無以防之。」乃詔有司立法，應州縣寄納禮部印記，非奉朝旨，不許擅行給借。

鑄樞密印

《文獻通考》：建炎三年，鑄三省樞密院銀印。

《考古記》：宋樞密院與中書，對持文武二柄，號爲二府。院在中書之北，印有東院、西院之文，而共爲一院，但行東院印。

《夢溪筆談》：舊制，中書、樞密院、三司使印，并塗金。近制，三省、樞密院印有銀爲之，塗金。餘皆鑄銅而已。

《卻掃編》：樞密院承旨，本吏人名，太平興國以翰林楊守一爲之，加「都」字。後復用吏。熙寧三年，復以李綬充副都承旨。未幾，又請鑄印。詔止許印在院，文字以「樞密都承旨印」爲文。

鑄行在印

《文獻通考》：紹興四年，鑄行宮留守司印。權戶部侍郎王俣言：「文書以印記

防姦偽，錢穀尤爲要切，不可借用他印。今車駕巡幸，凡常程文書皆留守司裁決，以印記權爲立用。如行在所度支用侍郎印，金倉部通用金部印，留守司權本部侍郎用尚書印，太府、司農寺并用寺丞印。不惟日下[三]交互，異時必生姦弊。請度支、金倉部、太府、司農寺各鑄印，以行在所或巡幸某印爲文。事已發，赴禮部置櫃封鑰掌之，遇巡幸關出行用，庶無窒礙。其他部要切印記，都省依此施行。」詔印文添「行在所」字。

卷第二

會子印

又，孝宗隆興二年，金部言：「初行會子，權借戶部尚書印覆印。今行之已久，恐致混肴，宜專有印記，俾郎官掌之。」遂鑄太府寺專一檢察會子印。二年，復鑄尚書覆印會子印。

毀假借印

又，乾道二年，禮部請郡縣假借印記，悉毀而更鑄。馬端臨云：南渡之初，有司印章多失，尚方重鑄給之，加「行在」二字，或冠年號以別新舊，然欺偽猶未能革。至紹熙初，禮部侍郎李巘言：「文書有印，以示信防姦，給毀悉經省部，具有條制。然州縣沿循，或以縣佐而用東南將印，以橡曹而用司寇舊章，名既不正，弊亦難防。請令有司製州縣官合用印記，舊印非當用者，毀之。」上從其請，由是名實正而真偽別矣。

印冠年號

又，寧宗嘉定十四年，山東效順，鑄各州軍及京東安撫使、馬步軍總管、京東河北鎮撫節制大使印，并冠以「嘉定」二字。

遼金玉寶

《續文獻通考》：玉印，太宗破晉北歸，得於汴宮。穆宗應曆二年，詔用太宗舊寶。御前寶，金鑄，文曰「御前之寶」，印臣僚宣命。詔書寶，文曰「書詔之寶」，書詔批答用之。「契丹寶」，受契丹冊儀，符寶郎奉寶置御座東。金印三，晉帝所上。

皇后太子寶

皇太后寶。天顯二年，應天皇后稱制，羣臣上璽綬。冊承天皇太后儀，符寶郎奉寶置太后座右。皇后印，文曰「皇后教印」。皇太子寶。重熙九年，冊皇太子儀，中書令授皇太子寶。

臣下印

臣下印。吏部印，文曰「吏部之印」，銀鑄，以印文官制誥。兵部印文曰「兵部之

印」，銀鑄，印軍職制誥。契丹樞密院、契丹諸行軍部署、漢人樞密院、中書省、漢人諸行宮都部署印，并鑄。文不過六字，以上以銀硃爲色。南北王內外百官印，并銅鑄，以黃丹爲色，諸稅務以赤石爲色。杓窊印，窊，鷙鳥之總名，以爲印鈕，取疾速之義。行軍詔賜將帥用之。

金鑄各寶

《續文獻考》：熙宗皇統五年，始鑄金御前之寶一，書詔之寶一。世宗大定十八年，御史大夫完顏璋請製大金受命寶，有司以秦璽文進上，命以「大金受命萬世之寶」爲文，其制徑四寸八分，厚一寸四分，盤龍鈕，高、厚各四寸六分有半。禮部尚書張景仁、少府監張僅言領工事，詔康光慶篆之。二十三年三月，鑄宣命之寶，金、玉各一，徑四寸二釐，厚一寸四分，鈕高一寸九分，字深二分，敕有司議所當用奏。今所收八寶及皇統五年造御前之寶，賜宋國書及常例目則用之。書詔之寶，賜高麗、夏國詔并頒詔則用之。大定十八年，造大金受命萬世之寶，奉敕再議。今所鑄金寶，宜以進

呈爲始，一品及王、公、妃用玉寶，二品以下用今宣命之寶。二十五年十二月，命範銅爲禮信之寶。凡賜方外禮物、給信袋則用。章宗明昌四年七月，命以銀改鑄禮信之寶，仍塗以金。

太皇太后、皇太后、皇后、太妃寶，皆用金。

太子寶

世宗大定二十四年，幸上京，鑄金寶以授皇太子。有司定其文曰「監國」，世宗命以「守」易「監」。比親王印，廣、長各加一分，龜鈕。二十八年，世宗不豫，以皇太子攝政，鑄「攝政之寶」。貞祐三年，以皇太子守緒控制樞密院，詔以金鑄「撫軍之寶」，如世宗時制，於啟稟時用之。

給諸司印

天會六年，始詔給諸司印，其前所帶印記，無問有無新命，悉上送官，敢匿者國有

常憲。至正隆元年，以内外官印新舊名及階品大小不一，有用遼、宋舊印及契丹字者，遂定制，命禮部更鑄。三師、三公、親王、尚書令并金印，方二寸，重八十兩，馳鈕。一字王印，方一寸七分半，金鍍銀，重四十兩，三字。諸郡王印，方一寸六分半，金鍍銀，重三十五兩，三字。國公無印。一品印，方一寸六分半，金鍍銀，重三十五兩，三字。二品印，方一寸六分，金鍍銀，重二十六兩。東宮三師、宰執與郡王同。三品印，方一寸五分半，銅，重二十四兩。四品印，方一寸五分，銅，重二十四兩。六品印，一寸三分，銅，重十六兩。八品印，一寸一分半，銅，重十四兩。七品印，一寸二分，銅，重十四兩。九品印，一寸一分，銅，重十四兩。凡朱記，方一寸，銅，重十四兩。天德二年，行尚書省以其印小，遂命議尚書省印小一等改鑄。大定二十四年二月，行尚書省、議事臺并左右三部印，以從幸上京。泰和元年，安國軍節度使高有鄰言：「本州所掌印三，曰『邢州之印』，曰『安國軍節度使之印』，曰『邢州觀察使印』。吏、户、禮印用之，曰『邢州之印』，兵、刑、工案用之。以名實不正，乞改鑄。」宰臣奏謂：「節度使專行之事，自當用節度使印，觀察使亦如之。其六曹提點所

軍兵民訟，則當用本州印，著爲定制。」上從之。

元制寶璽

《續文獻通考》：元至元元年七月，定用御寶制。凡宣命，一品、二品用玉，三品至五品用金，其文曰「皇帝行寶」者，即位時所鑄，惟用之詔誥，別鑄「宣命金寶」行之。六年，製玉璽大小十鈕。文宗天曆二年，開奎章閣，作二璽，一曰「天曆之寶」，一曰「奎章閣寶」，命虞集篆文。順帝作二小璽，一曰「明仁殿寶」，一曰「洪禧」，命楊瑀篆文。洪禧，璞純白而龜鈕，黑色。至正元年詔刻宣文、至正二寶。宣命之寶用玉，以玉筯篆。

蒙古字印

一品衙門用三臺，金印。二品、三品用兩臺，銀印。其餘大小衙門印，雖大小不同，皆用銅。其印文皆用八思麻帝師所製蒙古字書。

位號視印

《鑑》：元宗室駙馬通稱：諸王初制簡樸，位號無稱，惟視印章以爲輕重。後雖有國邑之名，而印章之等如舊封。一字王者金印、獸鈕。兩字王者金印、螭鈕。次有金印、駝鈕，金鍍銀印駝鈕、龜鈕，有止用銀印、龜鈕，等級不同如此。又，同姓有無國邑而稱王者，但稱宗王。

明制寶璽

《續文獻通考》：明寶璽凡十四，寶之大者曰「奉天之寶」，爲唐宋相傳，惟配天地〔四〕用之。凡詔若赦則用「皇帝之寶」，立封及賜勞則用「行寶」，詔親王、大臣用兵則用「信寶」，册上尊號則用「尊親之寶」，敕諭親王則用「親親之寶」，祀山川、鬼神則用「天子之寶」，封外國及賜勞則用「天子行寶」，詔外夷調兵則用「天子信寶」，賜誥用「誥命之寶」，賜敕用「敕命之寶」，以進御座則用「御前之寶」，獎諭臣工則用「廣

運之寶」，敕諭來朝官員則用「敬天勤民之寶」。

建文三年春正月辛酉朔，凝命神寶成，方一尺六寸九分，帝親定其文曰：「天命明德，表正萬方。精一執中，宇宙永昌。」先是，帝在儲位，夢神人致上帝命，授以重寶。元年，使者還西方，得青玉於雪山，方踰二尺，質理溫栗。二年正月，帝郊祀，宿齋宮，夕夢若有睹，乃驚寤，命玉人琢爲大璽。十二月工成，名「凝命神寶」。至是，以告天地祖宗，爲文宣示遐邇，百官稱賀。

后妃寶

《續文獻通考》：皇后金冊、金寶，貴妃而下有冊無寶。獨宣德元年，以貴妃孫氏有容德，請於皇太后，製金寶賜之，且命太師英國公張輔爲正使，少師吏部尚書蹇義爲副使。二公元臣也，未幾而貴妃有子。自是貴妃受寶遂成故事焉。

諸司印信

《明會典》：國初，禮部設鑄印局，又設儒士二員，後增二員。專寫印上文字。三年，外補其大小衙門印記年久模糊者，申知上司，具奏鑄換新印，其舊印仍繳印局看驗。若印降未久，捡奏煩擾，雖已鑄換，仍將申奏官治罪。嘉靖後，鑄造印記關防，專以《洪武正韻》爲主。《正韻》不載，方取許氏《説文》：二書無考者，將《六書》等書參考。

又洪治中，奏准若衛所軍職將印當錢使用者，帶俸差操。

宗人府、五軍都督府，俱正一品，銀印，三臺，方三寸四分，厚一寸。

六部都察院并在外各都司，俱正二品，銀印，二臺，方三寸二分，厚八分。衍聖公、張真人、中都留守司俱正二品，各布政司從二品，銀印，二臺，方三寸一分，厚七分。景泰三年，賜衍聖公三臺銀印。

順天、應天二府尹，俱正三品，銀印，方二寸九分，厚六分五厘。通政司、大理寺、太常寺、詹事府，及京衛并在外各按察司、各衛，俱正三品，苑馬寺、宣慰司，俱從三

品，銅印，方二寸七分，厚六分。太僕寺、光祿寺，并在外各鹽運司，俱從三品，銅印，方二寸六分，厚五分五厘。

鴻臚寺并在外各府，俱正四品，國子監并在外宣撫司，俱從四品，銅印，方二寸五分，厚五分。

翰林院、左右春坊、尚寶司、欽天監、太醫院、上林院監、六部各司、宗人府經歷司，并在外各王府長史司、各衛千戶所，俱正五品，司經局、五府經歷司并在外招討司、安撫司，俱從五品，銅印，方二寸四分，厚四分五厘。在外各州，從五品，銅印，方二寸三分，厚四分。

都察院經歷司、大理寺左右寺、五城兵馬司，大興、宛平、上元、江寧、各京縣及僧錄司、道錄司，并在外中都留守司、經歷司、繼事司，各都司經歷司、斷事司，各衛百戶所長官司，及各王府審理所，俱正六品，光祿寺大官等署，并在外各布政司、經歷司、理問所，俱從六品，銅印，方二寸二分，厚三分五厘。

吏科等六科行人、通政各經歷司，工部營繕所、太常寺典簿廳、上林苑監、蕃育等

署，并在外各按察司、經歷司、各縣，俱正七品，中書舍人，順天、應天府經歷司，京衛經歷司、光祿寺典簿廳，太僕寺、詹事府各主簿廳，并在外各衛經歷司、鹽運司、經歷司、苑馬寺主簿廳、宣尉司、經歷司，俱從七品，銅印，方二寸一分，厚三分。

戶部、刑部、都察院各照磨所，兵部典牧所，國子監繩愆廳、博士廳、典簿廳，鴻臚寺，欽天監各主簿廳，并在外各布政司照磨所，各府經歷司及各王府紀善、典寶、典膳、奉祀、良醫、工正各所，宣撫司經歷，以上正從八品，俱銅印，方二寸，厚二分五厘。

刑部、都察院各司獄司，順天、應天二府照磨所、司獄司，鴻臚寺內儀署司賓署，國子監典籍廳、上林苑監典簿廳，內府寶鈔等各庫，御馬倉、草倉、會同館，織染所，文思院，皮作局，顏料局，鞍轡局，寶源局，軍器局，都稅等司，教坊司，并在外留守司、司獄司，各都司司獄司，各按察司照磨所、司獄司，各府照磨所、司獄司，及各王府長史司、典簿廳、教授、典儀所，各府衛儒學、稅課司，陰陽學、醫學、僧綱司、道紀司，及各巡檢司，以上正從九品，俱銅印，方一寸九分，厚二分二厘。

各州縣儒學、倉庫、驛遞、閘壩批驗所、抽分竹木局、河泊所、織染局、稅課司、陰

印典

四八

陽學、醫學、僧道司，俱未入流，銅條記，闊一寸三分，長二寸五分，厚二分一厘。以上俱直鈕，九疊篆文。

用之。

監察御史，銅印，直鈕，有眼，方一寸五分，厚三分，八疊篆文。

總制、總督、巡撫等項，并鎮守及凡公差官，銅關坊，直鈕，闊一寸九分五厘，長二寸九分，厚三分，九疊篆文。

征西、鎮朔、平羌、平蠻等將軍，銀印，虎鈕，方三寸三分，厚九分，柳葉篆文。

文淵閣，銀印，直鈕，方一寸七分，厚六分，玉箸篆文。宣德年賜，惟進呈文字等項

私印古制

《考古紀略》：古人私印，質有金、銀、銅、玉，鈕有螭、龜、壇、鼻、獅、虎、兔、獸，與官印無異。又有子母印、兩面印、六面印，乃官印中所無。子母者，大印之中藏以小印，多則三四，少則一二。兩面者，其厚一二分而無鈕，上下刻文，中空一竅以縚組

也。六面者，上下四週皆刻文字，其制正方，下及傍側爲五印。上作方鈕，仿弗如鼻

成一小印也。

校勘記

〔一〕「諸」，四庫本作「詣」，是。

〔二〕「三印」，四庫本作「三面」。

〔三〕「日下」，四庫本作「目下」。據此條題名，當以「三面」爲是。

〔四〕「配天地」，四庫本作「祀天地」。

印典卷第三

賚予

印爲示信之物，所係非輕，故古今封拜之所及，命令之所出，非此莫憑。今考歷代帝王賜授大略，題爲「賚予」，以標鄭重。

授印説吴

《淮南子・人間訓》：衛君朝吴，吴王囚之，欲流之於海。魯君曰：「吾欲免之而不能爲，奈何？」仲尼曰：「若欲免之，請子貢行。」魯君召子貢，授之將軍之印，歃躬而行。

受印約從

《戰國策》：蘇秦見説趙王於華屋之下，趙王大説，封爲武安君，受相印。

賜印擊楚

《漢書·彭越傳》：漢元年秋，賜將軍印，使下濟陰以擊楚。

立王受印

《吳王濞傳》：立濞於沛，爲吳王，已拜受印。高祖召濞，相之曰：「若狀有反相，天下同姓一家，慎無反。」

賜令尹印

《陳勝傳》：勝使賜田臧楚令尹印，使爲上將。田臧乃使諸將李歸等守滎陽城，自以精兵西迎秦軍於敖倉。

懷思送印

《東平王蒼傳》：永平十一年正月，來朝。月餘，還國。明帝懷思，乃遣使手詔國中傳[二]曰。日者問東平王處家何等最樂，王言爲善最樂，其言甚大。令送列侯印十九枚，諸子年五歲已上能趨拜者，皆令帶之。

賜印擊吳

漢景帝賜汝南王以將軍印，擊吳。

賜璽賜印

《南粵傳》：高皇帝賜臣佗璽，以爲南粵王，賜其丞相銀印。

《陸賈傳》：天子憐百姓勞苦，遣臣授君王印符通使，君王宜北面稱臣。

賜匈奴璽

《文獻通考》：宣帝時，始賜匈奴單于印璽，與天子同。又，建武二十六年，賜南匈奴黃金璽，盭綬。《史》：漢光武賜莎車王賢西域都護印綬。

賜烏孫印

《烏孫傳》：漢都護韓宣奏，烏孫大吏、大禄、大監賜金印紫綬。又，《西域傳》：烏孫公主侍者馮嫽，常持漢節，爲公主使，行賞賜於城郭。諸國敬信之，號曰馮夫人。爲烏孫右大將軍妻。右大將軍與烏就屠相愛，都護鄭吉使馮夫人乘錦車持節，詔烏就屠爲小昆彌，賜印綬也。

通經賜印

《後漢書》：崔駰曾祖母師氏，能通《孝經》百家之言，王莽賜號儀成夫人，金印

紫綬，文軒丹轂，顯於新室之世。

請賜印綬

《東觀漢記》：諸王當歸國，詔書選三署郎，補王家長史，除第五倫爲淮陽王長史。

但輩除者多，印綬皆假倫請於王，王賜之印綬。

改授金璽

《魏志》：天子使魏公位在諸侯王上，改授金璽赤綬。

印封倭王

《文獻通考》：魏景初二年，既平公孫氏，倭女王遣大夫難升米等詣郡，求詣天子朝獻。太守送詣都，乃以金印紫綬，封爲親魏倭王。

賜刺史印

王隱《晋書》：帝賜涼州刺史張駿金印文袍。

賜學士印

《翰林志》：晋開運中，賜學士院書詔金印一。

加章就謁

《晋書》：虞潭母亦拜爲武昌侯太夫人，加金章紫綬。潭立養堂於家，王導以下皆就拜謁。

策賜蜜印

又，《山濤傳》：策賜司徒蜜印紫綬，侍中貂蟬，新沓伯蜜印朱綬。

卒贈金章

王導妻卒，贈金章紫綬。

詔假印綬

太始六年，詔太傅壽光公鄭沖、太保華陵公何曾，皆假夫人庶子印綬，食本秩三分之一，皆如郡公侯比。

佩假侯印

《晉永安起居注》：太康四年，有司奏，鄯善國遣子元英入侍，以英爲騎都尉，佩假歸義侯印，青、紫綬各一具。

賜印糾繩

唐元和十三年，賜六軍辟仗使印。辟仗使如方鎮之監軍，無印，及張奉國等得

罪，至是始賜印，得糾繩軍政，事任專達矣。

賜外夷印

《唐會要》：貞元十年，詔賜南詔蠻異牟尋鑄印一，用黃金，銀爲窠，其文曰「貞元册南詔印」。

《契丹傳》：至德、寶應間朝獻，天子惡其外附回鶻，不復官爵。會昌二年，回鶻破，契丹酋屈戌始復入附，拜雲麾將軍、右武衛將軍。於是幽州節度使張仲武爲易回鶻所與舊印，賜唐新印，曰「奉國契丹之印」。

曲賜金印

《吳越世家》：唐莊宗入洛，吳越王璆[二]復修職貢於唐，并厚獻以賂權要，求金印玉册。上下其議於有司。有司言：故事惟天子用玉册，王公皆用竹。唐主曲從其請，竟以玉册金印賜之。

賜皇帝寶

《文獻通考》：宋太宗以玉寶二鈕，賜太祖之子德芳，其文曰皇帝信寶，至孫從式上之。

賜諸王等印

淳化五年，賜諸王印章。至道元年，鑄左右春坊印。紹興三十二年，鑄皇子鄧、慶、恭三王印。

《續文獻通考》：寶祐二年，詔皇太子忠王，授「崇寧節度使忠王之印」。景定三年以李壇效順，賜金鍍銀印二。

賜公主駙馬印

《續文獻通考》：元世祖中統四年，給公主符印。至元四年，賜駙馬不花銀印。

大德十年，賜駙馬濮陽王金印。

賜諸王印

至元四年，封皇子忽哥赤馬雲南王，賜駝鈕金鍍銀印。五年，封諸王習怯吉爲河南王，賜駝鈕金印。六年，賜諸王與魯赤駝鈕金鍍銀印。十四年，改安西王傳銅印爲銀印。二十一年，封皇子爲鎮南王，賜塗金銀印。二十二年，賜皇子愛牙赤銀印。二十五年，賜雲南王塗金駝鈕印。二十七年，封皇孫爲梁王，賜金印。

成宗大德三年，封藥木忽而爲定遠王，賜金印。八年，封皇姪海山爲懷寧王，賜金印。九年，封孛羅爲鎮寧王，賜金印。

武宗至大二年，諸王禿滿進所藏太宗玉璽。封禿滿爲陽翟王，賜金印。又鑄金印，賜句容郡王。

賜給諸官印

元世祖中統九年，詔札魯忽赤乃太祖開創之始所置，位在百司上，其賜銀印。三十一年，時成宗，未改元。以范文虎監後通惠河，給二品銀印。仁宗延祐元年，陞司天臺爲司天監，秩正三品，賜銀印。二年，詔遣宣撫使問民疾苦，黜陟官吏，并給銀印。又改給各道廉訪司銀印。四年，陞蒙古國子監秩正三品，賜銀印。文宗天曆元年，給殿中侍御史及冀寧路印。凡内外百司印因兵而失者，令中書如品秩鑄給之。二年，立宮相都總管府，秩正三品，給銀印。

賜玉押印

順帝至元七年，詔左右丞相、平章、樞密、知院、御史大夫，得賜玉押字印，餘官不與。

賜方士印

元世祖徵方外士丘處機至京師，爲立其教，賜金印章。漢張道陵之後，世守其法，元封其後爲真人，給以銀印，視三品。文宗至順元年，鑄黃金神仙符命印，賜掌金真教道士苗道一。

賜皇后印

《續文獻通考》：明高皇帝賜中宮皇后白玉印，方一寸二分，曰「厚載之記」。

賜太子印

又，高皇帝賜懿文太子白玉之印，一寸二分，曰「大本堂記」。文皇帝賜仁廟玉押，曰「人主中正」。仁廟即位，時宣廟方爲皇太孫，復舉以授之，命印識章奏。

賜大臣印記

明仁宗賜蹇義、夏元吉[三]、楊士奇、黃淮、楊榮、金幼孜印記,其文俱「繩愆糾繆」。而蹇義又有「蹇忠貞」,楊士奇又有「楊貞一之印」。宣宗賜蹇義曰「忠厚寬弘」,夏元吉曰「含弘貞靜」,楊士奇曰「清方貞一」,楊榮曰「方直剛正」,胡濙曰「清和恭靖」。又文恭世家吳中,曰「和敏詳達」各印記。景帝賜胡濙曰「忠良惟篤」,王文曰「忠誠匪懈」,衍聖公孔弘緒曰「謹禮崇德」各印記。世宗賜楊一清曰「耆德忠正」,又「繩愆糾違」。張孚敬曰「忠良貞一」,又「繩愆弼違」。又別記永嘉張茂恭、桂萼曰「忠誠靜慎」,又「繩愆匡違」。李時曰「忠敏安慎」,費宏曰「舊輔元臣」,夏言曰「學博才優」,顧鼎臣曰「經緯首選」,翟鑾曰「清謹學士」,又「繩愆輔德」。方獻夫曰「忠誠直諒」,嚴嵩曰「忠勤敏達」,仇鸞曰「翔卿」各印記。其時郭勛亦有賜印,文字未詳。萬曆間,以少師張居正乞歸葬,範銀爲圖書賜之,俾馳傳密封言事,文曰「帝賚忠良」。嘉靖間,顧鼎臣居守,用牙刻「關防」賜之。

賜太監印記

明宣宗賜太監金英、范弘各銀記。又賜王御、周瑾銀記四，曰「忠肝義膽」，曰「金貂貴客」，曰「忠誠自勵」，曰「心跡雙清」。憲宗賜司禮覃昌牙記二，曰「忠誠不怠」，曰「謙亨忠敬」；銀記一，曰「才華明敏」；石記一，曰「補袞宣化」。世宗賜司禮張佐銀記四，曰「集謀補德」，曰「端忠誠慎」，曰「輔忠」，曰「勵忠」；司禮麥福銀記一，曰「恭勤端慎」。蓋中貴得之不難，此外不能盡悉。

賜方士印

明憲宗賜方士李孜省銀圖書二，曰「妙悟通玄」，曰「忠貞和直」，得密封言事。又賜鄧常恩圖書一，曰「橐籥陰陽」。蕭崇一圖書二，曰「至真玄妙」，曰「丹霞歲月」。世宗賜真人邵元節白玉印，文曰「闡教護國」；烏玉印，文曰「太和子」。又賜真人陶仲文白玉印，文曰「凌虛子」；烏玉印，「文昌林隱」；銀記曰「秉一保國」。

流傳

人隨時往，心思乎澤，後豈易見。凡有遺存，固宜以異寶目之也。至於璽印爲用，專以文字，較優他玩，幸得留於後世，安可忽而置之？爰稽記載，用志「流傳」。

奉上遺璽

《文獻通考》：王莽篡位，盜刲玉璽。莽敗時，帶璽綬避火於漸臺。商人杜吳殺莽取綬，不知取璽。公賓就見綬，問所在，乃斬莽首，并璽與王憲。憲得無所送，又自乘天子車輦。更始將李松入長安，斬憲，送璽詣宛，上更始。更始復奉赤眉，赤眉立劉盆子。建武三年，盆子敗，璽還光武。

探井得璽

漢靈帝時，董卓作亂，天子北幸河上，六璽不自隨，掌璽者投於井中。孫堅從桂陽入討董卓，時已焚燒洛邑，徙都長安。堅軍於城南井中，有五色氣，軍人莫敢汲。堅使人探井，得漢傳國玉璽，方四寸，上鈕盤五螭，螭上一角缺。袁紹有僭盜意，乃拘堅妻逼求之，紹敗，璽還漢。

鋤園得印

《後漢記》：桓帝時，沛國戴翼鋤園，得黃金印。

營廟得璽

《魏志》：太和元年，甄豫初營宗廟，掘地得玉璽，方一寸九分，其文曰「天子羨思慈親」，明帝爲之改容。

成都玉印

又，咸熙元年，鎮西將軍衛瓘上雍州兵於成都縣，得碧玉印章一，印文似成信字。

依周成王歸禾之義，宣示百官相國府。

得印改年

《吳志》：孫皓天册元年，吳郡言掘得有印，長一寸，廣三分，上刻有年月字，於是改年大赦。

發塚得印

嬰齊墓在番禺，佗子也。孫權發其塚，得玉匣、珠襦、金印三十六、皇帝璽三、龍劍三。劍各刻有文，曰：純鈞、干將、莫耶。

璽出漢水

《蜀志》：太傅許靖等上言先主曰：前關羽圍於樊、襄陽，襄陽男子張嘉、王休獻玉璽。璽潛漢水，伏於困泉，暉景燭燿，靈光徹天。夫漢者，高祖本所起，定天下之國號也，大王襲先帝軌迹，興於漢中也。今天子玉璽神光見，璽出襄陽漢水之末，明大王承其下流，授與以天子位，瑞命符應，非人力所致。

墾地得璽

《晉紀》：建武元年，江寧縣民虞迪墾地，得白玉麟鈕璽一以獻，文曰：「長壽萬年」。

刺史奉璽

《玉璽譜》：雍州璽者，晉雍州刺史郗恢表慕容永稱藩奉璽，方六寸，厚三寸，上

蟠螭爲鼻，合高四寸六分，四邊龜文，下有八字，其文曰：「受天之命，皇帝壽昌。」烏篆隱起，巧麗驚絶。是慕容所制，原其所由，未詳厥始。

得璽懷還

《晉中興書》：戴施得璽，陰懷還南，王彪之議：未詳傳國璽造創之始，然歷代以來及太始之初，揖遜禪位，以茲相授，故是傳國之守器也。始得之，宜慶賀。

《文獻通考》：傳國璽，魏以禪晉。趙王倫簒位，使義王王威就惠帝取之，帝不與，强奪之。晉帝永嘉五年，王彌入洛陽，執懷帝及傳國璽詣劉曜。後爲石勒所并，璽復屬勒，刻一邊云：「天命石氏」。此題今不存。勒爲冉閔所滅，此璽屬閔。閔敗，璽存閔大將軍蔣幹。晉鎮西將軍謝尚，遣督護何融至，購賞得之，以晉穆帝永和八年還江南。晉元帝東渡，歷數帝無玉璽，北人皆云司馬家白板天子。

淮水得璽

《中興書》：義熙十二年，左衛兵陳陽于府事前淮水中得璽，其文曰：「王者不隱其過，則玉璧見。」璧亦璽也。

遣送玉璽

《晉書載》記：石季龍尅上邽，遣主簿趙封送傳國玉璽、太子玉璽各一於勒。

石闕得璽

《石勒別傳》：韓强在長城縣西山巖石闕中，得玄璽一所，方四寸，厚二寸，石虎以爲縣瑞。

治第得璽

《五代史·蜀世家》：田令孜爲監軍，盜傳國璽而埋之於庭。永和二年，尚食使

七〇

歐陽柔治令孜故第，穿地得之以獻。

棄璽草間

《文獻通考》：梁末，侯景之敗也，以傳國璽自隨，使其侍中兼平原太守趙思賢掌之，曰：「若我死，宜沉於江，勿令江南吳兒復得之。」思賢自京口濟江，遇盜，從者棄之草間。至廣陵以告郭元建，元建取之以與辛術，送之至鄴。

汾水得璽

崔鴻《十六國春秋・前趙録》：河瑞元年，汾水中得玉璽，文曰：「有新保之」，蓋王莽璽也。獻者因增「深海光」三字。淵以為己瑞，大赦。

龍門得璽

《趙書》：劉曜於龍門河水中得一玉璽，文曰：「克壽永昌」。曜以為天錫劍璽，

齋九日而受。

澗中得璽

《前涼錄》：張寔元年，蘭池趙嬰上言：於青澗水中得一玉璽，銛鈕，光照水外，文曰：「皇帝璽」。羣僚上賀。寔曰：「何忽有此言！」乃送之於京師。

于闐玉印

《北史・祖瑩傳》：孝昌中，廣平王第掘得古玉印，敕瑩與李琰之辨之。瑩曰：「此于闐國玉印，晉太康中所獻。」乃以墨塗觀之，果然，時稱其博物。

槐里獲璽

《北史・魏文帝紀》：大統三年春二月，槐里獲神璽，大赦。

璽投佛寺

《唐六典》：侯景敗，璽爲將侯子鑒所盜，走江東，懼追兵至，投諸佛寺，爲棲霞寺僧得之。

右將軍印

右將軍會稽內史銅印，斗鈕中空，刻文兩面，合漢丁爲之者，中央文朽處乃丁柄，穿食小點。晉永和八年，王羲之自護軍右將軍，代王述爲會稽內史，此其印也。唐貞觀四年，虞世南書孔子廟碑成刻石，以拓本進呈，太宗嘉愛，以此印賜之。

璽鬻之市

《通鑑》：黃巢破長安。魏州僧傳真得傳國璽，以爲常玉，將鬻之市，或識之曰：「此傳國璽也。」莊宗入魏，傳真詣行臺獻之。

巧工司馬印

《鶴岑隨筆》：臨淄縣人畊地，得巧工司馬印。考諸史傳，皆無此官，維趙德夫《金石錄》載：僞趙建武元年，西門豹殿基記，有巧工司馬臣張由等監。蓋此官獨僞趙有之，印即此時物耳。

咸陽得璽

《文獻通考》：哲宗紹聖三年，咸陽縣民段義鋤地，得古玉印，光照滿室。四年，詔禮部御史臺以下參驗。五年，翰林承旨蔡京及講議玉璽官十三員奏：按，所獻玉璽，色綠如藍，溫潤而澤，其文曰：「受命於天，既壽永昌。」其背螭鈕五盤，鈕間有小竅，用以貫組。又得玉螭一，首白如膏，其背亦螭鈕五盤，鈕間亦有貫組小竅，其面無文，與璽大小相合。篆文工作皆非近世所爲。臣等以歷代正史考之，璽之文曰「皇帝壽昌」者，晉璽也；曰「受命于天」者，後魏璽也；「有德者昌」，唐璽也；「惟德

允昌」，石晉璽也。則「既壽永昌」者，秦璽可知。其玉乃藍田之色，其篆與李斯小篆體合，非漢以後所作明矣。漢晉以來，得寶鼎瑞物，猶告廟改元，肆告上壽，況傳國之器乎？禮官言：「五月朔，故事當大朝會，宜就受寶，依上尊號寶冊儀。」有司豫製沿寶法物并寶進入，俟降出，權於寶堂安奉。前三日，差官奏告天地、宗廟、社稷。前一日，帝齋於內殿。翼日，帝服通天冠，御大慶殿，降坐受寶，羣臣上壽稱賀。

上獻璽寶

《文獻通考》：宋高宗開大元帥府，謝克家以玉璽來上，文曰：「大宋受命之寶。」上見之慟哭，命汪伯彥司之。寧宗嘉定十四年十一月，京東河北節制司繳進北方大將撰鹿花所獻「皇帝恭膺天命之寶」，并元符三年御府寶圖一冊。

朱勝私印

《宋史》：建炎元年，朱勝非夜防城，見南門外火光燭地，掘之得銅印，文曰「朱勝

私印」。火爍金，金所畏也。後拜相。

壽亭侯印

《容齋筆記》：荊門玉泉關將軍廟中，有壽亭侯印一鈕，其上大環徑四寸，下連四環，皆係於印上。相傳紹興中洞庭漁者得之，入于潭府，以爲關雲長封漢壽亭侯，此其故物也，故以歸之廟中。南雄守黃允見臨川興聖院僧惠通印圖形爲作記，而復州寶相院。又以建炎二年，因伐木於三門〔四〕大樹下，土中深四尺餘，得此印，其環并背俱有文，云：「漢建安二十年壽亭侯印」。今留於左藏庫。邵州守黃沃叔啟，慶元二年復買一鈕于郡人張氏，其文正同，只欠五系環耳。予以謂皆非真漢物，且漢壽乃亭名，既以封雲長，不應去漢字。又其大比他漢印幾倍之。聞嘉興王仲言亦有其一，侯印一而已，安得有四？雲長以四年受封，當即刻印，不應在二十年，尤非也。是特後人爲之以奉廟祭，其數必多，今流落人間者尚如此也。

七六

校尉印

僧贊寧《要言》：近獲龜鈕銅印，僅寸，其文「校尉之印章」，作三行篆，前兩行皆二字，第三行單「章」字，細之令長，稱副前二行。思軒先生曰：此印與五字制甚合，必漢物也。

陰陽字印

江休復《嘉祐雜志》：陶蔡河獲一玉印，篆文不同，成陰陽字。

上傳國璽

《續文獻通考》：遼自遙輦氏之世，受印於回鶻，至耶瀾可汗請印於唐武宗，後奉國契丹印。太祖神冊元年，梁幽州刺史來歸，詔賜印綬，是時太祖受位遙輦十年矣。會同九年，太宗伐晉，末帝表上傳國寶。按，傳國璽秦始皇作，唐更名承天寶，後

遂亡失，晋亡歸遼。自三國以來，僭偽諸國模擬私製，歷代府庫所藏不一，莫辨真偽。

聖宗開泰十年，馳驛取石晉所上玉璽於中京。興宗重熙七年，以有傳國寶者爲正統，

賦試進士。天祚保大二年，遼主延禧殺其子晉王敖盧斡，遂走雲中，遺玉璽於桑乾河[五]。

獲宋遼寶

又，金太宗天會三年三月，斡魯獻傳國寶。時獲於遼者玉寶四，金寶二。玉者，

通天萬歲之璽一，受天明命，惟德乃昌之寶一，皆方二寸。嗣聖寶一。又一御封未辨

印文。金者，御前之寶一，書詔之寶一。前寶，金初用之。獲於宋者玉寶十五，金寶

七，印一，金塗銀寶五。玉者，受命寶一，咸陽所得，三寸六分，文曰：「受命于天，既

壽永昌。」相傳爲秦璽也，白玉，盤螭鈕。傳國寶一，螭鈕。二玉并碧色。鎮國寶一，

文曰：「承天休延，萬億永無極。」又受命寶一，文曰：「受命于天，既壽永昌。」天子之

寶一，天子信寶一，天子行寶一，皇帝之寶一，皇帝信寶一，皇帝行寶一，皇帝恭膺天

命之寶二，皆四寸八分，螭鈕。御書之寶二，一龍鈕，一螭鈕。宣和御筆之寶一，螭

鈕。金者，天下同文之寶一，龍鈕。御前之寶二，御書之寶一，宣和殿寶一，皇后之寶一，皇太子寶一，龜鈕印者，皇太子妃印，龜鈕金塗銀者。皇帝欽崇國祀之寶一，天下合同之寶一，御前之寶一，御前錫賜之寶一，書詔之寶一。外有宋內府圖書之印一，御書三，御筆一，御畫一，御書玉寶一，天子萬年一，天子萬壽一，龜龍上珍一，河洛元瑞二，雲漢之章一，奎璧之文一，華國之瑞一，大觀中秘一，大觀寶篆一，政和一，宣和一，宣和御覽一，宣和中秘一，宣和殿製一，宣和大寶一，宣和書寶二，宣和畫寶一，常樂未央一。古文二封，共三十五面，并玉。封字一，御畫一，二面并瑪瑙。政和御筆一，係水晶。

出璽鬻之

《續文獻通考》：元至元十三年，孟祺以故宋、金玉寶及牌印來上，命太府監收之。至三十年，木華黎曾孫碩德已死而貧，其妻出玉璽一鬻之。或以告御史中丞崔或，或召秘書監丞楊桓辨其文，曰「受命於天，既壽永昌」為歷代傳國璽，遂獻之。

丘瓊山曰：「此印得之故相之家，楊桓考證以爲秦璽。」按，璽在漢爲元后所擲，角有微缺，魏文帝刻其旁曰：「魏受漢傳國之璽。」今此印非秦所製者明甚，疑即宋元符所得於咸陽民家者也。

金關印

《法書考》：金關封完銅印，輪鈕，兩面皆有文，如漢鏡銘。

綉衣執法大夫印

盛熙明《法書考》：綉衣執法大夫銅印，龜鈕。得之佳陰[六]，字畫微漫，「大夫」字如嶧山碑法。

倉印

又，古銅倉印，甚薄，令其長而二之，隆其中一段，比印身倍屋爲鈕，色如碧玉，鈕

左一淺竅，不透。按，太倉令丞，漢制，主受郡國漕穀。

楷字印

又，南徐司馬之印，銅鑄銳鈕，桓溫嘗引袁高爲南徐司馬，此即是也。印制與漢不類，蓋晉物也。然文乃楷書順字。或謂古者官印皆佩於身，印作楷字，須順文讀之，所貴一見易讀。若是反字，惟可以印用，但擾攘時，印賜臣下，貴順忘反，非若篆文反順皆可讀也。

劉勝印

又，劉勝私印，銅鑄瓦鈕，鈕上作鈕，鈕中穿一小印，鈕上見一珠，下覆盆，可轉不可出。勝，東漢人，見《杜密傳》。予得古銅章，内亦有劉勝私印，前行「劉勝」二字作白文，次行「私印」二字作朱文，龜鈕，子母式，與前不同。

周惡夫印

《初潭集》：人有獲玉印，文曰「周惡夫印」，遺劉原父。原曰：「漢條侯印尚存於今耶？」或疑之。原曰：「古惡、亞二字通用。《史記》盧綰之孫他人封亞谷侯，而《漢書》作惡谷是矣。」聞者服其博學。

二十字印

《鶴岑隨筆》：余見古銅印一枚，鼻鈕，約方三分，作白文，曰：「伊寬私記，宜身至前，迫事毋間，願君自發，封完印信。」凡二十字。青綠溫潤，疑是六朝物。

得印名子

又，至正間，陸友仁得古銅印一枚，文曰「陸定之印」，即名其子，而字之曰仲安。

濬河得印

《野航漫錄》：都憲河間張汝器，弘治間，奉敕開濬漕河，於揚州揚子橋得舊印四枚，皆盤螭鈕，其文一壽亭侯印，一鎮江府御前駐劄都統制印，一鄂州管內觀察使印。進于朝。惟壽侯知爲關公，餘不知爲何時物。時程篁墩過淮陰，張以是質之。程曰：史稱韓世忠嘗爲鎮江府御前駐劄都統制，岳武穆嘗爲管內觀察使，此二印蓋宋物。都巡檢亦宋官，主捕賊，以守臣兼領。今不注其職守所在，莫知爲誰也。

名同古印

徐元懋云：予家藏古銅印有一龜鈕者，其文曰「子實」，古且拙，意其爲漢物也。一友潘士英，字子實，以此贈之。吾蘇劉尚書綖，號鉄柯，杜御史啓偶得一古印亦曰鉄柯，因以贈之，往往有相同者。

嘉定

泥印

周減齋云：金陵一老友以泥印贈予，云其祖曾給事海忠介，公故物也。其質以黃泥爲之，略煅以火，文曰「掌風化之官」。

壽亭侯印

宋漫堂云：大內有古銅印，方一寸，連環鈕，四刻「壽亭侯印」朱文四字，翡翠燦然。傍有痕，似嵌寶玉取去者。先文康嘗取一紙寶玩之。此印流傳不一。詳《容齋四筆》。

龍神印

又，今戊申歲，京師正陽門挑濬御河，得玉印如升，篆文人不能識。禮部出榜訪問，并原印印其後，數十日無辨之者。少宰孫北海家居，聞之曰：「此元順帝祈雨時

所刻龍神印也，各門俱有之，蓋雨後即埋地下耳。」因取一書送禮部，上刻印文注釋甚詳，一時歎爲博物。

謀克印

《柳邊記略》：丙寅歲，遼東外沙兒虎舊城掘地得銅章，傳送禮部。大二寸餘，篆「合重渾謀克印」六字，背左楷書如面文，右刻「大同二年，少府監造」八字。按，大同，遼世宗年號，而謀克則世傳金爵也。今觀斯印，則金未建國號爲遼屬時，已有斯爵，而後特廣之耳。

校勘記

〔一〕「國中傳」，四庫本作「國中傳」。

〔二〕「吳越王瑨」，四庫本作「吳越王鏐」是。

〔三〕「夏元吉」，四庫本作「夏原吉」，是。

〔四〕「三門」，四庫本作「山門」。

〔五〕「天祚保大二年，遼主延禧殺其子晉王敖盧斡，遂走雲中，遺玉璽於桑乾河。」寶硯山房本皆爲小字注文，四庫本則錄入正文。

〔六〕「佳陰」，四庫本作「淮陰」，是。

印典卷第四

故事

前人意旨不凡，言語動作，悉成韻事，故紀載之所不廢。印雖一物，而於用置取舍之間，或造作周旋之際，每有可傳，殊足醒人耳目，助藝林之佳話也。因輯「故事」，類綴卷中。

置璽再拜

《周書》：湯放桀，服天子之璽，置之天子之座，再拜曰：「天子之位，有道者可以處之。」

納璽而去

《韓非子》：西門豹為鄴令，秋毫之端無私利也，而甚簡左右。左右比周則惡之，斯年上計，君收其璽。豹曰：「願請璽復以治鄴，不當，請伏斧鑕。」豹因重斂百姓，急事左右。期年，文侯迎而拜之，豹曰：「往年臣為君治鄴而君奪臣璽，今臣為左右治鄴而君拜臣，臣不能治矣。」納璽而去。

欲地制璽

《春秋後語》：秦破魏軍於華陽，走孟卯，王使段干木子與秦南陽。蘇代謂王曰：「欲璽者，段干木子也，欲地者，秦也。今王使欲地者制璽，欲璽者制地，魏地不盡則不和也。」

歸印散財

《越世家》：范蠡浮海出齊，自謂鴟夷子皮，致產數千萬。齊人聞其賢，以爲相。蠡曰：「居家則致千金，居官則至卿相，此布衣之極也。久受尊名，不祥。」乃歸相印，盡散其財，與知友鄉黨。

得丞相璽

《史記·魏世家》：楚相昭魚謂蘇代曰：「田需死，恐張儀、犀首、薛公有一人相魏。」蘇代曰：「太子自相，是三人者皆將務以其國事魏，欲得丞相璽也。」

鼓琴受印

《孟子傳》：鄒忌以鼓琴干威王，因及國政，封爲成侯，而受相印。

解印間行

《史記·范雎傳》：臣聞秦太后、穰侯用事，卒無秦王，竊爲王恐。秦王聞之，廢太后，逐穰侯，乃拜雎爲相，收穰侯之印。魏齊因范雎爲相，亡趙，匿平原君所。秦昭王欲殺之，魏齊夜亡出，見趙相虞卿。虞卿解其相印，與魏齊間行。

歸印讓賢

《蔡澤傳》：説范雎曰：「君何不以此時歸相印，讓賢者而授之，退而巖居川觀，長爲應侯，世世稱孤。」應侯因謝病，請歸相印。

印迎不往

《甘茂傳》：甘茂亡秦奔齊。蘇代説秦王，秦王即賜之上卿，以相印迎之於齊。甘茂不往。

納地效璽

《史記·秦始紀》：秦并天下，令曰：異日韓王納地效璽，請爲籓臣，已陪約，與趙合從畔秦，故興兵誅之。

效璽名卑

《韓非子》：今人臣之言衡者皆曰：不事大，則遇敵受禍矣。事大未必有實，則舉國而委地，效璽而請兵矣。獻國則地削，效璽則名卑。

作亂矯璽

《史·秦始皇紀》：九年，長信侯毐作亂而覺，矯王御璽及太后璽，以發縣衛卒，將欲攻蘄年宮。王知之，發卒攻毐。

斬守佩印

《項羽紀》：會稽太守殷通聞陳涉起，欲發兵應涉，使項梁將。梁囑姪籍斬守頭，佩其印綬，遂舉吳中兵。

籍籌銷印

《留侯世家》：項羽急圍漢王滎陽〔一〕。王恐，與酈食其謀撓楚權。食其曰：「昔湯放桀，武王代紂，皆封其後。陛下復立六國後，畢已受印，必皆戴德。南鄉稱霸，楚必斂衽而朝。」漢王曰：「善。趣刻印，先生因行佩之。」張良來謁，王以酈生語告。對曰：「臣請籍借同。前箸籌之。昔湯、武封桀、紂後，能制其死命，今能制羽乎？武王入殷，發粟散錢，休馬放牛，示不復用，今能之乎？天下遊士，離親棄墓從遊，望尺寸之地。今復立六國後，遊士各歸其主，誰與取天下乎？楚惟無彊，六國立者復撓而從之，大王焉得而臣之？誠用客謀，陛下事去矣。」漢王罵曰：「豎儒幾敗而公事！」

令趣銷印。

封璽降道

《漢高紀》：元年十月，秦王子嬰素車白馬，係頸以組，封皇帝璽符節，降軹道旁。

予印令反

又，項羽出關，使人殺義帝，立齊將田都爲齊王。田榮怒，因自立爲齊王，殺田都而反楚；予彭越將軍印，令反梁地。楚令蕭公角擊彭越，大破之。

操印立王

又四年，韓信已破齊，使人言曰：「齊邊楚，權輕，不爲假王，恐不能安。」王欲攻之。留侯曰：「不如因而立之，使自爲守。」乃遣張良操印綬，立韓信爲齊王。

封印而亡

《陳丞相世家》：項王以陳平爲信武君，降殷王而還，拜爲都尉，賜金二十鎰。漢王攻下殷王，項王將誅定殷將吏。平懼，乃封金與印，使使歸項王，而平間行仗劍亡。

印刓不與

《淮陰侯傳》：項羽有功，當封爵，印刓，忍不能與。

《酈生傳》：項羽有倍約之名，戰勝而不得其賞，拔城而不得其封，爲人刻印，刓而不能授。注：手弄角訛也。左思《魏都賦》：朝無刓印，國無費留。

賜印下城

《張耳陳餘傳》：蒯通見武信君曰：「君何不資臣侯印，拜范陽令，范陽令則以城下君，所謂傳檄而千里定者也。」武信君從其計，使蒯通賜范陽令侯印。趙地聞之，不

戰以城下者三十餘城。

佩印有隙

又，張耳責讓陳餘，餘怒曰：「不意君之望臣深也，豈以臣重去將哉！」乃脫解印綬與耳。耳不敢受。餘走如厠。客有說耳者曰：「天予不取，反受不祥，急取之。」乃佩其印，遂收其兵，由此有隙。

奪印易置

《淮陰侯傳》：漢王東渡河，宿傳舍，晨自稱漢使，馳入趙壁。張耳、韓信未起，即其臥內上奪其印符，以麾召諸將，易置之。

說將解印

《呂后紀》：太尉復令酈寄與典客劉揭先說呂祿曰：「帝使太尉守北軍，欲足下

之國，急歸將印辭去。不然，禍且起。」呂禄以爲酈兄音況，酈寄字。不欺己，遂解印屬典客。

持印弄之

《趙堯傳》：御史大夫周昌爲趙相。既行久之，高祖持御史大夫印弄之曰：「誰可爲御史大夫者？」熟視堯，曰：「無以易堯。」遂拜堯爲御史大夫。

解印辭歸

留侯事高祖定天下，歎曰：「良以三寸舌爲帝者師，此布衣之極也。願棄人間事，從赤松子遊。」遂解印綬辭歸。

上天子璽

《漢文紀》：丞相以下皆迎代王，太尉周勃跪，上天子璽符。至代邸，王西讓者

三，南讓者再。丞相平等皆曰：「大王奉高帝廟最宜，謹奉天子璽符。」遂即位。

縊璽不反

《絳侯周勃世家》：人有告勃欲反，及繫，薄昭言太后。文帝朝，太后以冒絮頭上巾曰冒絮。提文帝曰：「絳侯縊皇帝璽，將兵於北軍，不以此時反，今居一小縣，顧欲反耶？」於是赦絳侯。

私受梁印

《史記》：吳楚軍時，李廣爲驍騎都尉，從太尉周亞夫擊吳楚軍，取旗，顯功名昌邑下。以梁王授廣將軍印，還，賞不行。徙爲上谷太守。注：廣爲漢將，私受梁印，故不以賞也。

令奴作璽

《淮南王傳》：淮南削地後，反謀益甚。召伍被與謀。王令官奴作皇帝璽，丞相、

御史、大將軍、軍吏、中二千石、都官令、丞印，及旁近郡太守、都尉印，使人僞得罪而發兵。

又，衡山王聞淮南爲叛逆具，亦心結客以應，恐爲所并。賓客微知，日夜從容勸之。王使江都人救赫、陳喜作輣車鏃矢，刻天子璽、將相軍吏印，日夜求壯士。

臥受印綬

《漢書》：武帝遺詔，以討莽何羅功，封金日磾爲秺侯，日磾以帝少不受封。輔政歲餘，病困，大將軍光白封日磾，臥受印綬，一日，薨。

立茅受印

《漢·郊祀志》：康后有淫行，聞文成死，遣樂大入曰：「黃金可成，河決可塞，不死之藥可得，仙人可致。臣師非有求人，陛下必欲致之，則貴其使者，令爲親屬，各佩其信印，廼可使通言於神人。」於是上使驗小方，鬭棊，棊自相觸擊。時上憂河決，黃

金不就，廼拜大爲五利將軍。居月餘，得四印：天士將軍、地士將軍、大通將軍印。以二千戶封大爲樂通侯，以衛長公主妻之。天子又刻玉印曰「天道將軍」，使使衣羽衣，夜立白茅上，五利亦羽衣，立白茅上受印，以視不臣。天道者，爲天子道天神也。大見數月佩六印，貴震天下。

取璽按劍

《漢書》：昭帝時，霍光博陸侯。輔政。殿中嘗有怪，一夜羣臣相驚。光召尚符璽郎取璽，郎不肯授。光欲奪之，郎按劍曰：「臣頭可得，璽不可得也。」光甚誼之，增郎秩二等。

就次發璽

請廢昌邑王。奏昌邑王立爲皇太子，受皇帝信璽、行璽大行前，就次發璽不封。

持手脱璽

《霍光傳》：昭帝崩，無嗣，迎昌邑王賀即位。行淫亂，光與羣臣連名奏太后當廢。太后詔可。光令王拜受詔，即持其手解脱其璽組，奉上太后，扶王下殿。

鶯銜天璽

《西京雜記》：元后在家，嘗有白鶯銜白石大如指，墜后績筐中。后取之，石自剖爲二，其中有文曰「母天地后」。乃合之，遂復還合，乃寶録焉。後爲皇后，常并置璽笥中，謂爲天璽也。

印何纍纍

《史》：漢元帝時，石顯爲中書令，與僕射牢梁、少府五鹿充宗結黨，附者皆得寵位。民歌曰：「牢耶石耶，五鹿客耶。印何纍纍，綬若若耶。」言其兼官據勢也。

持印拜將

《衛青傳》：元朔五年春，令青將三萬騎出高闕，圍右賢王，得右賢裨王十餘人。還至塞，天子使使者持大將軍印，即軍中拜爲大將軍。

病不受印

《平當傳》：當爲丞相，賜爵關內侯。明年，上欲封當，當病篤，不應召。室家或謂當：「不可强起受侯印爲子孫耶？」當曰：「吾居大位，已有素餐之責，起受侯印，還臥而死，死有餘罪。今不起者，所以爲子孫也。」

視印列拜

《漢書》：朱買臣拜會稽太守，上謂之曰：「富貴不歸故鄉，如衣錦綉夜行。」買臣頓首謝，乃懷其印綬，微行步歸郡邸。會稽上計吏方相與羣飲，不視買臣。買臣入

室，守邸與共食，食且飽，少見其綬。守邸怪之，前引其綬，視其印，會稽太守章也。守邸驚出，語上計吏，皆曰妄誕耳。其故人素輕買臣者入視之，還走，疾呼曰：「實然。」乃推排列庭中拜謁。

上印亡命

張敞怨絮舜，按殺之。使者奏敞殺賊不辜，免爲庶人。敞詣闕上印綬，便從闕下亡命。

謝不受印

《汲鄭傳》：黯坐小法免官，會更五銖錢，民多盜鑄，楚地尤甚。乃召拜黯爲淮陽太守。黯伏謝不受印，詔數強予，然後奉詔。

一〇二

聞濟解印

《漢書》：朱穆，字公叔，爲冀州刺史。冀部令長聞穆濟河，解印綬四十餘人。庚信《步陸逞碑》：百城解印，憚朱穆之威。千里相迎，愛王基之德。

太行前受印

孔光將拜丞相，已刻侯印，書策未拜，上暴崩。其夜，於大行前拜受丞相、博山侯印綬。

臨崩付璽

《漢書》：哀帝臨崩，以璽綬付董賢，曰：「無以與人。」王閎白元后請奪之，即帶劍至宣德闥，謂賢曰：「宮車晏駕，國嗣未立，何事久持璽綬，以速禍耶？」賢不敢拒，乃跪授璽綬。

出璽投地

《文獻通考》：漢平帝崩，孺子未立，璽藏長樂宮。王莽即位，請璽，太后元帝后，王莽之姑。不肯授。莽使安陽侯王舜諭指，太后怒罵，且曰：「若自以爲新皇帝，變更正朔服制，亦當自更作璽，何用此璽爲！我漢家老寡婦，且暮且死，欲與此璽俱葬。」終不可得。太后涕泣，左右皆垂涕，舜亦悲不能止。良久，乃謂太后：「臣等已無可言，莽必欲得傳國璽，太后寧能終不與耶？」太后乃出璽投之地，曰：「我老且死，而兄弟今族滅也。」舜得璽奏之，莽大悅。

《史》：班彪論王莽之興，由孝元后卒成。新都位號已移於天下，而卷卷猶握一璽，不欲授莽。婦人之仁，悲夫！

推破故印

《漢書》：王莽既篡位，遣五威將軍王駿等，多齎金帛遺單于，因易故印。故印文

曰「匈奴單于璽」，莽更曰「新匈奴單于章」。駿既至，授單于印綬，令上故印綬。單于再拜受詔。譯前，欲解故印。左姑夕侯蘇曰：「未見新印文，宜且勿與。」單于解故印綬奉上，受著新綬，不解視印，飲食至夜罷。右率陳饒謂諸將率曰：「鄉者姑夕侯疑印文，幾令單于不予。如今視印，知其變改，必求故印。既得而復失之，辱命莫大。不如推破故印，以絕禍根。」即引斧推壞之。明日，單于果言：漢賜印言璽，今去璽，與臣下無異，願得故印。將率示以破印。單于無可奈何，又得賂遺，乃遣使奉牛馬入謝，上書求故印。後以印文改易結恨，勒兵入寇。

推印不受

又，王莽篡位，遣謁者即拜龔勝太子師友祭酒，以印綬就加勝。輒推不受曰：

「吾受漢恩厚，無以報。今老矣，旦暮入地，豈宜以一身事二姓，下見故主哉！」

賜印皆降

《南越傳》：元鼎六年，樓船將軍精卒，伏波將軍將罪人與樓船會。樓船攻敗越人，伏波乃爲營，遣使者招降者，賜印。犁旦，城中皆降伏波。

叱召帶印

《後漢書》：寇恂初爲功曹，太守耿況甚重之。王莽敗，更始立，使使者狥郡國，恂勒兵入見使者曰：「先降者復爵位。」至上谷，況迎，上印綬，使者納之，一宿無還意。恂進取印綬帶于況，使者曰：「天下初定，使君建節銜命，郡縣莫不延頸傾耳。今始至上谷而先墮大信，將復何以號令他郡乎？」使者不應，恂叱左右以使者命召況。使者不得已，乃承制詔之，況受命而歸。

得印佩之

《東觀漢記》：更始以上爲太常偏將軍，時無印，得定武侯家丞印佩之。

上印就第

《後漢書》：光武欲保全功臣爵土，不令以吏事爲過，遂罷左右將軍官。耿弇等上大將軍印綬，皆以列侯就第，加位特進，奉朝請。

置印固讓

《東觀漢記》：帝欲封樊興，置印綬於前。興固讓曰：「臣未有先登陷陣之功，而一家數人，并蒙爵土，令天下觖望。」上嘉興之讓，不奪其志。

上印乞歸

彭宣，字子佩，爲大司空。以王莽專權，上印綬，乞歸鄉里。

上書正印

《東觀漢記》：馬援拜伏波將軍，上書曰：「臣所假伏波將軍印，書伏字犬文外向，成臯令臯字爲白下羊，丞印四下羊，尉印白下人，人下羊。即一縣長吏印文不同，恐天下不正者多。符印所以爲信也，所宜齊同，薦曉古文字者。」事下大司空正郡國印章。奏可。

搆陷收印

馬援征交趾，卒于軍。梁松搆陷之，詔收新息侯印綬。

刻璽鑄印

《漢書·江都王建傳》：建自知罪多恐誅，與其后誠光，共使越婢下神祝詛，治黃屋蓋，刻皇帝璽，鑄將軍印。

石有玉璽

後漢，張豐執好方術，有道士言豐當爲天子，以五絲囊裹石繫肘，云石中有玉璽。豐信之，遂反。及執當斬，猶曰：「肘石有玉璽。」爲推[二]破之，豐乃知被詐，嘆曰：「當死無恨。」

得印從諫

張魯在漢中，民有地中得玉印者，羣下欲尊魯爲漢寧王。功曹閻諫以必爲禍先，魯從而止。

得印稱皇

延熹八年，沛國戴異得黃金印，無文字，遂與廣陵人龍尚等，共祭井作符書，稱太上皇，伏誅。

因師獲印

《漢·黨錮傳》：桓帝初受學于甘陵周福，後以福爲尚書。時河南尹房植有名當朝，鄉人語曰：「天下規矩房伯武，因師獲印周仲進。」两家各樹朋徒，有南北部黨人之議。仲進，福字也。

游平賣印

《五行志》：桓帝時，竇武字游平，與陳蕃合心戮力，惟德是建，印綬所加，咸得其人。京師童謡云：「游平賣印自有平。去聲。」不避豪賢及大姓。

先佩印綬

《漢·黃憲傳》：陳蕃爲三公，臨朝歎曰：「叔度若在，吾不敢先佩印綬矣。」

大會陳印

漢桓榮爲少傅，大會諸生，陳其車馬印綬曰：「今日所蒙，稽古之力也。」

印污腐屍

漢靈帝數以車騎過拜嬖臣及贈亡人。應劭曰：「美職加於頑兇，印綬污於腐屍，虧國家之舊，傷虓武之重。」

以錐畫印

《鑑》：漢獻帝興平二年十二月，帝至弘農。張濟與李傕、郭汜合追帝，李樂令上御馬至陝，又渡河到大陽，幸李樂營。河南太守張揚使數千人貢餉，上御牛車幸安邑。河東太守王邑奉獻綿帛[二]，悉賦公卿以下。羣帥競求拜職，刻印不給，以錐畫之。乘輿居棘籬中，門戶無關閉。

遭難印存

《後漢書》：徐璆歷汝南太守、東海相。獻帝遷許，以廷尉徵，道爲袁術所刼，守之以死，術不敢逼。術死軍破，璆得其所盜國璽還許，上之，并送前所假汝南、東海二郡印綬。司徒趙溫謂曰：「君遭大難，猶存此耶？」璆曰：「昔蘇武困於匈奴，不墜七尺之節，況方寸印乎？」

舉璽向肘

《文獻通考》：袁紹有僭盜意，乃拘孫堅妻，逼求傳國璽。紹得璽，見魏武舉以向肘，魏武惡之。紹敗，得璽還漢。

以璽抵軒

《續漢書》：獻穆曹后，操之女也。魏受禪，遣使求璽綬。后怒，以璽綬抵軒下，

涕泣橫流曰：「天不仞璽。」左右莫能仰視。

問璽所在

《魏志》：太祖崩洛陽，賈逵典喪事。時鄢陵侯彰行越騎將軍，從長安來赴，問逵先王璽綬所在。逵正色曰：「太子在鄴，國有儲副。先王璽綬，非君所宜問也。」

自以璽付

《魏略》：司馬景王廢齊王芳，使郭芝入白太后，取璽綬。太后曰：「我見高貴鄉公，小時識之。明日，我欲自以璽綬手付之。」

及迎高貴鄉公，又請璽綬。太后取璽綬置坐側。

好金作印

《魏志》：太祖與呂布書曰：「國家無好金，自取家好金更相爲作印。國家無紫

綬，自取所帶綬以表孤心。」

印綬易餅

《魏略》：丁謐父斐，字文侯。建安末，太祖征吳，斐隨行，自以家牛羸困，私易官牛，被收獄，奪官。後太祖調丁斐曰：「文侯印綬何在？」斐亦知見戲也，對曰：「以易餅。」

得印知徵

《魏書》：高祐，字子集，小名次奴，賜爵建康子。高宗末，有人于零丘得一玉印以獻，詔以示祐。祐曰：「印上有籀書二字曰『宋壽』。壽者，命也，我獲其命，是歸我之徵也。」後固〔四〕薛安都等以五州降附。

相印知辱

《魏氏春秋》：許允善相印，出爲鎮北將軍，將拜，以印不善，使更刻之，如此者

三。允曰：「印雖始成，而已被辱。」問送印者，果懷之而墜于廁。

使筮印囊

《魏志》：平原太守劉邠取印囊著器中，使管輅筮之。輅曰：「內方外圓，五色成文，含寶守信，出則有章。此印囊也。」

改元天璽

《吳志》：孫皓時，吳郡言臨平湖邊得石函，中有小石，青白色，刻上作皇帝字。改元爲天璽。

以印封行

《陸遜傳》：遜領荆州牧。諸葛亮與權連和，時事所宜，權令遜語亮，并刻權印，以置遜所。權每與亮書，輕重可否，有所未安，使令改定，以印封行。

請印假授

《吴・周魴傳》：令[五]舉大事，非爵號無以勸之，乞請將軍、侯印各五十鈕，郎將印百鈕，校尉、都尉印各二百鈕，得以假授諸軍帥。

詐印啟主

《江表傳》：吳歷陵縣有名山，臨水高百丈，其上三十丈，有七孔，相傳謂之石印。石印神有三郎。時歷陵長表言石印文發，孫皓大喜，遣使祭歷陵。使者以高梯上，省印文，詐以朱書曰：「楚九州都揚作天子。」還，以印文啟皓。皓曰：「太平之主，非孫復誰？」以印綬拜三郎爲王。

刮印龜背

《吳志》：孫亮初，公安有童謠曰：「白蕸鳴，龜背平，南郡城中可求生，守死不去

求無成。」明年，諸葛恪敗，弟融鎮公安被收，刮金印龜背，一服而死。

貂蟬佩璽

《晉書·禮志》：蠶將生，擇吉日，皇后著十二笄步搖，依漢魏故事，衣青衣，乘油畫雲母安車，駕六騩馬。女尚書著貂蟬佩璽陪乘，載筐鈎。

捩指奪璽

《晉書》：義陽王威無操行，附趙王倫，逼帝奪璽綬。倫敗，惠帝反正，曰：「阿皮捩吾指，奪吾璽綬，不可不殺。」於是誅威。阿皮，威小字。

問璽出奔

《晉書》：王導孫謐，少有美譽，領司徒。桓元將簒，謐奉璽冊詣元，元封開國公。及劉裕破元，護軍將軍劉毅問曰：「璽綬何在？」謐懼出奔。裕追還之，委任如初。

求璽叱之

《晉書載記》：苻堅奔五將山，姚萇遣將軍吳忠圍之。堅眾奔散，神色自若。俄而忠至，執以歸新平，幽之於別室。萇求傳國璽曰：「萇次膺符歷，可以爲惠。」堅瞋目叱之曰：「小羌乃敢干逼天子！豈以傳國璽授汝羌也。圖緯符命，何所依據？五胡次序，無汝羌名。璽已送晉，不可得也。」

變服受璽

《晉中興書》：海西公廢，大司馬桓溫率百官具乘輿法駕，迎簡文於會稽邸。簡文於朝堂變服，著平頭幘，單衣東向，拜受璽綬。

號奉璽君

《晉書・慕容儁載記》：先是，蔣幹以傳國璽送於建業，儁欲神其事，言歷運在

巳，乃詐云冉閔妻得之以獻，賜號奉璽君。永和八年僭位，建元元璽。

印龜左顧

《晉書》：孔愉，字敬康，山陰人。建興初，除駙馬都尉，參丞相軍國事，討華軼功封餘不亭侯。昔行經餘不溪，見籠龜於路者，愉買而放之，龜中流左顧者數四。及是鑄侯印而龜鈕左顧，三鑄如初。印人以告愉，乃悟，遂佩焉。

鵲飛化印

《博物志》：故太尉常山張顥爲梁相，天新雨後，有鳥如山鵲，飛翔近地。市人擲之，稍下墮，民爭取之，即化一圓石。言縣府，令鎚破之，得一金印，文曰「忠孝侯印」。顥表上之，藏於官庫。後議郎汝南樊行夷校書東觀，表上言堯爵時舊有此官，今天降印，宜可復置。

墮印損鈕

《賈子說林》：王豐爲穀城令，治民有法，民多暴富，歌之曰：「天厚穀城生王公，爲宰三月恩澤通，室如懸磬今擊鐘。」一日，豐印墮地，損其鼻鈕，明日視之，則如覆斗也。豐異之，問功曹張齊。齊對曰：「自昔君印多用覆斗，以臣料之，君當封乎？」後果封中山君。

相印知祚

《述異記》：張軌，字士彥，爲使持節護羌校尉、涼州刺史。客相印曰：「祚傳子孫，長有西夏。」關洛傾陷，而涼州獨全，傳國八主。

穿井得印

《拾遺錄》：王溥，即王吉之後。傭書於洛，美形貌，又多文辭，來就其書者，丈夫

贈其衣冠，婦人遺其珠玉。一日之中，衣寶盈車而歸。積粟十廩，九族莫不仰其衣食，洛陽稱其為善而得富也。

溥先時家貧，穿井得鐵印，銘曰：「傭力得富，錢至億庾。一土三田，軍門主簿。」後以一億庾錢輸官，得中壘校尉。三田一土，壘字也。壘校尉掌軍壘門，故曰軍門主簿也。積善降福，明神之報也。

恥服其章

《晉中興書》：趙王倫僭位，而以苟且之惠取悅人情，金銀冶鑄不給於印，故有白板之侯。君子恥服其章。

取印繫肘

《晉書》：王敦反，王導率羣從詣闕請罪。值周顗將入，導呼顗謂曰：「伯仁，以百口累卿。」顗直入不顧。既見帝，言導忠誠，申救甚至，帝然其言。顗出，導猶在門，又呼顗。顗不與言，顧左右曰：「今年殺諸賊奴，取金印如斗，大繫肘後。」

望風投印

王隱《晉書》：劉毅，字仲雄，爲司隸校尉，奏太尉何曾、尚書劉寔父子及羊琇、張豐、蓋寬饒。

佗所犯狼藉，司部守令事相連及，望風投印者甚衆，貴戚斂手。衆以爲仲雄能繼諸葛豐、蓋寬饒。

印貴仍舊

《宋書》：孔琳之爲尚書左丞，建言曰：「璽印者，所以辨章官爵，立契符信。貴在仍舊，無取改作。今世惟尉一職，獨用一印，至內外羣臣，每遷悉改，終年刻鑄，喪功消寔。金銅銀炭之費，不可稱言，非所以因循舊貫易簡之道。愚請衆官即用一印，無煩改作。若新置官，官多印少，又或零失，然後乃鑄，則仰裨天府，非唯小益。」

卧不解璽

《齊書》：謝朏爲宋侍中，領秘書監。及高帝受禪，朏當日在直，百僚陪位，侍中當解璽。朏佯不知，曰：「有何公事？」傳詔云：「解璽授齊王。」朏曰：「齊自應有侍中。」乃引枕卧。傳詔懼，乃使稱疾，欲取兼人。朏曰：「我無疾，何所稱。」遂朝服，步出東掖門，乃得車還宅。是日，遂以王儉爲侍中解璽。即勸武帝誅朏，高帝曰：「殺之則成其名，正應容之度外。」

印詎可解

《齊·王融傳》：從叔儉，初有儀同之授，融贈詩及書，儉甚奇憚之，笑語人曰：「穰侯印詎便可解？」

裏石誑印

《齊書》：巴西人趙續伯反，奉其鄉人李弘爲聖王。弘乘佛輿，以五綵裹青石，誑百姓云：「天與玉印，當王蜀。」後敗。

鑄印六毀

《梁書》：王瑩拜將軍，印工鑄其印，六鑄而龜六毀。既成，鎮空不實，補而用之。居職六日暴卒。

天雨玉璽

《南史紀》：昇明三年四月二十四日，滎陽郡人尹千，於嵩山東南隅見天雨石，墮地石開，有玉璽在其中。璽方三寸，文曰：「戊丁之人與道俱，肅然入草應天符，掃平河洛清魏都。」又曰：「皇帝運興。」千奉璽詣雍州刺史蕭赤斧，赤斧以獻。

刻印驚失

《世說》：後趙石勒不知書，使人讀《漢書》，聞酈食其勸立六國後，刻印將授之。大驚曰：「此法當失，云何遂有天下？」至留侯諫，乃曰：「賴有此耳。」

得璽爲氏

《後周書》：宇文氏其先曰普廻，因狩得玉璽三鈕，有文曰「皇帝璽」。普廻異之，以爲天授。其俗謂天曰宇，因號宇文國，并以爲氏。

私璽霧塞

《燕書》：元璽六年，蔣幹遣劉猗齎傳國璽，詣晋求救。猗負璽私行數里，忽黃霧四塞，迷途不得進取，乃還易行璽，始得去。

佩印沸騰

《隋志》：文帝時，張胄元直太史，參議律歷，時輩多出其下。太史令劉暉等甚忌之，然言多不中。及太子新立，劉焯上皇極歷，駁正胄元之短，太子頗嘉之。焯為太學博士，負其精博，志解胄元之印，官不稱意，稱疾而歸。

《舊唐書》：張胄元佩印而沸騰。

宅成璽至

《冊府元龜》：太宗為秦王，高祖有詩云：「聖德合皇天，五宿連珠見。和風拂世民，上下同歡晏。」帝于宮西造宅初成，高祖送玉璽，以至於帝所，搢紳相謂曰：「詩及玉璽，蓋秦國之祥瑞者歟！」

奉璽來降

《唐書》：竇建德戮於長安市，齊善行乃與襄矩及建德妻，奉山東地并傳國八璽來降。

印選進御

《妝樓記》：開元初，宮人被進御者曰印選以綢繆，記印於臂上，文曰「風月常新」。印畢，漬以桂紅膏，則水洗不退。

天帝授寶

《唐書》：肅宗元年建子月十六夜，女尼真如忽見二皂衣引至一所，見天帝，因出寶授真如曰：「汝往令刺史崔侁進達於天子。」肅宗寢疾方甚，視寶，召代宗謂曰：「汝自楚王爲皇太子，今上天賜寶，獲於楚州，天祚汝也。寶宜受之。」代宗再拜受

賜，即以寶應紀年。

青衣授印

唐順宗元和五年，給事中張維則自新羅使回，泊海上洲島間。見花木茂盛，臺殿巍峨，有數公子命青衣捧龜印以授張，乃寘之寶函，語張曰：「歸致皇帝。」張還舟中，回顧舊路，悉無影跡。金龜長五寸，上負金玉，印面方一寸八分，篆文曰：「鳳芝龍術，受命無疆。」張達京師，具以事進。上曰：「朕前世豈非仙人乎？」

徒步挾印

唐裴諝，字士明，遷考功郎中。代宗幸陝，謂徒步挾考功、南曹二印赴行在。上曰：「疾風知勁草，果然。」

失印不問

史：唐敬宗寶曆中，裴度在中書，左右忽白失印。度飲酒自如。頃之，左右復白於故處得印，度亦不應。或問其故，度曰：「此必吏人盜之，以印書券耳，急之則投諸水火，緩之復還故處。」人服其量。

捍賊還印

《舊唐書》：劉允章爲東都留守，黃巢至，分司李磎挈尚書八印走河陽。允章寄治河清。巢僭號，允章受僞官，遣人取印磎所，磎不與。允章更悔愧，移檄近鎮，起兵捍賊，磎乃持印還之。

不敢當印

《唐書・程異傳》：異以錢穀奮恖恖至宰相，自以非人望，久不敢當印秉筆。西北

議置巡邊使，乃自請行。

佩四將印

王忠嗣爲河西、隴右節度使，權朔方、河東節度，佩四將印，控制百萬，近古未有。常上平戎八策。

解印而逸

《唐書》：西川黃頭軍使郭琪，爲田令孜激變，陳敬瑄命將攻之。琪夜奔廣都，獨廳吏一人從。琪曰：「陳公知吾無罪，然軍府驚擾，不可以莫之安。汝事吾始終，今以報汝，汝齎吾印、劍詣陳公，曰：『郭琪走渡江，我以劍擊之墜水，屍隨湍流下矣。』得其印、劍以獻，陳必據言榜懸印劍於市以安衆。汝當獲厚賞，吾家亦保。」遂解印、劍授之而逸。廳吏以獻敬瑄，果免琪家。

倒印追兵

司農卿段秀實，與將軍劉海濱，涇原將吏何明禮、岐靈岳、謀誅朱泚，迎乘輿。未發，泚遣韓旻將銳兵三千，聲言迎駕，實襲奉天。秀實謂靈岳曰：「事急矣！」使靈岳詐爲姚令言符，令旻且還。竊其印未至，秀實倒用司農印，印符追之。旻得符而還。後靈岳當罪死，秀實亦爲泚害。

倒印定軍

《鑑》[六]：唐莊宗遣魏王繼岌及郭崇韜伐蜀，以李崧掌書記。繼岌破蜀，劉后遣人令繼岌殺崇韜，人情因之不安。崧曰：「遠軍五千里，不見咫尺之詔而殺大臣，是召亂也。」乃使書吏登樓去梯，夜以黃紙作詔書，倒用都統印，明旦告諭諸軍，乃定。

竊寶迎唐

《五代史》：唐莊宗將入汴，梁主復召宰相謀之。鄭珏請自懷傳國璽詐降，以紓國難。梁主曰：「今日固不敢愛寶，但此策竟可了事否？」珏俛首久之，曰：「恐但未了。」左右皆縮頸而笑。梁主日夜涕泣，不知所爲，置傳國寶於臥內。忽失之，已爲左右竊之迎唐軍矣。

携寶自焚

又，晉石敬塘反，唐主從珂與曹太后、劉皇后、雍王重美及宋審虔等，携傳國寶登元武樓自焚死。後契丹大舉入寇，遂滅晉。出帝與太后，遣宗室延煦、延寶齎降表及玉璽歸契丹。契丹得璽，以爲製作不工，與前史所傳者異，命延煦等還報，求真璽。出帝以狀答曰：「頃潞王從珂自焚，玉璽不知所在，此寶先帝所爲，羣臣備知。」乃已。

倒印激將

《宋史・魏仁浦傳》：隱帝密詔李洪義，令郭崇害周祖。洪義恐事不濟，遣齎詔示周祖。周祖懼，召仁浦計。仁浦請易詔以盡誅將士爲名，激其怒心。周祖納其言，倒用留守印，易詔示諸將。衆怒，遂長驅渡河。

覽印以問

《鑑》：大中祥符中，上覽河南節度使知許州石普奏狀，用許州觀察使印，問宰相王旦。對曰：「節度軍州有三印。兵仗則節度判官、掌書記、推官，署狀用節度印；田職則觀察判官，署狀用觀察印；符制屬縣，則大使判署，用州印。」

印違詔格

《史》[七]：寇準在樞密院，王旦在中書，有事送密院，印違詔格。準以上聞。旦

被責，堂吏皆罰。不踰月，密院有事送中書，亦違詔格。堂吏欣然呈旦，旦送還密院而已。準大慚謝。

烹魚得印

《中朝故事》：李琮爲湖南觀察使，漁者獻鯉，長數尺。琮令人烹之，魚腹得印一，文曰「衡山縣印」。琮召衡山令，使攜印來，閱之，果新鑄也。琮屏人詰之。宰曰：「舊印爲惡人竊去，其與主吏并憂刑戮，潛令工匠爲之，今則唯俟死命。」琮憫之，爲祕其事，碎新印，令齎舊印歸，罕有知者。

齎印符夢

《史》〔八〕：高防先仕漢爲浚儀令，免職。居數月，夢一吏以白帕裹印授。防寤而思曰：「白主刑，吾當爲刑官乎？」俄而周祖即位，起爲刑部員外郎。吏齎印至，一如夢中所睹。

失印論罪

宋郎官何洵直失本部印，上欲重其罪。呂正獻公曰：「洵直失印誠有罪，然重譴之，則自今猾吏皆得以制主司矣。」乃薄其罪。

生讞偽印

《趙抃傳》：趙清獻公爲武安軍節度推官，人有僞造印更赦而用者，吏皆以爲當死。公獨云：「造在赦前而用在赦後，赦前不用，赦後不造，法皆不死。」讞而生之，一府皆服。

道中奪印

宋曹利用，天禧三年爲樞密使，後拜爲鄆國公。退朝歸私第，道中有狂人奪其印，以爲不祥。未幾，以姪訥所累而貶死。天下皆冤之。

先印後書

《彙苑詳注》：王懿恪留守西京日，長水縣申請買木錢數百千。王視狀，叱令追買木一行人，械送皆以屬史。史請其故。[九]曰：「凡公文皆先書押而後印，故印在書上。今此狀乃先印後書，必有奸也。」鞫之，果重叠冒請，盜印爲之者。

夢遺六印

宋凌策舉進士，後知益州。初，策登第，夢人以六印加劍遺之。其後官劍外者凡六，人以爲異。策處事精審，所至有治迹。

易印避禍

《老學庵筆記》：元豐間，建尚書省於皇城之西，鑄三省印。米芾謂印文背戾，不利輔臣。故自用印以來，凡爲相者悉投竄，善終者亦追加貶削，其免者蘇丞相頌一人

而已。蔡京再領省事，遂別鑄公相之印。其後家安國又謂，省居白虎位，故不利京。又因建明堂，遷尚書省於外以避之。然京亦竄死，二子坐誅，其家至今廢。不知爲善，而遷省易印以避禍，亦愚矣哉。

臥起懷印

朱弁副王倫使金。久之，金將議和，嘗遣一人受書還，欲弁與倫探策決去留。弁曰：「吾來固自分必死，豈應今日覬幸先歸？願正使受書，歸報天子。」倫將歸，弁曰：「古之使者有節以爲信，今無節有印，印亦節也，願留之，使弁得抱死，死不腐矣。」倫解印綬授弁，弁受而懷之，臥起與俱。

辨印忤旨

《梅庵雜志》：盧熊嘗上疏，言州印篆文訛謬，忤旨得罪。熊少博學，工文詞，尤精篆籀。

投印登第

蜀人龍澄，嘗於瀼中探得玉印，有神曰：「上帝授禹治水，水治後藏大川，可亟投元處。澄如其言，後登上第。

衣帛印印

張寶凡衣服綵帛，皆以所任官印印之，白黃物以黑，紅黑物以粉。常曰：「此印賢於掌庫奴遠矣。文字亦然。」

斯須取印

《宋史·曹彬傳》：彬始生周歲，父母以百玩羅於席，觀其所取。彬左手持干戈，右手持俎豆，斯須取一印，他無所取。

夢中吞印

《建寧府志》：劉滋未貴時，嘗夢神携印一籃，大小百餘，令吞之。劉吞十四印，文累累見於腹間。後更中外十四任。

于闐異寶

《于闐國傳》：太平興國中，有澶州卒王貴，晝見使者急召偕行，驛馬乘之而去。駐馬，使者引貴見其主者，容衛制度悉如王者，謂貴曰：「汝年五十八，當往于闐國北通聖山，取一異寶以奉皇帝，宜深志之。」復乘馬而旋，軍中失貴已數日矣。知州宋煦劾貴，太宗釋之。天禧初，貴自陳年已五十八，願遵前戒往于闐。至秦州，道遠悔懼。俄于市中遇一道士，引貴登高原，問貴所欲。具以實對。即命貴閉目，少頃，道士曰：「此于闐國通聖山也。」復引觀一池，池中有仙童出物授之，謂曰：「持此奉皇帝。」又令瞑目，傾復至秦州，道士已失所在。發其物，乃玉印也，文曰：「國王趙萬年帝。」

永寶。」州以獻。

入省秤印

《揮麈後録》：承平時，宰相入省，先以秤印匣而後開。蔡元長秉政，一日秤匣頗輕，搖撼無聲。吏以白蔡，蔡曰：「今日不用印。」復攜歸第。翼日入省，秤之如常。或以詢蔡。曰：「必省吏私用，倉卒不能入。急索則不可復得，徒張皇耳。」

官合印文

孫立，壽春人。少爲盜，敗露，竄伏泚河中，覺有物，持出，乃木匣。啟視之，銅印一顆，云「壽州兵馬鈐轄之印」。後三十年，以從軍勞充安豐軍，鈐轄安豐，即昔日壽州。遂用此。

除官如印

《春渚紀聞》：青社土軍高閤耕地，得古銅印，文曰「宣州觀察使印」。謹藏之，不以示人。後金寇犯闕，高統勤王之師，屢立戰功，遂除觀察使，如印章云。每有移文，即用此章。

朱記代印

《墨莊漫録》：河南縣尉司印，前後相傳，不敢開匣，開必有盜起，以木朱記代用。行移新舊官交易，但易匣封耳。

得印兆子

《續夷堅志》：臨淄農鄭氏耕地，得方寸銅印，鈕作九猿猴，細小如豆，形狀俱備。鄭先未有子，自是產九男。

印召風雨

《安化縣志》：師巫寧均在飛霜崖，見一鼠盤旋道上，忽入穴，其下得銅印，篆「扶蠻王印」。用署符咒，能呼召風雷。後損其柄，不驗。

奪璽不與

《鑑》：金胡沙虎弒金主永濟，令黃門入宮收璽。尚宮左夫人鄭氏掌寶璽，拒之罵曰：「若輩近侍，君難不以死報，反爲奪璽耶？我死何必璽，必不與。」遂瞑目不語。黃門退，竟取宣命之寶，授逆黨官職焉。黃門曰：「璽天子所用，胡沙虎人臣，取將何爲？」黃門曰：「主上且不保，況璽乎！」鄭氏

磨璽改物

《輟耕錄》：後至元間，太史伯顏出太府監所藏歷代玉璽，磨去篆文，改造押字圖

書及鷹墜等物，以分散其黨與，蓋先以奏請故也。獨武后一璽，玉色瑩白，制作如官印，璞僅半寸許，因不可他用，遂付藝文監收之，竟獲永存。豈武氏之智能料之乎？

上璽雲祥

《編年雜記》：元天曆元年冬，篤憐帖木兒等奏：十月二十三日，上都送寶時，興聖殿御宴，其間五色祥雲捧日當殿，官院判鄭立、經歷張、都事柯九思等，與眾於殿前仰觀，郁郁紛紛，非霧非煙，委係卿雲祥瑞，與省家文書，標寫入史。柯九思宮詞云：「親王上璽宴西宮，聖祚中興慶會同。爭捲珠簾齊仰望，瑞雲捧日御天中。」

女諫買印

《輟畊錄》：淮海龔翠巖寓吳門，與僧權道衡遊。僧於市糴漢印一枚，酬價取鏹。翠巖知，而用十五緡買之，語諸女。女曰：「大人乃亦奪人所好耶！」巖悟，即持送。權亦固辭，沉諸淵而別。吁！若翠巖者可謂善矣，孰謂異端中有此哉！然翠巖之

女尤可敬也。

塊土銅章

《春渚紀聞》：王淵，洛陽人，鎖試赴省，過黃河灘。因憩所乘籃輿渡口，輿脚小兀，拾塊土支輿。土破，得一銅章，乃其姓名也。

印鎮疫祟

文信國名印，鐵鑄，候官農夫田中畊出，歸一老儒。凡人家有疫祟或瘧者，持此鎮之，輒愈，得厚償。途遠難往，印一紙傳粘於戶，或瘧者額，亦愈。

印綬飛起

《鶴岑隨筆》：雍丘劉文烈理順傳臚時，同鄉蘭陽梁康僖雲搆以御史侍班，印綬忽開花飛起，良久乃落。

印綬怒張

《二申野録》：甲申，上餞李建泰于正陽門。建泰頓首拜謝，印綬花怒張如斗。

是日大風揚沙，識者以爲不祥。

校勘記

〔一〕「滎陽」，四庫本作「滎陽」，是。

〔二〕「推」，四庫本作「椎」。

〔三〕「綿帛」，四庫本作「錦帛」。胡克家本《資治通鑑》作「綿帛」，是。

〔四〕「固」，四庫本作「果」。

〔五〕「令」，四庫本作「今」，是。

〔六〕《鑑》，四庫本作《宋鑑》。

〔七〕「《史》」，四庫本作「《宋史》」，是。

〔八〕「《史》」，四庫本作「又」。案，此處「《史》」即元脱脱等纂《宋史》。

〔九〕「王視狀，亟令追買木一行人，械送皆以屬史。史請其故。」文中二「史」字，四庫本皆作「吏」。

印典卷第五

綜紀

典籍紀載，均非無意，傳示後人，足資稽考。未敢避繁冗之譏而略之也。是類與「制度」、「故事」、「鐫製」等目，非有關係，而于印章之梗概，不無相涉。是以搜羅附列，以志無遺。

辨物璽之

《周禮》「職金」：辨其物之媺惡與其數量，揭而璽之。注：謂加以印封也。

璽書

《左傳·襄公二十九年》：公在楚，季武子使公冶問，璽書追而與之。疏：此諸

侯、大夫印稱璽也。

六都印

《周書》：師有六都印，皆是師自防之法。

固璽

《吕氏春秋》：孟冬，坏城郭，戒門閭，修楗閉，慎關籥，固封璽。

怡軒先生曰：時當斂藏，百事休息，璽印并應固藏也。

六國印

《史記・蘇秦傳》：使我有洛陽負郭田二頃，吾豈能佩六國相印乎！

五國印

又，《張儀傳》：張儀卒後，犀首入相秦，嘗佩五國之相印，爲約長。注：犀首，姓

公孫，名衍。

懷金印

《蔡澤傳》：澤謂御者曰：「吾持梁刺齒肥，躍馬疾驅，懷黃金之印，結紫綬於腰，足矣。」

璽之于塗

《呂氏春秋》：民之于上，若璽之于塗也。印之以方則方，印之以圓則圓。

金印葬

《郡國志》：闔閭食蒸魚，賜三女，女怨自殺。王痛之，葬於郭西，金印玉牒悉以送葬。因名女墳湖。

負璽

《環濟要略》：侍中，古官也。秦始皇復古，冠貂蟬。漢因而不改。此內官拾遺左右，出則負璽以從，秩二千石。

金剛靈璽

《漢武內傳》：西王母佩金靈璽。

棄印不從

《項羽紀》：成安君陳餘棄將印去，不從入關。然素聞其賢，有功於趙，聞其在南皮，故因環封三縣。

無功奪印

《漢書・郭昌傳》：以大中大夫爲拔胡將軍，屯朔方，還擊昆明無功，奪印。

黃金印

賈誼《新書》：天子之相，號爲丞相，黃金印，而尊無敵，秩加二千之上。

懷銀黃

漢武以璽書敕責樓船將軍楊僕曰：將軍請垂傳行塞，因用歸家，懷銀黃，垂三組，夸鄉里。注：銀，銀印。黃，金印。楊爲主爵都尉，又爲樓船將軍，并封梁侯，三印故三組也。

得印一匱

《漢書》：夏侯嬰從捕虜六十八人，降卒八百五十人，得印一匱。

受璽旁午

《漢書·霍光傳》：受璽二十七日，使者旁午。

收印千八

《册府元龜》：臧宮爲偏將軍，從破羣賊，數陷陣卻敵。後爲輔威將軍，討公孫述於蜀。前後收得節五，印綬千八百。

掠印簿入

《東觀記》：段熲上書曰：「又掠得羌侯君長金印四十三，銅印三十一，錫印一枚，及紫綬三十八，黃綬二枚，尉印五枚，皆簿入。」

印之以璽

《漢書》：孔子稱：封泰山，禪梁父，可得而數七十有二君。封者，金泥銀繩，印之以璽。

牧守印

《公孫述傳》：多刻天下牧守印章，備置公卿百官。

五寸印

《後漢·祭祀志》：建武三十二年，告祠泰山。尚書令奉玉牒檢，皇帝以寸二分璽親封之。太常命人發壇上石。尚書令藏玉牒已，復石覆訖，尚書令以五寸印封石檢。

五色印

《後漢·禮儀志》：五月五日，朱索五色印爲門戶飾，止惡氣。

半章印

《十三州志》：有秩、嗇夫，得假半章之印。

十腰銀艾

《孔氏雜説》：漢時印綬，非若今之金紫、銀緋，長使服之也。蓋居是官則佩是印，罷則解之，故三公上印綬也。後漢張渙云：吾前後十腰銀艾。銀即銀印，艾即綠綬。十云者，一官一佩之耳。印不甚大。《淮南子》曰：方寸之印，丈二之組是也。

發塚取璽

王莽發故太后傅、丁二塚，取其璽綬。

六印磊落

蔡伯喈《釋誨》：或畫一策而縮印，或談終朝而執珪。連衡者六印磊落，合從者駢組流離。王僧孺表：還周鈕，其六印歸齊，列其五鼎。

佩漢印

《西域傳》：凡國五十，自譯長、城長、君、監、吏、大禄、百長、千長、都尉、且渠、當戶、將、相至侯、王，皆佩漢印綬，凡三百七十六人。

上印歸邸

《張安世傳》：何感憾同。而上印歸邸。

身逃亡印

《前漢·劉屈氂傳》：挺身逃，亡其印綬。

金銀印

魏武破袁紹，表擅鑄金銀印。孝廉計吏，皆往詣紹。

遺印不用

《孫堅傳》注：曩所得玉璽，乃古之遺印，不可施用。

呼弟佩印

吳孫策病甚，呼弟權，佩以印綬。

姬佩后璽

《太平御覽》：孫皓內寵諸姬，佩皇后璽者多矣。

鴨頭雜印

《吳中紀》：孫皓造金璽六枚，有龜龍麟鳳璽，駝鴨頭雜印。

拜陵負璽

《宋書》：蔡興宗拜侍中，每正言得失，無所顧憚。孝武新年拜陵，興宗負璽。

年號小印

唐太宗自書「貞觀」二字，作二小印。又玄宗自書「開元」二小字，作一小印。御府寶藏書畫，往往有此印。

神皇璽

《唐書·武后傳》：自號聖母神皇，作神皇璽。

神靈璽

顏師古《封禪議》：神靈璽寶而弗用，由來無所施行。其六璽雖以封書，莫不披於臺下。受命之璽，登封則用，昭事上元，表茲介福，休徵緯兆，豈因常貫。又封檢之

璽，分寸不同，即事而言，請并更造。

負璽登樓

《唐書》：僖宗光啓二年，田令孜刦上如寶鷄。上以傳國璽授神策軍使王建，負之以從，登大散樓。

金不供印

辛替否《諫中宗置公主府官疏》：陛下倍十增官，金銀不供其印，束帛無充於錫，遂使富商豪賈盡居纓冕之流，鬻伎行巫咸陟膏腴之地。

封印附計

《舊唐書·職官志》：凡天下制敕計奏之數，省符宣告之節，率以歲終爲斷。天下諸州則本司推校，以授勾官，連署封印，附計帳使，納於都省。

賜節鑄印

徐度《卻掃編》：唐之方鎮，專制一方，宰相之外，他無與比。故賜節鑄印之禮特異。本朝但爲武官之秩，無復職掌，而賜節鑄印，猶踵故事。

盛印於囊

《唐鑑》：殿中、監察以下職事，及進名改轉臺内之事悉主之，號爲端，他日稱之曰端公。屬其雜事者謂之雜端，最爲雄劇，盛印於囊。開元以來，殿中侍御史彈舉遺失，號副端。

八印

《舊唐書》：御史臺八印，曰臺印、隨從印、左巡印、右巡印、監倉印、監庫印、監察印、出使印。

用廢官印

柳宗元《館驛使壁記》：大曆十四年，欽命御史爲之，史五人，承符者二人，皆有食。先是，假廢官之印而用之。貞元十九年，南陽韓泰告於上，始鑄使印而正其名。

試卷用印

唐昭宗時，貢院奏：舉人試前五日納紙，用中書省印付貢院，院司印鑰在內，往來不便，請只用當司印。

分日知印

《宋·職官志》：宋承唐制，以同平章事爲宰相之職，無常員，有二人，則分日知印。押班以丞郎以上至三司爲之。

輪日知印

《會要》：至道元年詔曰：自今參知政事宜與宰相輪日知印正衙，并得升都堂。

納三省印

宋寧宗開禧元年，以韓侂冑平章軍國事。論者謂：侂冑繫銜比呂夷簡省「同」字，則其體尤尊；比文彥博省「重」字，則其所與者廣，於是三省印并納其第。

銀青金紫

歐陽永叔曰：漢以後有銀青、金紫之號。青紫，綬色；金銀，其所佩印章。綬，所以繫印者也。後世官不佩印，此名虛設矣。隋唐以來，有隨身魚，而青紫爲服色，所謂金紫者，乃服紫衣而佩金魚爾。唐李宗閔謂崔能賜紫衣金印，曰金印，綬也。今世自以賜緋服魚袋、賜紫金魚袋結入官銜矣。今有階至金紫光祿大夫者，遂於結銜

去賜紫金魚袋，皆流俗相承，不復討正也。

印綬隨葬

《夢溪筆談》：今人地中得古印章，多是軍中官。古之佩章，罷免遷死，皆上印綬，得以印綬葬者極稀。土中所得，多是沒於行陣者。

《文獻通考》：宋元豐六年詔：臣僚所授印，亡歿并賜隨葬。

收印

《續文獻通考》：元至元十九年九月，敕各行省止用印一，餘者收之。及收諸位下印。

二十年，降太醫院爲尚醫監，收給銅印。

收印改寶

又，至元二十四年，桑哥言：北安王相府無印，而安西王相獨有印，實非事例，乞收之。諸王勝納合兒印文曰「皇姪貴宗之寶」「寶」非人臣所宜用，因其分地改爲濟南王印爲宜。皆從之。

押字用印

《輟耕録》：今蒙古色目人之爲官者，多不能執筆花押，例以象牙或木刻而印之。宰輔及近侍官至一品者，得旨則用玉圖書押字，非特賜不敢用。按，廣順二年，平章李穀以病臂辭位，詔令刻名印用。此押字用印之始也。

厭水災印

盛熙明《法書考》：《嘯堂集古録》一百紙，王俅集也。中有古印文數十，其一曰

「夏禹」，係漢巫厭水災法印。世傳度水佩禹字[一]。此印乃漢篆，所以知之。

軍旋上印

明太祖自京師達於郡縣，皆立衛所，大小相聯，以成隊伍。有事征伐，則詔總兵官佩將印領之，旋則上將印於朝，各回本衛。大將單身還第，權出朝廷。

改御史印

《續文獻通考》：洪武二十三年，已改鑄監察御史印。先是，既分察院為河南等十二道，每道鑄印二，其文皆曰「繩愆糾繆」。守院御史掌其一。每道置御史或五人，或四、三人，以次差出分巡。其一藏於內府。有事則受印以出，復命則納之。至是，左副都御史袁泰言：各道印篆相類，乃命改其制。守院印十二，如浙江道，則曰「浙江道監察御史印」，餘道并同。其巡按印，則曰「巡按浙江監察御史印」，餘亦如之。惟浙江、江西、直隸十府州事繁劇，每道置印十，餘道皆五。

監督關防

《續文獻通考》：萬曆二年，鑄給監督徐州、淮安、臨清、德州、天津衛關防。又給昌平管糧通判關防，令兼理居庸關商税。又給監收蕭州倉臨洮府帶銜通判，固原州倉平涼府帶銜通判，靖虜、甘州、莊浪、西寧、洮州六倉鞏昌府帶銜通判，監收永豐倉同知各關防。是年，又題准鑄驗糧關防一顆，付委官收掌。凡遇解到内府錢糧驗中，會同科道復驗，鈐記關防，以防抵换。四年，添鑄南京户部監督銀庫關防。二十六年，户部奏議處海税事宜，給閩海商税府佐關防。

金鑄關防

又明制，文武臣領敕行事者，俱給關防，以銅爲之，其模制大小，雖相臣行邊與部屬無異。獨正德間，太監張永征安化王及再督三關，用金鑄。見楊一清所撰墓志，楊與張永同事，所紀不謬。

真人金印

真人府有六品印，銅鑄。二品銀印，則英宗朝因使拜表回變有驗，鑄金易之，其文乃「正一嗣教大真人府之印」。道陵傳下王印[二]，其文乃「陽平治都功印」雲篆也。

掌璽

《文獻通考》：漢初三璽，天子之璽，自佩；行璽、信璽在符節臺。馬端臨云：尚符璽郎掌璽及符，符節令爲符節臺，率主符節事。

《唐六典》：秦有符璽令，齊置主璽令史於蘭臺，以侍書御史領之。後周天官府置主璽下士四人，分掌神璽、傳國璽與六璽之藏。唐因隋，置符璽郎四人。至天后，更名符寶郎。

《文獻通考》：宋大觀元年，制八寶成，詔令置官。尚書省請置符寶郎四員，掌寶

于禁中。详「制度」内。嘉定十六年七月，置奉安符寶所，建殿以內臣掌之。

《存疑録》：明初設符璽郎，後改爲尚寶司。凡寶，皆內尚寶監女官收掌，遇用則尚寶司以揭帖赴監，監請旨乃發。霍西陵宮詞紀事云：「記入深宮甫及笄，收藏玉璽裹黄絲。開函閲遍交金鎖，珍重龍章印紫泥。」乃賦掌璽之事。

印曹

《晋·職官志》：侍御史所掌有五。一曰令曹，掌律令。二曰印曹，掌刻印。

《續文獻通考》：明各衙門印信，俱禮部鑄印局專管鑄造，印信俱有定式。其後又有鑄換、辨驗等例，凡開設各處衙門合用印信，劄付鑄印局官，依式鑄造給降。其有改鑄銷毀等項，悉領之。

監印官

《舊唐書》：凡施行文、公文應印者，監印之官審其事目無差，然後印之。

集說

古道所存，一語一言皆堪師法。況印章樸雅，古法罕傳，而可不爲詳稽博考哉。故披閱諸書，摘録論說之雅正，而不涉於呆板俗陋者，編次「集說」，別爲一類。

釋璽

劉熙《釋名》：璽，徙也，封物使可轉徙，而不可發也。

許慎《說文》：璽，玉者之印也，以守土，故從土。籀文從王。

釋印

《釋名》：印，信也，所以封物爲信驗也。亦言因也，封物相因付也。

許氏《說文》：印者，執政所持信也。徐鍇曰：從爪，從卩，以持信也。

璽以玉

蔡邕《獨斷》：璽者，印也，印者，信也。天子璽以玉螭虎鈕。古者尊卑共之。

璽書章印

馬端臨云：按，天子之所佩曰璽，臣下之所佩曰印。無璽書則九重之號令不能達之於四海，無印章則有司之文移不能行之於所屬。此後世之事也，三代以前則未之聞。古者人樸俗淳而其用甚簡，後世巧詐日滋而防制益密，故璽書印章之用甚煩。

印信

《玉璽譜》：璽，印信也。在君則封册畿服，表信神祇；在臣則授職君上，顯用民下。

白帖：不言而信，示人以信。

龜鈕虎鈕

應劭《漢官儀》：印者，因也。龜者，陰也。抱甲負文，隨時蟄藏，以示臣道，功成而退。

又，虎鈕者，虎爲獸長，取其威猛，以繫服羣下也。

周正隆平

《相印經》：印有八角十二芒。凡印欲周正，上隆下平，光明潔清，如此爲善。

相印

《相印書》：相印法本出陳長文，長文以語韋仲將、印工楊利從。仲將受法，以語許士宗，私以法占吉凶，十可中八九。仲將問長文從誰得法。長文曰：本出漢世。

又印工宗養，以法語程申伯也。

考古印

吾子行云：三代時無印，《周禮》雖有璽節及職金掌其媺惡、揭而璽之之說，注曰：印其實手執之節也，正面刻字，如秦氏璽，而不可印，印則字皆反矣。古人以之表信，不問字反，淳樸如此。若戰國時蘇秦六國印，制度未聞。《淮南子・人間訓》曰：魯君召子貢，授以將軍之印。劉安寓言而失詞耳。漢晉印章皆用白文，大不過寸許，朝爵印文皆鑄，蓋擇日封拜可緩者也。軍中印文多鑿，急欲行令，不可緩者也。古無押字，以印章爲官職信令，故如此耳。唐用朱文，古法漸廢。至宋南渡，少知此者，故後宋印文多繆。

漢晉印

又，漢晉諸印皆大不踰寸，惟異其鈕，以別主守之上下。諸侯王印橐駝鈕，列侯以龜，將軍以虎，於蠻夷則虵虺、駝、兔之屬，示《周禮》六節之義也。其字皆白文。

常職多瓦鈕，令長印上作鼻鈕，可縮而已。其印文惟侯印就範中鑄字，極精緻，是擇日封拜，非急遽爲之也。虛爵者，填其文以金銀。當時未有署僉，故軍中印皆鑿，官重者兩鑿成文，官卑者盡一鑿，或字疏密不一，則密文細而疏文肥。人名私印之六面者，多鑿，餘亦皆鑄。率多爲龜鈕。或二印一龜，身首藏合，謂之子母印。聞有三級壇鈕及天禄辟邪者，或大小爲兩面。晋印猶有漢法，惟私印間有朱文，字體與漢不異。

唐宋無佳印

王兆雲云：印章興廢，絶類於詩。秦以前無論，蓋莫盛於漢晋。漢晋之印，古拙飛動，奇正相生。六朝而降，乃始屈曲盤回，如繆篆之狀。至唐宋，則古法蕩然矣。

詳定印文

《文獻通考》：宋英宗治平三年，命知制誥邵泌、殿中丞蘇唐卿，詳定天下印文。

泌、唐卿皆通篆籀。尋復廢罷，亦無所釐改焉。

識字製印

《梅庵雜志》：漢人識字者多，故製印章無所不妙。馬援，武臣也，上書言伏波印文之訛。後人尚未識字，徒膠柱而鼓瑟，欲求其工難矣。

印章宜小

怡軒先生云：古人官、私印俱不盈寸，秦制尤小。至李唐，正印章掃地之時，而貞觀、開元等印，仍無過於半寸。今人作私印有大踰一二寸者，皆後世之俗尚，決不可爲其所惑而效之也。

印稱枚

《漢書》：明帝詔：「今送列侯印十九枚，諸王子年十五歲已上能趨拜者，皆令帶

之。」則是印當稱枚，或稱幾鈕、幾顆、幾方、幾坐，俱俗謬無出。

古印足藏

王兆雲云：秦漢印章傳至於今，不啻鍾王法帖。何者？法帖猶藉工人臨石，非真手蹟。至若印章，悉從古人手出，刀法、章法、字法，燦然俱在，真足襲藏者也。每一把玩，恍然令人有千古意。

印不可妄評

《梅庵雜志》：作印非以刻字整齊爲能事，要知古人之法，會字畫之意，有自然之妙。今人不知，凡能捉刀刻字，即自負擅長當時，羣公貴客亦未之知，妄爲稱道，遂大行於天下。而此匠流本不知秦漢印爲何物，或見之亦曰篆法不同於《說文》，刀法未造及整齊。門外俗夫聞之，以爲妙論，即以評品天下之印，遂令人不知學古，止知字畫工整爲能也。嗚呼！魚目之於珠子，碔砆之於美玉，奚辯哉！

一名數印

王兆雲云：古人以印章殉葬，故一名有數十面者，至今有之，豈非爲不朽計哉！

惜鐫刻者之不知爲何人也。

刻符書

韋續云：刻符書，鳥頭雲脚體，秦李斯、趙高皆善之，用題印璽。宋薛尚功《鐘鼎彝器款式》所載秦王傳國璽上書是也。

許慎《説文序》：秦書有八體，第五曰摹印。注云：蕭子良以刻符、摹印合爲一體。徐鍇以爲符者，竹而中剖之，字形半分，理應爲一體。摹印屈曲填密，則秦璽文也。子良誤合之。夫秦璽即秦始皇傳國璽，考之向巨源本及蔡仲平本所載，璽文皆如韋續所云鳥頭雲脚者。惟畢景儒本不同，然亦非屈曲填密。徐鍇所云或別有據乎，抑世傳璽文謬僞不足信乎？

篆可入印

盛熙明《法書考》：張平子碑，崔瑗篆，多用篆法。不合《説文》，卻可入印，全是漢篆法故也。

作印從古

楊廉夫云：凡字無害於義者，從衆可也。若有關於大義者，當從古。楷書尚然，而況以姓名作篆，刻之印章乎！

圖書記

陸文量云：前人於圖畫書籍皆有印記，曰某人圖書記。今人以此，遂概呼印爲圖書。正猶碑記、碑銘，本謂刻記銘於碑也，今遂以碑爲文章之名，莫之正矣。

都玄敬云：前代私印有某氏圖書，或又作某氏圖書之記，蓋惟以識圖畫、書籍，

而其他則否。今人私刻印章，概以「圖書」呼之，可謂誤矣。

怡軒先生曰：古來止有名印字印，名字之外別爲圖畫、書籍，間所用之印，名爲圖書記者，始於趙宋。金天會三年，得有宋內府圖書之印。此即圖書之始，而非古法也。至於稱名印概爲圖書者，乃世俗相承宋人之誤也。

印藪

王兆雲云：今坊中所賣《印藪》皆出木版者，章法字法雖在，而刀法杳然矣。必得真古印玩閱，方知古人之妙。

琱玉法絕

《李公麟傳》：公麟好古博學。紹聖末，朝近得玉璽，下禮官諸儒議。公麟曰：「秦璽用藍田玉。今玉色正青，以龍蚓魚鳥爲文，玉質堅甚，非昆吾刀、蟾肪不可治，琱法中絕，真李斯所爲不疑。」議遂定。

作印名人

《梅庵雜志》：印章之妙，莫過秦漢，而作印者泯然無聞。蓋斯時皆善摹印書學，增減結構，運臂純熟，刀法沉著，自然合度，故悉盡美而非難能，故無傳也。魏晉間，有陳長文、韋仲將、楊利從、許士宗、宗養并係，淵源相接，技藝神妙，并能觀印而識其休咎。至唐宋，雖或可考，一如今之剖劂者不足録。元明間之吾衍、王厚之、朱應晨、吳敦復，有名仲徽者失其姓，吳璆、朱珪、文徵明、文壽承、顧汝修、王元楨、甘暘，皆能法古正今，乃後世之出類拔萃者也。

文氏印

《蝸廬筆記》：文太史印章，雖不能法秦漢，然雅而不俗，清而有神，得六朝陳隋之意。至蒼茫古樸，略有不迨。今之專事油滑、牽強成字者，諸惡畢備，皆曰文氏遺法，致爲識古家所薄。夫文氏之作，豈如是乎？

一七八

鈿閣女子

周減齋云：鈿閣女子韓約素者，梁千秋之侍姬也。千秋以能印稱，韓初學篆，遂能鐫，頗勝梁氏。故世之得約素章者，往往重于千秋云。

雜録

博覽。

奚堪輕置。茲以載籍閑文并辭章名作之內，涉及而不重複者，聊爲裒録，用廣事欲精詳，雖偶言旁及，亦皆有助。今印章家得其微奧者頗罕，古書所見，

璽中有字

《涼州記》：呂光時，陳平仲得玉璽，博三寸，長四寸，光澤無文，向日視之，字在腹中，有三十四字。

蛟龍文印

《北史》：承明元年，上谷郡人獻玉印，有蛟龍之文。

種龍印

《陳留風俗傳》：巴吾縣，宋雜陳楚地，故梁國寧陵種龍鄉也，今其都印文曰「種龍」。

鹿形啗印

段成式《酉陽雜俎》：代宗即位日，慶雲見，黃氣抱日。初，楚州獻定國寶一十二，第十曰「玉印」，大如半手，理如鹿形，啗入印中。

胡字印

《法書考》：唐太平公主駙馬武延秀玉印，胡書四字，梵音云：「三藐毋馱。」

飛白字印

《嘉祐雜志》：李昌言處，見一飛白鳳字印。

象形文印

宋子虛云：嘗見古印中，有如獸形者、禽形者，又有如一器一物者，甚古樸可愛，即所爲象形文也。

製陶印

《陳氏雜錄》：吳門周丹泉能製陶印，以埴土刻印文，或各類鈕式，皆由火範而成，色如白定而文亦古。

押字小璽

宋徽宗好畫，畫後押字用「天水」及「宣和」、「政和」小璽，或用瓢印，蟲魚篆文。

書畫印

宋高宗書畫皆妙，上用「乾封」印。晚居北內，多用「太上皇帝之寶」、「德壽殿寶」、「御府圖書」。

天生印文

安化北濱江畔上，有天生印文八顆。陰雨，其文益見。

馬印

《北史·魏孝文帝紀》：軍給璽印傳符，次給馬印。

《唐六典》：諸牧監凡在牧之馬皆印，印右髀以年辰，尾側以監名，皆依左右廂。二歲始春則量其力，又以飛字印印其左髀髆。細若形容端正，擬送尚乘，不用監名。二歲始春則量其力，又以飛字印印其左髀髆。細馬、次馬以能形印印其項左，送尚乘者，尾側依左右間印以三花。其餘雜馬送尚乘

者，以風字印印左髀，以飛字印印左髀。官馬賜人者以賜字印，配諸軍及充傳送驛者以出字印，并印左右頰也。

佩印制虎

《抱朴子》：入山佩黃神越章之印，見新虎跡，以順印印之，虎即去；以逆印印之，虎即還。

白章印

又，古之入山者，佩黃神白章印，其闊四寸，其字百二十，以封泥著之所在之四方各百步，則虎狼不敢近。

棗心印

《初學記》：黃君制使虎豹法，曰：道士當刻棗心作印，方四寸也。

桃根印

李石《續博物志》：桃根爲印，可召鬼。《海録碎事》：塚上桃根方可召。

印封其戶

《列仙傳》：方回者，堯時隱人也。隱於五祚山中，爲人所刦，閉之室中。回化而得去，更以方回印封其戶。時人言，得方回一丸泥，門户不可開。

朱宮印

《雲笈七籤》：潛山儲君，黃帝所命，爲衡岳儲貳，今職以輔佐者也。道士入其山者，潛山君服紫光綉衣，戴參靈之冠，佩朱宮之印，乘赤龍之車，而來迎子。

三庭印

又青城丈人，黃帝所命也，主地仙人。丈人領仙官官人。道士入山者，見丈人服

朱光之袍，戴蓋天之冠，佩三庭之印，乘斜車，從衆靈而來迎子。

膝上有印

謝自然，女道士也。果州人，居大方山頂，常習《道德經》、《黄庭内篇》於金泉山一十三年，晝夜不寐。兩膝上忽有印四，壖若朱，有古篆六字，粲如白玉。忽於金泉道壇，有雲氣遮匝一山，散漫彌久，仙去。

夢印

夢書印鈎，爲人子所録也。夢見印鈎人得子。含吞印鈎，懷姙婦也。鈎從復出，爲其乳。失印，子傷墮而懷之。妻有子以口含之，子爲宅中。

印魚

《酉陽雜俎》：印魚長一尺三寸，額上四方如印，有字。諸大魚應死者，先以印封

之。《吳都賦》作「鯽魚」。

《述異記》：城陽縣南有堯母慶都墓，廟前有一池，魚頭間有印文，謂之印頰魚。

若非祀者，捕而不得。

腰間有印

周密《齊東野語》：野婆，獸名，形似人。出南丹州，黃髮椎髻，裸形跣足，儼然若一媼也。羣雌無牡，上下山谷如飛猱，自腰已下，有皮蓋膝。每遇男子，必負去求合。嘗爲健夫所殺，死以手護腰間。剖之，得印方寸，瑩若蒼玉，有文類符篆也。又，雄鼠卵有文如符篆，治鳥腋下有鏡印，則野婆之印篆非異也。

符璽駢字

《莊子》：焚符破璽，而民樸鄙。

《鄧析書》：爲之符璽以信之，則并與符璽而竊之。

《西京賦》…降尊就卑，懷璽藏綬。

庾信《哀江南賦》…爾乃假刻璽於關塞，稱使者之酬對。

謝莊文…和芝潤瑛，鐫璽乾封。

沈炯表…執石趙而求璽，斬姚秦而取鐘。

北齊樂章…圖璽有屬，揖讓惟時。

庾信詩…赤鳳來銜璽，青鳥入獻書。

印章駢字

薛廷珪授玓、漢二刺史，制亦佩專城之印，往俞連帥之求。

李磎《修鼓角樓記》…劉公既挈防禦印，登城西而望，皆拒戰，後火燼。

《嗣秀王表》…翠琰颺徽，綴洪支於綿帙；黃金襲印，奠橋李以苴茅。

吳質《答東阿王書》…思投印釋黻，朝夕侍坐。

庾信啓…澠池置陳，解鄧禹之圍；函谷開關，削王元之印。

劉禹錫《令狐楚家廟碑》：密印累累，邦族聳慕。

李商隱狀：謬當廉印，合啓幕庭。

又，《代安平公遺表》：對印執符，碎心殞首。

顧雲啟：斬衣報命，顧印酬恩。

李劉啟：姑令副貳之車，且護方寸之印。

呂溫序：朝廷命公盈虛東南，漕引吳楚。我若無事，往往佩聯印，擁大蓋，枉道而過舊山林壑之間，琴詩不廢。

真德秀啟：竚上印於龍江，即演綸於鳳閣。

張說《安樂郡主花燭行》：黃金兩印雙花綬。

盧照鄰《失羣雁詩》：金龜全寫中牟印，玉鵠當變萊蕪釜。

高適詩：始佩仙郎印，俄兼太守符。

岑參詩：縣花迎墨綬，關柳拂銅章。

白居易詩：不被馬前提省印，何人知道是郎官。

又：換印雖頻命未通，歷陽湖上又秋風。

又：幾時辭府印，卻作自由身。

賈島詩：卷簾黃葉落，鎖印子規啼。

又：一主長江印，三封東省詩。

李賀詩：情知一丘趣，不謝千里印。

李洞詩：月白吟牀冷，風清直印閑。

吳均詩：肘懸辟邪印，屋曜鴛鴦瓦。

杜牧詩：泥情斜拂印，別臉小低頭。

劉得仁詩：侯吏齋魚印。

孫逖詩：已佩登壇印，猶懷伏奏香。

密璹詩：太原珍玩名天下，舊跡猶憑古印章。

徐積詩：家中但乏青囊印，坐處須看黃卷書。

校勘記

〔一〕「禹」，四庫本作「萬」，據文義作「禹」爲是。

〔二〕「王印」，四庫本作「玉印」，是。

印典卷第六

評論

事物是非，必憑品論，印豈非然？但邪正殊途，意見各異，不爲分辨，一如涇渭同流，令人何從去取耶？是以撮錄前人切正名言，列爲「評論」，以著標準。

印品

甘旭云：印有三品，曰神、曰妙、曰能。輕重有法中之法，屈曲得神外之神，筆未到而意到，形未存而神存，神品也。宛轉得情趣，疎密無拘束，增減合六義，那讓有依顧，而無雕琢之痕，妙品也。長短大小，中規矩方圓之制，繁簡去存，無懶散局促之失，清雅平正，能品也。

怡軒先生云：氣韻高舉，如飛天仙人遊下界者，逸品也。體備諸法，錯綜變化，

莫可端倪，如生龍活虎者，神品也。非法不行，奇正迭運，斐然成文，如萬花春谷者，妙品也。去短集長，力追古法，自足專家，如範金琢玉，各成良器者，能品也。

三代印

甘旭云：《通典》以爲三代之制，人臣皆以金玉爲印，龍虎爲鈕，其文未考，或爲三代無印，非也。《周書》曰：湯放桀，大會諸侯，取璽置天子之座。則有璽印明矣。虞卿之棄，蘇秦之佩，豈非周制乎？

秦印

秦之印章，少易周制，皆損益史籀之文，但未滿二世，其傳不廣。

漢印

漢印悉因秦制，而變其摹印篆法，增減改易，古樸典雅，莫外乎此矣。

魏晉印

魏晉印章，本乎漢制，間有易者，亦無大失。是以雜於漢印之內，一時難以辨別也。

六朝印

六朝印章，因時改易，漸作朱文、白文。印章之變，始機於此，然猶未至謬譌也。

唐印

李唐印章，因六朝作朱文，日流於譌。多曲屈盤回，毫無古法。印章至此，邪謬甚矣。李白詩：重垂重印押千官，金窠篆字奇屈盤[一]。

宋印

宋承唐制，文愈支離，不宗古法，多尚纖巧。更其制度，或方或圓。文用齋、堂、

館、閣等字，校之漢魏，大相悖矣。

妙，猶有未然。

元印

元時印章，絕無知者。至正間，吾子行、趙松雪意在復古，第工巧是飾，而古樸之

明印

明官印文用九疊，而以曲屈平滿爲主，不類秦漢。階級崇卑，以分寸別之。私印

本乎宋元，隆慶間，武林顧氏集古印爲譜，行之于世。印章之荒，自此破矣。好事者

始知賞鑑秦漢印章，復宗其制度。時之《印藪》《印譜》疊出，急於射利，而又多寄之

棗梨，剞劂者不知文，義有大同小異處，一概鼓之於刀，豈不反爲之誤？博古者知邪

正法，遂得秦漢之妙矣。　　劉欽曰：印章每字篆皆九曲，蓋乾元用九之義。

玉印

三代以玉爲印，唯秦漢天子用之。私印間有用者，取君子佩玉之意。其文溫潤有神，古者愈妙。

金印

金印，漢王侯用之，私印亦有用者。其文和而光，雖貴重，難入賞鑑。古用金印，以別品級耳。

銀印

漢二千古，銀印，龜鈕，私印因之。其文柔而無鋒，刻則膩刀，入賞鑑不清。

銅印

古今官私印俱用，其文壯健而有回珠。古者佳，新者次之。製有鑿、刻、鑄，亦有

塗金商銀者。

象牙印

漢乘輿雙印，二千石至四百石以下，皆用象牙爲之，唐宋用以爲私印。其質軟，朱文則可，白文難於得神，易涉死版。時俗以作朱文之深細者。

犀角印

漢乘輿雙印，二千石至四百石，以黑犀爲之，餘印不用。好奇者用以爲私印。其質粗軟，久則歪斜，不足貴也。

寶石印

寶石古不以爲印，私印止存一二。今未有製之者。且艱於刻，其文澀而少潤，遂於玉者多矣。

瑪瑙印

瑪瑙印，古亦甚罕，官印間有之，硬而難刻，其文剛燥少溫，用爲私印近俗。

水晶印

水晶，古無以爲印者，近世有之。其質堅而難刻，其文滑而不涵，用之飾玩則可。

石印

石，古不以爲印，唐宋私印始有之，不耐久，故不傳。唐武德七年，陝州獲石璽一枚，文與傳國璽同。石亦有數種，燈光、凍石爲最，其文俱潤澤有光，別有一種丰神，即金玉難優劣之也。

磁印

古無磁印，唐宋始有以爲私印者。不易刻，其文似玉而粗，其制有龜瓦鼻鈕，舊

之佳者亦堪賞鑑。

官印

怡軒先生云：古之官印與私印無異，至唐宋漸大而文爲盤屈。愈後愈謬，至本朝盡易古式，字畫必曲至九疊，闊邊朱文，爵尊者大三寸餘，卑者亦幾二寸，絕無意趣。間有好古者，仍訪漢制同名印，於翰墨間用之。是印宜白文，大不逾寸，爵尊者末用「章」字，常職用「印」字，或不用章、印字亦可。但勿多字隨俗，有悖古意。

名印

甘旭云：上古有印，以昭信也，當用名印爲正。姓名之下，止可加「印」字及印信、印章之印、私印等字。如「氏」字及閑雜字樣俱不可用，用則與古不合矣。

吾子行云：名印不可妄寫，姓名相合，或加「印」、「章」等字，或兼用印章字曰姓某印章，不若只用印字爲正也。二名者可回文寫，姓下著印字在右，二名在左是也。

單名者曰姓某之印，卻不可回文寫。名印內不得著氏字。

臣印

甘旭云：漢印用臣某者，不獨用於君前，其同類交接亦用之。臣者，男子之賤稱，謂自謙耳。

盛熙明云：武琦六面印內有著「臣」字者。王應先曰：秦漢間，人相語往往稱臣，不於君前然後稱臣也。王寀曰：武琦六面印。如言事、言疏等，文自有序，則稱臣者當徹君前，其制度字畫纖巧，不類秦漢，疑六朝物。

怡軒先生云：古人名印內有「臣」字者，原非必於君前始用。今武琦之六面印，「臣」字與「言疏」等并列，則於君前用之也。兩說俱是，微覺其執耳。

之字印

盛熙明云：凡印內用「之」字者，其來久矣。太初元年夏五月，正曆以正月爲歲

首，色尚黃，數用五。　注云：漢用土，數五，五謂印文，若丞相曰「丞相之印章」，諸守相卿印文不足五字者，以「之」字足之，皆太初以後五字印也。後世不然，印文榜額有三字者足成四字，五字者足成六字，但取端正耳，非「之」字本意也。

表字印

吾子行云：表字印只用二字爲正式，近人欲并加姓氏於其上，曰某氏某某，非也。若作某某父，古雖有此稱，係他人美己，尤不可入印。漢人三字印，非複姓及無「印」字者，非皆名印，蓋字印不可以「印」字亂耳。漢張長安，字幼君，有印曰張幼君；唐呂溫，字化光，有印曰呂化光，右一字，左二字，此亦表字印式也。甘旭云：秦漢止有名印，晉至六朝間有表字印，唐宋表字印始盛行也，非古制矣。如用「止宜」二字，不可加「印」字。或用姓氏字猶可。　近有用某人父者，譌謬特甚。　父通作甫，男子之美稱，用印而自美，何耶？

地名小字印

《擷芳錄》：余見江左周郎四字銅印，白文，龜鈕，塗金，班駁已盡，色如古墨，光彩照人，自非晉後物。漢末，江南周公瑾稱周郎，諒其遺也。常有以地名小字刻印者，大都仿效是式，然亦古人偶然之作，終非大方。

道號印

吾子行云：道號，唐人雖有，不曾有印也。

甘旭云：時用號印，如某道人，或某山人、某某子之類，古無此制，唐宋近代始有之，詩畫翰墨間用之亦可。

堂室齋閣印

甘旭云：堂館齋閣雜印，古制原無，始於唐宋，用爲書畫引首。以閑雜俗字爲

之，非矣。

吾子行云：軒齋等印，古無此式，惟唐相李泌有「端居室」白文玉印，後或爲法。唐人雖有號，未嘗作印，三字屋匾卻有之。白文不若從朱文。

書柬印

甘旭云：秦漢名印之外，絕無他製。後晉朝六代間，書簡奏疏上用某人啓事、言事、白事、白牋，言疏等印者，極當。近人於書柬上用某人頓首、再拜、敬緘、謹封、護封者，俱時俗所尚，決不可從。大約書柬中及封固處，止用一名印足矣。

詩句印

怡軒先生云：後人不遵古制，閑雜字樣俱用作印，至有以詩句作印者，亦屬非古。然能製作清雅，用於翰墨，不至惡俗，從衆亦可。但止可取名作，或四、五、七言一句，斷不可多字陋刻，致類木記耳。

成語印

徐元懋云：先君子晚年刻一印，曰「空谷一叟」，此出漢書蕭望之之言。先君抱才未遇，因以自寓也。嘗見湛甘泉有印曰「吏禮兵三部尚書」，予竊怪之。及讀《宋史》，東坡爲吏禮兵三部尚書，蓋用成語。文衡山，庚寅生，刻印曰「惟庚寅吾以降」，此出楚詞。有效之者改曰「惟甲子吾以降」，則無出矣。怡軒先生曰：成語雖云有出，已非古意，若此妄作，何足道哉。今人欲用，亦依詩句印可也。

引首印

《梅庵雜志》：古來印章，官爵而外，止有名印，即表字亦不多見。宋後取閒雜字作印，印於書幅之首，爲之引首印，極爲杜撰可笑。今人遵守而不敢有違，何歟？

龍虎印

《考古紀略》：古人名印中，偶見字傍有龍虎環抱者，其字法精妙，人皆知之。而龍虎形像略存其意，亦有一種古樸處，最是可愛。後人學之不善，作意描畫，反覺不堪。夫龍虎原非印中必須，古印內不過偶一見之。與其學而貽誚於識者，何如不學爲藏拙耶？

白文印

甘旭云：古印皆白文，本摹印篆法，則古雅可觀。不宜用玉筯篆，用之不莊重。亦不可作怪。下筆當壯健，轉折宜血脈貫通，肥勿失於癰腫[二]，瘦勿失於軟弱，得心應手，妙在自然。牽强穿鑿者，非正體也。

吾子行云：白字印皆用漢篆，平方正直，字下不可圓，縱有斜筆出，當取法寫過。如崔子玉寫張平子碑上字，及漢器上并碑蓋、印章等字，最第一。其印文必逼於邊，

不可空，空且不古。

甘旭云：上古璽書封以紫泥，餘皆折簡封蠟，用白文印印於上，其文突起曰陽。

後代製有印色印之，其文虛白曰陰。古所爲陽文者，言其用，不言其體。

趙彥衛云：古印作白文，蓋用以印紫泥，紫泥封誥是也。

朱文印

甘旭云：朱文，秦印有之，漢印則未見，至六朝唐宋時尚此文。宜清雅流動而有意，不可太粗，粗則俗。亦不可多曲疊，多則類唐宋印之版而無神矣。

吾子行云：朱文印或用雜體篆，不可太怪，擇其近人情者，免費詞說。其印文不可逼邊，須當以空中空白得中處爲相法，庶免印出與邊相倚也。字宜細，於四旁有出筆，皆滯邊者。邊須細於字，邊若一體，印出時，四邊虛，紙昂起，未免邊肥於字也。

黏邊朱文，建業文房之法。

朱白相間印

甘旭云：古印有半白半朱者，有一白一朱相間者，又有一朱三白、一白三朱者，二朱相并、二白相并者，皆漢後之制。如效此章法，當詳其字意可否，不致牽強穿鑿，方可稱善。

回文印

古用回文印者，各有取意，如雙字名印俱作回文，姓字在前，名字在後。若一順寫，則名字必分爲二矣。此古用回文者，取二字相連之意也。其單字名者，俱順寫，以姓名在前後，或加「印」字，或私印之「印」字。若近代齋館閑雜印用此法，則非理矣。

三字印

盛熙明云：三字印，一邊一字、一邊兩字者，以兩字處與一字處相等，不可兩字

中斷，又不可太相接。凡印文中，有一二字偶有自然空處，不可暎帶者，聽其自空。古印多如此。文下有空處懸之最佳，不可妄意伸屈務填滿。若寫之得法，自不覺空處。又凡印文中有匾口，如字上口須寬，使口中見空稍多，方渾厚。漢印如此。

四字印

吾子行云：四字印，若前二字交界有空，後二字無空，須當空一畫地別之。字有有脚、無脚，故言及此。不然，一邊見分，一邊不分，非法度也。

五字印

漢太初時，數用五，故官印皆作五字。其式作三行，前二行皆二字，第三行單一「章」字，或「印」字，令長以稱副之。此外五字古印甚少。作者均宜仿之此法。今見有將前行置一字以配後二行疎密，或有中行置一字，使中間疎、兩傍密者，終有牽強之弊，不若末行一字之爲自然也。

鑄印

《梅庵雜志》：鑄印字由範中而出，其文爽朗而地光平，雖意趣減於刻鑿，其渾樸莊重，自不可及。

刻印

甘旭云：刻印以刀成文，軍中即時授爵，多刻印。刻者更有妙處，宜法之。

鑿印

鑿印，以鎚鑿成文，亦名曰鐫，成之甚速。其文簡易有神，不加修飾，意到筆不到，又名急就章。軍中急於封拜，故多鑿之，以利於速。

急就章

《賈子說材》：軍中急於封拜，故印于馬上鐫鑿成文，所爲漢人急就章也。

《撷芳録》：古印中有急就章者，急於用而疾速成之也。故其文疎者自疎，密者自密，絕不作意，最爲自然。相傳於馬上鑿之，則不可考矣。

碾印

甘旭云：玉及水晶、瑪瑙等印，堅不易刻，故多碾者。工人雖巧，鮮知篆法，不能令有意趣，且轉折結構，未能流暢，不足以供賞鑑。

《梅庵雜志》：碾者不過用鋼輪之力，以爲橫直之文，非如用刀可運用己意，所以字畫絕無意趣。非全係工人之不善，其道如是耳。

印式

秦漢印俱方者，間有條者，皆正式。偶有軍曲用腰子形者，其意莫考。寧陽丞印用圓者，字體覺方，恐後人磨圓，未可辨也。至有葫蘆及爐鼎并異怪形式者，皆宋元近代之俗尚，不可稱印而入賞鑑耳。

古印之大，不逾一寸，今凡倣製，宜守法之。若造作太大，易涉俗陋，且字法不能有意趣，如書籍簡版，只堪印出字畫而已。不特小也，厚薄亦然。古印厚者未有至半寸，薄不過分許，或二三分，縋以組綬，印用自便，不必厚也。今有厚至寸餘及二三寸者，皆非古法。

印鈕

秦、漢、魏、晉、六朝印鈕，有螭、龜、辟邪、虎、獅、象、駝、狻猊、豸、羊、兔、獸、梟、蟾、蛇、壇、覆斗、瓦、鼻、環亭等式，用以別主守，定尊卑。近以牙、石作玲瓏人物者，雖奇巧可人，不過俗尚，典雅質樸弗如古也。

《考古紀略》：古人私印，有爵者按式鑄鈕，無爵者隨人所好，不必以官鈕而改作。古者尊卑共之，用非僭也。

鐫製

有物有則，見之經典，可徵物之於法，不容少緩者也。今印章一道，識者頗罕，若不以名人之法明之，奚免執俗見而反古道乎？聊取前言，以當規矩。

摹印法

李陽冰云：摹印之法有四：功侔造化，冥受鬼神謂之神；筆畫之外，得微妙法爲之奇[三]；藝精於一，規矩方圓謂之工；繁簡相參，布置不紊謂之巧。

作印法

怡軒先生云：作印之法并無一定，只要轉折有情，章法自然，無拘束懶散之失，有得神得趣之妙，則細亦可，粗亦可，光亦可，不光亦可，或細或粗亦可，稜角宛然亦可，整齊端正亦可，參錯不經亦可，刓缺破損亦可。但細則俱細，粗則俱粗，粗細相

間，整齊參錯皆然。若光而滑，粗而浮，細而弱，整齊而呆板，參錯而失度，無可救藥矣。

摹印篆

吾子行云：摹印法，漢有摹印篆，只是方正，篆法與隸相通。後人不識古印，妄加盤屈，且以為法，大可笑也。多見故家收藏漢印，字皆方正，近乎隸書，此即摹印篆也。

凡屈曲盤回，唐印始如此。今碑刻有顏魯公誥尚書省印可考。

甘旭云：摹印篆，漢八書之一，以平方正直爲主，多減少增，不失六義。近隸而不用隸之筆法，絕出周籀，妙入神品。漢印之妙，皆本乎此。

王兆雲云：印章文字，非篆非隸，亦非不篆非不隸，別爲一種，謂之摹印篆。其法平方正直，繁則損，少則增，與隸相通，然一筆之損益，皆有法度。後世不知，以許氏《説文》篆拘拘，膠柱而鼓瑟，至好自用者則又杜撰成文，去古益遠，故漢晋以後，謂之無印章可也。

《梅庵雜志》：印篆之病有三：聞見不博，無淵源，一也。偏旁點畫，輳合不純，二也。經營位置，妄意疎密，三也。

章法

甘旭云：布置成文曰章法。欲臻其妙，務準繩古印，明六文八體之增減，畫之疎密，那讓取巧，當本乎正，使相依顧而有情，一氣貫串而不悖，始盡其妙。

增減

漢摹印篆中，有增減之法，皆有所本。不礙字義，不失篆體，增減得宜，見者不訾其異，謂之增減法。時人不知，妄意增減，則失其本，所謂差之毫厘，謬於千里者也。

怡軒先生云：印篆增減一法，必須詳稽漢隸。蓋漢隸每多益簡損繁之妙，作印仿其法，而仍用篆書筆畫，則得之矣。斷不可杜撰，妄爲變亂古文，有悖增減之義。

那移

甘旭云：作印字有稀密不均者，宜以此法。第不可弄巧作奇，故意那湊。有意無意，自然而然方妙。

學古

袁三俊《篆刻十三略》：秦漢六朝古印，乃後學楷模，猶學書必祖鍾、王，學畫必祖顧、陸也。廣蒐博覽，自有會心。

章法

又，章法須次第相尋，脉絡相貫。如營室廬者，堂戶庭除，自有位置，大約於俯仰向背間，望之一氣貫注，便覺顧盼生姿，宛轉流通。

結構

結構不精則筆畫散漫，或有密實，或有疏朗，字體各別，務使血脉貫通，氣象圓轉。

滿

滿，非必填塞字畫，使無空隙。字無論多少，配無論方圓，總以規模闊大、體態安閑爲務，不使疏者嫌其空，密者嫌其實，思過半矣。如徒逐字排列，即成呆板。

縱橫

縱橫，專論刀法，用大指與食指、中指撮定刀幹，再將無名指、小指抵在刀後，中正其鋒，運以腕力，勢若風帆陣馬，所向無前，神致當自生也。

蒼

蒼，兼古秀而言。譬如有百尺喬松，必古茂菁蔥，鬱然秀拔，斷非荒榛斷梗、滿目蒼涼之謂。故篆刻不拘粗細模糊，隱現剝蝕，俱尚古秀，不可作荒穢態。

光

光，即潤澤之意。整齊者固無論矣，亦有鋒芒畢露，而腠理自是光潤。否則似物迷霧中，不足觀也。倘運腕無力，僅事修飾，必犯油滑之病，又非所宜。

沉著

沉著者，不輕浮，不薄弱，不纖巧，樸實渾穆，端凝持重，是其要歸也。文之雄深雅健，詩之遒鍊頓挫，字之古勁端楷，皆沉著爲之。圖章至此，方得精神。

停勻

人身豐瘠不同，而有肉有骨則一也。圖章亦在骨肉停勻。骨立者未免單薄，而擁腫膨脝，又鄰於俗。且有肉無骨，若韓幹畫馬，其不貽凋喪之譏者幾希。

靈動

靈動，不專在流走。縱極端方，亦必有錯綜變化之神，行乎其間，方能化板爲活[四]。

寫意

寫意，若畫家作畫，皴法、點法、鈎染法體數甚多，要皆隨意而施，不以刻劃爲工。圖章亦然，苟作意爲之，恐增匠氣。

天趣

天趣在丰神跌宕，姿致鮮舉，有不期然而然之妙。遠山眉，梅花妝，俱自天成，豈俗脂頑粉所能點染。

雅

古人有云：惟俗不可醫。人有服飾鮮華，輿從絡繹，而狙獪之氣，令人不可耐者，俗故也。篆刻家諸體皆工，而按之少士人氣象，終非能事。惟胸饒卷軸，遺外勢利，行墨間自然爾雅。要恐賞音者希，此中人語，不堪爲外人道也。

刀法

甘旭云：運刀之法，宜心手相乖，自各得其妙。然文有朱白，印有大小，字有疏密，畫有曲直，不可一概率意。當審去住浮沉，宛轉高下，則運刀之利鈍，大則股力宜

重[五]，小則指力宜輕，粗則指沉，細則宜浮，曲則宛轉而有觔脉，直則剛健而有精神，勿涉死板軟俗，墨意則宜兩盡。

怡軒先生云：用刀之病有六：心手相乖，有形無意，一也。運轉牽强，天趣不流，二也。因便就簡，顛倒苟完，三也。鋒力全無，專求工緻，四也。形貌雖具，終未脫俗，五也。或作或輟，或自兩意，六也。

王兆雲云：印難莫難於刀法，章法、字法俱可學而至，惟刀法之妙，如輪扁斵輪，偃僂承蜩[六]，心自知之，口不可言。

刻玉印法

《洞天清録》：近刻玉印，并無昆吾刀蟾肪之説，惟用真菊花鋼煅而爲刀，闊五分，厚三分，刀口平磨，取其平尖鋒頭爲用。將玉印以木牀鈐定，用刀刻之。一刀弗入，再鍥一刀，則三鍥玉屑起矣。若欲以力勝，則滑而難刻。運刀以臂，更置礪石於旁，時時磨之，使鋒芒堅利，無不勝也。別無他術。

甘旭云：古刻玉印以昆吾刀。《周書》云：昆吾氏獻刀，切玉如脂。今無此刀，時以藥治刀刻之，或以爲藥塗玉刻者，謬耳。

《聞見録》：曾見一雲間人，用藥草煮刀而刻玉印。刻畢，置地一宿，藥性即退，用則復煮。但係陋劣庸匠，問何草名，秘不肯言。用金剛鑽刻玉者，近日有之。

鑄印法

《梅庵雜志》：鑄印法有二，一曰翻沙，一曰撥蠟。翻沙以木爲印，覆於沙中作範，如鑄錢法。撥蠟以黃蠟和松香作印，刻文製鈕，塗以焦泥，俟乾，再加生泥，火煨，令蠟盡泥熟，鎔銅傾入之，則文字鈕形俱清朗精妙。

附印印法

《鄙事叢談》：凡印之平正者，每印墊紙切不可厚。大寸許者十餘層，次之數層，再次者五六層，最小者一二層足矣。擇平正處印之，最易得神。若古印之刓缺而破

者，又須厚墊，不可一概論也。其紙并須精細。

拭印

《蝸廬筆記》：印章用畢，當以新絮拭之。他物不能去印文中垢膩，惟新絮能去，須用之。

校勘記

〔一〕「李白詩：重垂重印押千官，金窠篆字奇曲盤」四庫本缺而不載。

〔二〕「癰瘇」四庫本作「臃腫」。

〔三〕「微妙法爲之奇」「爲」，四庫本作「謂」，據文義，當以「謂」爲是。

〔四〕「方能化版爲活」「版」四庫本作「板」。

〔五〕「股力」，四庫本作「腕力」，是。

〔六〕「僂僂」，四庫本作「疴僂」。

印典卷第七

器用

製作印章而爲之詳求古意，細考前軌，稍云備矣。然而相副之具非精，製作之器失度，何能允稱而助其美乎？是以凡諸須用，考古辨今，爲之附贅。即鑄鐫微物，無或少遺，以俟有識者采擇焉。

綬 組綬多與璽印雜見，有已録入前卷者，兹不復贅。

《漢官儀》：綬長一丈二尺，法十二月；廣三尺，法天地人。此佩印之組也。又云：綬者，有所承受也，所以別尊卑、彰有德也。又，《説文》：綬韍，維也。韍音弗，俗作紱。

諸綬制度

董巴《輿服志》：戰國解去紱佩，留其絲襚，以爲章表。秦乃以采組連結於襚，光明章表，轉相結綬，故謂之綬。乘輿：黃赤綬，五采，黃赤縹紺，淳黃圭，長二丈九尺，五百首。太皇太后、皇太后、皇后皆同。又，《漢官儀》曰：乘輿綬，黃地骨，白羽，青絳緣五采，四百首，長二丈三尺。諸侯王：赤綬，四采，黃縹紺，淳赤圭，長二丈八尺，三百首。公主、大貴人、諸侯同。又，《漢官儀》云：四采，絳地骨，白羽，青黃赤緣，二丈一尺，二百六首。侯：地絳紺縹，三采，百二十首，長二丈八尺。諸國貴人、相國：綠綬，三采，綠紫紺，淳綠圭，長二丈一尺，二百四十首。公、侯、將軍：紫綬，二采，紫白，淳紫圭，長丈七尺，百八十首。公主、封君同。又《漢官儀》云：丞相、御史大夫、匈奴亦同。九卿、中二千石：一云青綢綬。緺，紫青色。二千石：青綬，三采，青白紅，淳青圭，長丈七尺，百二十首。《漢官儀》云：綬，羽青地，桃花縹，長丈八尺。自青綬已上，綟音逆。皆長三尺二寸，與綬同采，而首半之。紫綬以上，綟綬之間，得施玉環玦。千石、六百石：黑綬，三采，青赤紺，淳青圭，長丈六尺，八十首。四百、三百、二百石：黃綬，一采，淳黃圭，長丈五尺，六十首。自黑綬已下，縌綬之間，得施玉環玦。百石：青紺綬，一采，宛轉繆織圭，長丈二尺。凡先合單紡爲一絲，四絲爲一扶，五扶爲一首，五首成一文，文采淳爲一圭。首多者系細，少者系麤，皆廣尺六寸。

百石：黑綬，三采，青赤紺，淳青圭，長丈六尺，八十首。《漢官儀》云：黑綬，白羽，青地，絳

二采，長丈七尺。 四百、丞尉。 三百、長相。 二百百石：皆黃綬，一采，淳黃圭，長丈五尺，

六十首。《漢官儀》云：黃綬緣，八十首，長丈七尺。 又云：自黑綬以下，縌綬長三尺，與綬

同采而首半之。 百石：青紺綬，一采，宛轉繆織圭，長丈二尺。 首多者絲細，少者絲粗，皆

四絲爲一扶，五扶爲一首，五首成一文。 文采淳爲一圭。 凡先合單紡爲一絲，

廣尺六寸。 綬，又作紱。 《丙吉傳》：使人加紱而封之。 師古曰：紱，繫印之組也。

宮女玄綬

《拾遺錄》：漢成帝時，乘輿服皆尚黑，宮中美女服皂，班姬以下皆玄綬瑿珮。

乘輿綬

《漢名臣奏》：大司空朱浮奏曰：車府丞，玄黃綬。 詔：乘輿綬，五采，何黃多

也？可更用赤絲爲地。

丙丁文綬

《博物志》：太僕朱浮言：詔書云：百官皆帶王莽時綬，又不齊，因前袁安故綬，李涉等六家所織綬，不能具丙丁文，募能爲綬作丙丁文者。又云：六安都尉留應能爲丙丁文，應募，上謹處武庫給食。三十日綬成，賜帛五十四。

青羽

又，漢光武嫌二千石綬不青而細，朱浮議更用青羽。

印系

《後漢志》：佩印系，諸侯王以下以綟音護。赤絲蕤，縢綟各如其印。

華綬

《續漢志》：皇后服，金題白珠璫，繞以翡翠，爲華綬。

五色綬

《西京雜記》：趙飛燕爲皇后，上遺其娣五色文綬。

靈飛綬

《漢武帝內傳》：西王母交帶靈飛綬，上元夫人佩鳳文臨華綬。

佩兩綬

《漢書》：金日磾兩子賞、建，俱侍中，與昭帝同臥起。賞爲奉車都尉，建駙馬都尉。及賞賜侯，佩兩綬。上謂霍將軍曰：「金氏兄弟兩人，不可使俱兩綬耶？」霍光對曰：「賞自嗣父侯耳。」上笑曰：「侯不在我與將軍乎？」光曰：「先帝之約，有功乃得封侯。」時年俱八九歲。

解綬以賜

《東觀漢記》：李忠，字仲都，發兵奉世祖，封武固侯。時無綬，上自解所佩綬以賜忠。

帶三綬

又，馬防爲車騎將軍、城門校尉，置掾史，位在九卿上，詔封潁上侯，特以前參醫藥，勤勞省闥，以襄城亭千二百戶增。防身帶三綬，寵貴至盛。

青綃

《史記·滑稽傳》：東郭先生久待詔公車，行雪中，履有上無下。及其拜爲二千石，佩青綃也。

紫艾綬

《東觀記》：馮魴孫石，襲母公主封，獲嘉侯，爲安帝所襲〔一〕。帝嘗幸其府，留飲十許日，賜駁犀具劍、佩刀、紫艾綬、玉玦。

寸印丈綬

《漢書》：嚴助云：「陛下以方寸之印，丈二之組，鎮撫外方，不勞一卒，不煩一戟。」師古曰：「組者，印之綬也。」

花綬

《新序》：漢昌邑王虯侯王二千石黑綬、黃綬，與左右佩之。龔遂諫曰：「高皇帝造花綬五等，陛下取之而與賤人，臣以爲不可。願陛下收之。」

蕭朱結綬

蕭育，漢哀帝時執金吾，少與陳咸、朱博爲友，著名當時。往者有王陽、貢禹，故長安語曰：「蕭朱結綬，王貢彈冠。」言其相薦達也。

金龜紫綬

《漢末雜事》：詔賜陳留蔡邕紫綬金龜。邕表云：「邕退，省金龜紫綬之飾，非臣庸體之所能當也。」

以綬絞

《漢書·武五王傳·燕剌王旦》：武帝崩，太子立，是爲孝昭帝，賜諸侯王書。旦得書，以綬自絞。

綸組縌綬

史游《急就篇》：綸組縌綬以高遷。顏師古曰：綸，青絲綬也。組，亦綬類也，其小者以爲冠纓。縌者，綬之系也。綬者，受也，所以承受環印也，亦謂之璲。秩命不同，則綵質各異，故云以高遷。

白綬

焦贛《易林》：二千官，白艾綬也。

《風俗通》：秦昭王遣李冰爲蜀郡太守，開成都兩江，闢田萬頃。江神每歲須童女二人，不然爲水災。冰曰：「以女與神。」因責之。久有蒼牛鬭於岸上，有間，冰還謂官屬曰：「鬭太極[二]，可相助也。若欲知，向南腰中正白者，我綬也。」主簿刺殺北向者，神遂絕。

朱組青紱

曹植《求通親親表》：若得辭遠遊，戴武弁，解朱組，佩青紱，安宅京室，執鞭珥筆，出從華蓋，入侍輦轂，承答聖問，拾遺左右，乃臣之至願。

朱紱

《魏雜事》：文帝丕曰[三]：「昔漢高祖解衣以衣韓信，光武解綬以帶李忠，皆人主酬勞報功之心也。今將軍竭盡勤勞，朕當以昔時自佩朱紱與卿。」

緑縹綬

《晋書》：衛瓘錄尚書事，加緑縹綬，履上殿[四]，入朝不趨。

齊綬制

《文獻通考》：齊制，綬，乘輿黃赤縹紺，四采；太子、諸王纁朱綬，赤黃縹紺，色亦同；相國綠綟綬，三采，綠紫紺，郡公朱，諸侯、伯青，子、男素朱，皆三采；公嗣子紫，侯嗣子青，鄉、亭、關中、關內侯紫綬，白二采；郡國太守、內史青，尚書僕射、中書監、秘書監皆黑，丞皆黃。

著綬

《梁書》：張纘為尚書僕射，議南郊印綬，官若備朝服，宜并著綬。時并施行。

陳綬制度

《文獻通考》：陳諸王：纁朱綬，四采，赤黃縹紺，純朱質，纁文織，長二丈一尺，二百四十首，廣九寸。開國郡、縣公、散郡公：玄朱綬，四采，玄赤縹紺，質玄文織，長

丈八尺，百八十首，廣八寸。

開國縣侯、伯：朱綬，四采，青赤白縹，朱質，青文織，長丈六尺，百四十首，廣七寸。

開國縣子、男、名號侯、開國鄉男：素朱綬，三采，青赤白，朱質，白文織，長丈四尺，百二十首，廣六寸。一品、二品：紫黃赤，純紫質，長丈八尺，百八十首，廣八寸。三品、四品：青綬，三采，青白紅，純青質，長丈六尺，百四十首，廣七寸。五品、六品：黑綬，二采，青紺，純紺質，長丈四尺，百首，廣六寸。七品、八品、九品：黃綬，二采，黃白，純黃質，長丈二尺，六十首，廣五寸。官品從第二以上，小綬間得施玉環。官有綬者則有紛，皆長八尺，廣三寸，各隨綬色。若服朝服則佩綬，公服則佩紛。官無綬者，不合佩紛。

後周組綬

又，後周組綬，皇帝以蒼、青、朱、黃、白、玄、纁、紅、紫、緅、碧、綠十有二色，諸公九色，自黃以下；諸侯八色，自白以下；諸伯七色，自玄以下；諸子六色，自纁以下；諸男五色，自紅以下。三公之綬如諸公，三孤之綬如諸侯，六卿之綬如諸伯，上大夫

之綬如諸子，中大夫之綬自紫以下，士之綬自緅以下。其璽印綬，亦如之。

隋綬制度

又隋制，王：纁朱綬，四采，赤黃縹紺，純朱質，纁文織成，長丈八尺，二百四十首，廣九寸。公：朱綬，四采，玄赤縹紺，純朱質，玄文織成，長丈八尺，二百四十首。侯、伯：青朱綬，四采，青赤白縹，純朱質，青文織，長丈六尺，百八十首，廣八寸。子、男：素朱綬，三采，青赤白，純朱質，白文織成，長丈四尺，百四十首，廣七寸。正從一品：綠綟綬，四采，綠紫黃赤，純綠質，長丈八尺，二百四十首，廣九寸。從三品以上：紫綬，三采，紫黃赤，純紫質，長丈六尺，百八十首，廣八寸。銀青光祿大夫、朝議大夫[五]：長丈二。正從四品：青綬，三采，青白紅，純青質，長丈四尺，百十首，廣七寸。正從五品：墨綬，二采，青紺，純緇質，長丈二尺，百首，廣六寸。自王公以下，皆有小雙綬，長二尺六寸，色同大綬，而首半之。正從一品施二玉環。以下不合其有綬者則有紛，皆長六尺四寸，廣二十四分，各隨綬色。

《隋書》：何稠參會古今，多所改創。從省之服，初無佩綬。稠曰：「此乃晦朔小朝之服，安有人臣謁帝，而除去印綬兼無佩玉之節乎？」乃加獸頭小綬，乃佩一隻。煬帝令牛弘制皇后服，用翟綬。

有綬有紱

《唐六典》：凡綬，親王纁朱綬，一品綠綟綬，二品三品紫綬，四品青綬，五品黑綬。凡有綬則有紱。

宋制綬

《宋鑑》：王公以下服，有師子錦綬，三公奉祀則服之。御史大夫、中丞有練鵲錦綬。

法官綬

《宋史·輿服志》：法官綬用青地荷蓮錦綬，別以諸臣。

玉環綬

《元史·輿服志》：玉環綬，制以納石失，金錦也。上有三小環，下有青絲織網。

虎頭綬

《梅庵雜志》：虎頭綬，武臣所服。

明綬制并寶池寶匣

《三才圖會》：天子大綬，六采，黃白赤玄縹綠，純玄質，五百首。小綬三色，同大綬，間施三玉環。

皇太子五采綬，赤白玄縹綠，純赤質，三百二十首。小綬三色，同大綬，間施三

玉環。

皇后、皇妃、皇太妃、公主、諸王，俱佩綬。

羣臣：一品錦綬，上用緑、黃、赤、紫四色絲，織成雲鳳四色花樣，青絲網小綬二，用玉環二。二品錦綬，同一品，小綬二，犀環二。

三品錦綬，用緑、黃、赤、紫四色絲，織成雲鶴花樣，青絲網小綬二，金環二。四品錦綬同三品，小綬二，金環二。

五品錦綬，用緑、黃、赤、紫四色絲，織成盤雕花樣，青絲網小綬二，銀環二。

六品、七品錦綬，用緑、黃、赤三色絲，織成練鵲花樣，青絲網小綬二，銀環二。

八品、九品錦綬，用黃、緑二色，織成鸂鶒花樣，青絲網小綬二，銅環二。

《會要》：寶池用金，闊取容寶。寶匣二副，每副三重，外匣用木，飾以渾金；中匣用金，鈒造蟠龍；小匣仍用木，與外匣同。小匣內置一寶座，四角雕蟠龍，飾以渾金。座上用小錦褥，褥上置寶池，用銷金紅羅小夾袱裹寶。其匣外，各用紅羅銷金大夾袱覆之。

私印綬

《考古紀略》：官印佩服於身，綬制皆長，而以絲色別尊卑等級。私印縮繫便用，其制甚短，亦以綵色絲線爲之。或有用淡紅、淺緑者，非飾美觀。古制原有朱、白、青、黑、紅、紫、緅、緑、繅、碧等十餘綵，是可并用者也。

鼠咋紫綬

《管氏易林》：邁鼠咋紫綬衣服，皆遷新之象。

吐綬雞

《異禽録》：有名吐綬雞者，嗉藏肉綬，長闊數寸，紅碧相間，遇晴則向陽吐之。

璽室

《西京雜記》：中書以武都紫泥爲璽室，加緑綈其上。

《隴右記》：隴西武都紫水有泥，其色紫而粘，貢之用封璽書，故詔誥有紫泥之説。

蘭金之泥

《拾遺記》：元封元年，浮忻國貢蘭金之泥。此金出湯泉。盛夏之時，水常沸湧，有若湯火，飛鳥不能過。國人常見水邊有人冶此金爲器。金狀混混若泥，如紫磨之色，百鍊其色變白，有光如銀，即燭是也。嘗以此泥封諸函匣及諸宮門，鬼魅不敢干。當漢世，上將出征及使絶域，多以此泥爲璽封。衛青、張騫、蘇武、傅介子之使，皆受金泥之璽封也。武帝後，此泥乃絶焉。

寶盞

趙宋璽寶，納於小盞。盞以金飾之，内設金牀，承以玻璃、碧鈿石之屬。又盞二重，皆飾以金，覆以紅羅綉帕。

印衣

《漢官儀》：印衣，各異其色，以別尊卑。胡廣曰：「印衣，印服也。」

印囊

《古今注》：青囊，所以盛印也，古爲之印囊。奏劾者以青布囊盛印於前，示奉王法而行也。非奏劾曰，則以青繒爲囊，盛印於後。謂奏劾尚質直，故用布。非奏劾尚文明，故用繒。自晉朝以來，劾奏之官專以印居前，非奏劾之官專以印居後也。

印套

《考古記略》：軍假司馬銅印，鼻鈕，有一薄銅塗金套，以護其文。

印笥

《古器續述》：嘗考古之官印，有縮鈕佩服，亦有用囊盛置，而無收藏之器。私印

二四〇

非佩，故有印筍，亦爲之奩。其式方，銅鑄，亦有木造者。筍中另爲木墊，隨印大小各爲微限，以護印文。天子金奩。元積詩：金奩御印篆分明。

刀

《梅梅庵雜志》：作印之刀，身須厚而鋒須利，不必多備。或云：鈍刀製印乃古，此非知者之言。若石印，鈍刀猶可，銅印如何鐫刻？聖人云：「工欲善其事，必先利其器。」未聞云鈍其器也。製印古樸，自人爲之，豈在刀鈍乎！

鑿

銅章有鑄，有刻，有鑿。鑿即漢人急就法也。其鑿厚須倍於刀，短宜遜於刀。薄易摧壞，長則鎚之不力也。

床

近世作印者俱用床，若石印可不必。至銅章，無論刻、鑿，必以床爲便也。蓋銅

質堅結，堅結而身小，不用床無以着力，且易傷手。

金銀

《游藝雜述》：凡造印章，金須精，銀須紋，古制皆然。若銀潮而金雜，則硬不易刻也。

王兆雲云：金銀之性俱純粹，若作印而雜入銅鉛，其質變而脆硬矣。然運以老手，加以鋼刀，亦何畏哉。

怡軒先生云：金銀印文，光弱無鋒，絕少意趣，遠遜於銅。且其聲價貴重，名家私印，竟可不用。

銅

銅出海外，色紅而性純，以之作印最妙，蓋能傳之久而文足重也。銅內和以青鉛則色淡，古人造器亦用之。和以白鉛則黃而質硬，古無用者，鑄字、鑿字則可，刻則費

力耳。雲南所產鍊成白銅〔六〕，其性亦純，可以並用。

石

印石種類不一，要其可用者凍爲上。即以下數種之精華。浙中處州之青田次之，昌化及閩中壽山又次之，楚之荆州、滇之武定等類，不足數矣。然用石，不過一時美觀兼便刻者，若欲紹美古人，不如金、銀、銅、玉之爲妙也。

王兆雲云：古印多係金、銀、銅、玉。四者之外，偶有象牙、水晶等物者，而無石印。今人私印概以石爲之，且多用閑雜字樣，不古甚矣。

牙

象牙止堪用於新時，舊則每多損裂，即善藏家不免油黃。如用作印，取皮內心外一層爲佳。浮皮易破，中心易黃，故名公家不堪以爲印也。又聞牙性如觸香臭暖氣，雖新而佳者亦裂，用者宜知之。又云：象畏鼠，如着鼠跡即裂。

蠟

撥蠟之蠟有二種：一用鑄素器者，以松香鎔化，瀝净，入菜油，以和爲度，春與秋同，夏則半，冬則倍。一用以起花者，將黃蠟亦加菜油，以軟爲度，其法與製松香略同。凡鑄印，先將松香作骨，外以黃蠟撥鈕刻字，無不盡妙。

泥

印範：用潔净細泥，和以稻草燒透，俟冷，搗如粉，瀝生泥漿調之，塗於蠟上，或晒乾，或陰乾，但不可近火。若生泥爲範，銅灌不入，且要起窠。深空也。熟泥中，粘糠粃、羽毛、米粞等物，其處必吸。銅不到也。大凡蠟上塗以熟泥，熟泥之外再加生泥，鑄過作熟泥用也。

印色

楊升庵云：今之紫粉，古謂之芝泥；今之錦砂，古謂之丹膔，皆濡印染籀之具

也。庾信讚：芝泥印上玉，匣封來趙崇。徽歙皂蓋偃，藩錦砂濡印。

《梅庵雜志》：印色舊無良方。近有人用蓖蔴油或茶油置玻璃瓶中，三伏時晒之漸稠，愈晒愈妙。硃砂去其標及最重者，以標黃而腳黑也，不可用銀硃，恐日久色變，入龍骨十之一。有八寶粉爲佳，否則止用珊瑚粉。其法頗妙。菜油性走，印印有黃跡，不可用。

王兆雲云：印固須佳，印色復不得惡。譬如虎丘茶、洞山岕，必得第一、第二泉烹之。又如精毫，非得妙墨名硯，亦不能佳。

黑印色

昔唐集賢院圖書印用墨印，厥後博古家彙古印爲譜，有效之者，印出最易得神，且歷久而色不變。若作印譜，俱宜用之。其油艾與朱同，用最輕細煙，龍骨、八寶粉亦與朱色相等。

吳傳朋《蘭亭圖跋》云：上有印三，其二「內合同印」其一大章，漫滅難辨，皆印

以朱。其一「集賢院圖書印」，印以墨朱，久則逾。以故唐人間以墨印，如王涯小章、李德裕贊皇印以墨。

印油

楊升庵云：古方蓖蔴油，或用剪糊油，皆未爲佳。近傳用川山甲油，取其不滲，試之良妙。

《擷芳録》：以蓖蔴油每兩入去皮老薑五錢，烈日中曝至三年，乃入硃艾，印於紙上不滲，天寒不凍，最妙法也。

艾

艾，蘄州者爲佳。先撿去細屑及梗，再揉數百度，於光細石臼中春之，篩净如綿絮，用泉水于瓦器中煮去黃黑色，曝燥方可入以油硃。

印池

甘旭云：印池止宜用磁器，印色歷久不壞。若金、銀、銅、錫之類，皆不可用，數日即壞。至近世青田等石者，亦未甚佳。如用以白蠟蠟其池内，庶不損油。

綬笥

《漢官儀》：印綬盛以篋，篋以綠綈，表白素裏。

應劭《風俗通》：車騎將軍馮緄鴻卿爲議郎，發綬笥，有二蛇，長二尺，分南北走。許季山孫字寧方，得其先人秘要，緄請使卜，云：「君後三歲當爲邊將，東北四五里，官以東爲名，復五年爲大將軍南征，此吉祥。」無幾，拜尚書、遼東太守、廷尉、太常。會武陵夷攻南郡，選登亞將。後爲屯衛校尉、將作大匠、河南尹，如寧方之言。

《晉·輿服志》：諸假印綬而官不給鞶囊者，得自具作。其但假印不假綬者，不得佩綬鞶，古制也。漢世，著鞶囊者，佩在腰間，或謂之綬囊。

鞶囊

校勘記

〔一〕「襲」，四庫本作「寵」，是。

〔二〕「太極」，四庫本作「太急」。

〔三〕「文帝丕曰」，寶硯山房本「丕」後，「曰」前空闕無文，四庫本作「文帝丕與于禁詔曰」。

〔四〕「履上殿」，「履」四庫本作「劍履」。

〔五〕四庫本「朝議大夫」後，有小字注文「闕」字。

〔六〕「鍊成」，四庫本作「并鍊」。

詩

物之可傳、可重者，莫不有名人韻士咏歌之，傳述之，而非默默無聞者也。印章雅玩，古意無窮，詞翰賡揚，風徽尤著。茲集諸家之作，類贅一帙之終。

長樂未央玉璽歌 王逢

赤龍銜日照赤子，白蛇橫斃烏騅死。東風吹冷咸陽灰，長樂未央連闕起。昆吾寶刀截瓊肪，陰文小篆雲漢章。盤螭作鈕徑二寸，歷歲四百傳天王。黄星孛明銅爵舞，銅仙淚泣如絲雨，盜將神器竟不歸，璽亦漂淪頻易主，使君購得心良苦。君不見豐成有劍氣上衝，米船也貫滄江虹，陋歌先附蘇卿鴻。

秦璽歌 怡軒公

潤潔良材篆魚鳥，示信彤廷爲禪寶。追琢思傳世萬千，赤龍早入函關道。戰鬪

紛紛欲得難，抵軒投地幾時安。桑田滄海終無已，莫作尋常古意看。

秦皇玉璽行 朱象賢

六王繫頸歸函谷，當道白蛇恣殘毒。典墳已作咸陽灰，鐫摹枉玷荊山玉。麗文

精妙螭蟠鈕，寶氣光芒射牛斗。須臾東海鮑車還，道旁已屬他人有。君不見唐虞揖

讓稱聖神，垂裳而治無繁文。又不見救民伐暴湯與武，受命何曾藉圭組。賈兒貪詭

多經營，居奇逞淫呂易嬴。一朝反古事追琢，常遺篡奪興戈兵。得失頻頻歲千百，土

花苔葉留陳迹。侵尋未去凶虐餘，洗攻誰試他山石，重使人間睹完璧。

武后玉璽歌

武后玉璽瑩白，僅半寸。元太史伯顏，以歷代璽改造押字、鷹墜等物，獨此不可他用，得以傳留，因爲之歌。

清瑩潔白如凝脂，鑴成破體文參差。蛾眉君國今已矣，蟠螭寸寶傳當時。先春曾署催花令，憶舊還填如意辭。風華艷冶珠宮裡，信徹天人貴無比。紅羅繡帕鎖金奩，莅苒韶光似流水。興亡得失各忽忽，每同古璽藏新宮。豈知天地翻覆文物厄，煮鶴燒琴竟誰惜。斑斑押字盡符章，累累鷹墜皆瓊碧。人去無須理治文，刲來猶剩娉婷跡。尋思往昔最堪傷，事物相傳易渺茫。得睹爐餘知制作，才人才調本非常。

老姑投國璽 楊鐵崖

梁山崩，六百年後符命興，五將十侯至宰衡。改漢臘，頒新正，五威符命走天下，侯王稽首厥角崩。老姑亦去號改新，母稱置酒未央宮，誰爲朱虛按劍行酒令。平聲。

吁嗟長樂孺子璽，不得渭陵殉葬藏幽扃。

王氏后又

沙禁鍾靈六百年，存劉一璽忍輕捐。老天有意母天下，黃霧如何塞九天。

獻穆后　王梅庵

漢中興，誅莽新。漢祚完，出曹瞞。執政事虐殺母后，晉女盜璽謀已就。女生外向古有言，呼天涕泣怒抵軒。

宋侍中謝朏　馮雪湖

呼不來，宋侍中，我直宋璽綬，不知有齊公。敕賜傳宣日當午，侍中高臥猶閉戶。弗云我疾我不疾，朝服堂堂天上出。天上出，誰解璽，平頭郎，王儉。散髻子。一時榮，千古恥。

謝侍中，臥不起；鄭夫人，守以死。兩人義重天子璽，彼丈夫兮此女子。大節匹休馮與李，漢馮捷好，唐李昭儀。王后一擲何足齒。

衛將軍玉印歌 泰不華

武皇雄略吞八荒，將軍分道出朔方。甘泉論功誰第一，將軍金印照白日。尚方寶玉將作匠，別刻姓名示殊賞。蟠螭交鈕古篆文，太常鍾鼎旌奇勳。君不見祈連山下戰骨深，中原父老淚滿襟。衛后廢殂太子死，茂陵落日秋風起。天荒地老故物存[一]，摩挲斷璧悲英魂。

吳郡陸友仁得白玉方印其文曰衛青臨川王順伯定爲漢物 求賦此詩 虞道園

將軍騎從公主時，豈意刻玉爲文章。珠襦已隨黃土化，此物還同金雁翔。軍中

只説長平侯，西風木葉茂林秋。人生卑微何可忽，碌碌姓名誰見收。

衛將軍歌爲得衛青玉印者賦之　吳淵穎

昔聞衛將軍，起自衛子夫，姊爲皇后弟爲奴。親提漢兵北擊胡，旌旂劍戟羆熊貙。指揮六郡良家子，輸給三邊幕府租。血流余吾斷斥侯，魂駭老上燒穹廬。天子召見銀印符，鐃歌騎吹凱入都。椎牛釃酒啟鞠室，饗士論功懸箭笥。平陽故侯丈二綬，寡主忸怩膝走趨。兩兒佩綬光耀貙，外甥內甥絕代無。荆玉方寸溫且腴，古文繆篆姓名俱。螭尾壓鈕巧盤拏，楯鼻磨墨急檄書。史傳數紙丘山如，王侯螻蟻但須臾，土花苔葉空模糊。何人手曾秉鈎樞，何人身已返隸孥。昔貧令富鼠作虎，昔富今貧鵠化鳧，感時撫舊嘆以呼。淮陰鍾室彭越菹，良弓猛狗諺不誣。衛青玉印千載餘，珍重漢王宏遠模。

題姑蘇陸友仁藏衛青玉印揭傒斯

白玉蟠螭小篆文，姓名識得衛將軍。衛將軍，今何在，白草茫茫古時塞。將軍功業漢山河，江南陸郎古意多。

司馬相如玉印歌爲錢編修作 毛牷

漢庭司馬梁園客，早歲爲郎晚馳驛。因慕邯鄲舊相賢，借取高名注屬籍。當時原有摹璽書，大者鼉石小琢玕。螭頭龜膊總啣帶，碧文綠籀皆施朱。相傳解玉刻小印，四角中央搆名字。檄使填將論蜀文，酒徒印作當壚契。於今相隔年又年，不虞此物留人間。土衣苔繡半斑駁，銀鉤玉篰還新鮮。截肪徑寸覆玦鈕，何必黃金大如斗。會當天子好古文，相如已是同時人。尚書給札錢郎得此真罕希，每與秘書通繫肘。遂登著作入金馬，名在何須更相假。對策姑令董仲先，容令繕賦，落筆殿前如有神。長安秋盡寒欲來，驅車一上昭王臺。酒間出示爭把玩，令我懷古心才久爲廉頗下。

褒回。前人意氣不長在，況復微文等光怪。何物雲英護此符，歷刼千秋不曾壞。龍門遺册嬾未收，圖書堆垛能生愁。我今欲借文園篆，一惹桃花紙上油。

購得古銅印歌 施一山

好鶴好琴同一癖，昔人去後還蕭索。今之好事凡幾輩，破硯殘碑皆拱璧。我獨傾囊古印換，累累大小堆書案。下括六朝上秦漢，土花剝蝕銀光爛。鈕錯龜蛇獅覆斗，六面兩面皆不醜。或戲胚胎肖子母，行軍急就那及鐫。信手鑿入風回旋，冶鑄端好殫精研。總奪造化泣神鬼，厄匝敦牟何間然。呵護倘教千載聚，精靈與爾應常住。大塚高墳狐兔穿，金椀珠襦市廛術。重爲嘆曰世代推遷陵谷變，咸陽灰燼昆陽戰。獨此古章屹不磨，刼餘得與時摩抄，茫茫終奈古章何。

古銅章歌爲施考功賦 沈陶村

一室寶氣相騰旋，疑有鼎光高燭天。主人開囊出示古銅印，知自秦漢之世留人

間。螭頭龜鈕色斑駁，土蝕苔侵半欲落。小篆秦相文，破體垂垂挂。釵腳急就漢人製，馬上縱橫偶然作。風回鸞鳳體軒翥，劍斫蛟鼉勢騰躍。別有紅文綠字形模糊，如鐫非鐫鑿非鑿。上自公侯印，下及行軍符。牙門部曲別騎將，蠻夷邑長家丞俱。私家小印著名氏，星羅棋布人人殊。嬴顛劉蹶幾興敗，廟社鐘鏞竟安在。雲煙過眼十七朝，此印蒼涼閱人代。應有精靈永護持，歷遭塵刼常不壞。先生博物窮討蒐，嗜古以外無營求。靜坐齋閣觀衆妙，蒼然古色盈雙眸。左陳犧尊右敦音對。牟，更列瓦泰連彝舟。閒將金薤細摩弄，留侯史遷皆我儔。中有留侯、太史公二印。鴻文高隱師往哲，人與古印同千秋。

金石歌送友赴試 施一山

軒頡洪荒不可考，雲禾蝌鳥空垂傳。籀斯二篆及苦縣，碑版漫漶亦弗全。世之學者務剽襲，字體闒茸況鑿鐫。強工光澤媚時目，柔條弱草蜘絲牽。天賦君才復好古，金石困源四代聚。硜然落墨風掃籜，瘠文急就咸規矩。陽折而圓陰折方，荒齋頃

刻盈琳琅。胸羅象緯既如此，何嗟義命深摧藏。願君勿吝金錯刀，願君好瑩鵾鵜膏，追琢圭璧連城高。便乘鳳舞龍蟠勢，一正羣趨快我曹。

陸子友仁得古銅印文曰陸定之印以名其子而字之曰仲安 友仁既没仲安就予求賦作此贈之 倪瓚

吾友伯仁甫，覽古閟世盲。示我古印章，始得自幽并。辨文曰定之，釋義爲爾名。既名字仲安，勗哉在敬誠。伯仁今則亡，緬懷涕沾纓。緊昔黄太史，結交漢米生。手持玉刻文，螭鈕交縱橫。上有元暉字，印刓與弗輕。殷勤字其兒，祖武冀可繩。久矣學業懋，繼述暉芳英。書畫比二王，價重如連城。高躅思仰止，景行爾其行。

詠古印 墅耕公

金玉爲資質，遺留若景星。白文傳遠信，朱記奉明廷。破體分名氏，隆顛列鈕

形。幾番罹浩刼，呵護有神靈。

決道弟得小金印以詩贈之 晁沖之

餘。

季也獲金印，籀文秦不如。情知非鳥跡，恨不識天書。溪靜龜遊罷，庭閒鵲鬥餘。春風還舊物，疎俊獨憐渠。

古印 朱象賢

名姓功勳振昔年，滄桑幾變信空傳。未看造次軍中賜，猶識縱橫馬上鐫。苔葉翠分青綬麗，土花紅帶紫泥鮮。摩挲古意盈雙眼，誰復累累肘後懸。

獲玉印 三茅山道童遇白兔入穴，掘之，得九老仙都君玉印，乃宣和故物。 吳全節

瑤瑛篆刻鎮華陽，猶帶宣和雨露香。玉兔有靈開地藏，金童無意得天章。九重臺殿增春色，萬里書中耿夜光。喜遇明時荐神瑞，三君珍重護宏綱。

古銅印 甘旭

鈕別螭龜質鑄金，細摹破體洗塵侵。光陰流電無須計，自有蒼然古意深。

題印囊 陸龜蒙

鵲唧龜顧妙無餘，不愛風流愛石渠。應笑休文過萬卷，至今誰道沈家書。

和陸魯望印囊 皮日休

金篆方圓一寸餘，可憐銀艾未思渠。不知夫子將心印，印破人間萬卷書。

壽山印石歌 梅瞿山

誰爲南宮顛，呼石下拜名爭傳。誰爲焦先怪，煮石療饑我亦愛。古來奇物遇奇人，無意相遭各有神。天教文彩應圖瑞，泗石汜石各有類。青田舊凍美絕倫，冰堅魚腦同晶瑩。邇來壽山更奇絕，輝如美玉分五色。將母鍊石女媧師，補天滴瀝遺天脂。

風雷恍忽騰蛟螭，土奔石裂堆琉璃。柑黄蠟白硃砂肥，綠浮艾葉尤稱奇。鐫猊鏤虎蹲靈龜，製成篆籀懷李斯。陸予好奇走東海[二]，寄我四笏封磊磊。婆娑兩手生霞彩，醉飲高歌出真宰。倘問瞿山何所癖，我有小軒名拜石。

印泥歌贈沈子 施一山

日初出，光陸離。赤鳳翔翔，赤龍驊驊。大秦之珠火浣布，猩紅血漬珊瑚枝。如何兩造精靈器，盡入君家一印池。

附 虎符歌 朱德潤

建章前殿金鳳皇，兵符五出單于降。漢家明詔下雞鹿，將軍夜送呼韓王。棘門驃騎多猛士，酒酣擊劍願效死。征和丞相佐君王，從此合符兵不起。霜風千年換陵谷，土花銅秀青如玉。班班只憶漢彤庭，用夏那知變夷俗。當時銜命出關中，編鬚豈敢要奇功。平原豺獸不擇肉，印章千里空泥封。

銘

印銘 傅玄

往昔先王，配天垂則，乃設印章，作信萬國。取象晷度，是銘是刻，文明慎密，直

方其德。本立道生，歸乎玄默，太上結繩，下無荒慝。

印銘 李尤

赤紱在服，非印不明。榮傳符節，非印不行。龜鈕犢鼻，用爾作程。

宣華致

德

方

有

眞

印衣銘 胡廣

印衣，印服也。《漢官儀》：印有金、銀、銅之殊，而服亦異，其色所以別尊卑、等貴賤也。

明明上皇，旌以命服。紆朱懷金，爲光爲飾。邁種其澤，撫寧四國。宣慈惠和，柔嘉維則。克厭帝心，膺茲多福。登位歷壽，子孫萬憶。

印斗銘 王十朋

器鬏而光，斗形而方。孰鐫賤名，於是乎藏。

龍文印筍銘 闕名

文華德方，寶信斯藏。

綬笥銘 張衡

南陽太守鮑得，有詔所賜先公綬笥，傳世用之。時得更理笥，衡時為得主簿，作

銘曰：

懿矣茲笥，爰藏寶珍。金縷組履，文章日信。平聲。皇用我賜，俾作帝臣。服其

令服，鸞封艾綬。天祚明德，大資福仁。垂光厥世，子孫克神。厥器維舊，中實維新。

周公惟事，七涓有隣。

箴

符璽令箴 崔瑗

在尊曰璽，在卑曰印。防不可不審，制不可無常。如姬竊印，晉鄙受殃。符臣司

直，敢告不剛。

賦

印賦以王道正直、執契理人爲韻。　趙良器

域中四大，得一者王，混同區字，端拱巖廊。運元功而莫測，故神用之無方。穴

處巢居，時尚傳於樸略；結繩刻木，化始漸於昭彰。暨夫扇澆，薄事征討，知慧出而

下有大僞，忠信興而上失其道。聖人以智周萬物，仰觀俯考，追淳化於往初，發鳥迹

而爰造。是鑄至堅之金，騁至巧之性。方圓設象以回合，雕錯得宜而瑩净。其道恒，

其體正。其君者是效，故有聞於至孚；王者是司，故不待於嚴令。詳觀其貌，且横且

直，文繚繞而外轉，字連縣而内逼。迹處處泥而髣弗，容因朱而翕赩。迫而察之，若披

彩畫之圖；遠而望之，若散晴霞之色。爾其大小咸準，委曲相襲，隨時而行，仗義而

立。羣吏則有慮其誕，故合之而給；天子則不責於人，故司契而執借。如九命作伯，

三朝謁帝，服冠冕而去來，佩印綬而有繼。當司存之部領，覽職事之巨細，罔不典常

作師，圖忱之子。且契之不明，訟之所起；契之既用，人得而理。豈徒中山張氏，化墜鵲而初成；餘不亭侯，感回龜而相似。光錫忠孝，若斯而已。亂曰：古之善爲道者，非以明人，執其左契，欲使還淳，故得永全，太樸不斵彝倫。斯亦爲政之機要，何止更光於縉紳。

受命寶賦并序　梁肅

受命寶在昔曰傳國璽，自秦始皇有焉。蓋取夫一世、二世傳於無窮，故有傳國之號。歷兩漢至於陳、隋。隋煬之遇禍也，宇文化及盜之而西，竇建德滅化及取焉。《易》稱：「物不可以終否。」武德中，太宗一戎衣而天下大定，是器也與璽同歸。國家用之，以受命所承，更名大寶，而多歷年所。自前代觀之，受天明命則不求而得，僭賊刦遷則得之而失。蓋神物之所在，非徒然也。抑又聞之，鼎之輕重與璽之去留，莫不視德之上下，位之安否。若恃寶命在己，而惛心埋耳，漸乎危殆，以負扆之尊，被竊鈇之言，當此時也，此片玉耳，復何爲哉。竊讀史氏，感興亡之器，忽微覩之類，於是

作《受命寶賦》。若形制之小大厚薄，則未始詳也，故不備焉。其詞曰：

物之貴兮惟玉之英，翕二氣以成形，極百寶之純精。卜氏得之，三獻而後明。當秦趙之抗衡，挺高價於連城。伊玩好之所資，微神器之鴻名。及夫秦始稱皇，削平六王，爲龍爲光，追琢成章。其文曰：「受命于天，既壽永昌。」其始也，謂世有哲王，傳國寶之無疆。何逆天以暴物，不及期以降殃。惟陰陽之運行，終受授而不常。隨素車與白馬，歸赤精於路旁。逮夫漢業中微，后族專命，祿去公室，世移威炳。實沙麓之遺祥，成巨君之篡害。雖擲地以慷慨，終莫救夫顛沛。俄漸臺之頹覆，歷更始與赤眉，咸庸懦而不居，卒亂長而禍滋。洎四七之龍驤，爲火主以得之。遂祀漢以配天，延二百之炎輝。苟非其人，寶命不歸。悼桓靈之不嗣，置天下於阽危。既而赤伏道喪，黃星兆發，雲雷遘屯，朝社播越。去乘輿而漂蕩，入智井以蕪沒，披草萊以拯之，實功存乎武烈。何典午之傾潰，劉石盜以自尊。既江表之卜年，遂歸明以去昏。五世推移，或亡或存，失得由道，隋之并吞。始負險以爭雄，俄銜璧而來奔。惟大業之離阻，由君昏而黷武，豺狼呀以當路，郊廟棄而失主。望夷之釁，既發斯器，淪於醜

鹵，昊天有命。眷我高祖，鶱飛汾晉，震疊關輔，雲行雨施，雷動飈舉。聖人既作，萬物斯睹，於斯時也，充德扇結，東周鴟鴞。帝謂文皇，陳師往伐，如火烈烈，如風發發。牛口先撥，虎牢則達。致四海於昇平，混車書以同轍。惟神器之有在，終告歸乎魏闕。考乎先王之統世也，以文經天，以武緯地，觀象備物，從宜制器，播而用之，為天下利。故曰大德曰生，大寶曰位，位之升降，唯道所至。先王審其所以，故為大於細，為難於易。然後本不搖而末不墜，安危之體，鑒此而已。若夫符命之所加，歷數之所歸，莫不天人合發，區宇樂推，休祥煥然，靈命顯思。是以有守有失，動而悅隨，苟貪叨與僭亂，莫不速禍而召危。此玉也，公路執持，衆叛而親離；趙高引佩，殿壞而身糜。惟前軌之昭昭，孰可幸捷以取之。若答曰：吾皇有命，如天有日。傳寶在我，昏庸自佚。則陸渾無問鼎之事，歷代無奉璽之術。苟思慮於廢興，故不既得而患失。於戲，天發禍機，聖人定之，天生神物，聖人用之。唐哉皇哉，大人造之。子孫百代，永言保之。

咸陽獲寶符賦　失名

寶符乃秦漢以來歷世傳國之重器，賊起淪失，寇盡復出，實國家久安長治之休徵，非常物得失可比。因爲賦曰：

君生人者，在乎寶位；守寶位者，在乎靈符。鎭四海而攸重，臨萬方而作孚。時或邅迍，暫淪精於甸邑；道將昭泰，旋應德於皇衢。日者兇師犯順，賊臣附進，隨黃鉞以外遷，與翠華而西幸。苟遇運之云否，將隨時而匿影。忽形脫於金繩，遂沉埋於土梗。既而寇盡天府，駕旋京師。衣冠再朝於紫殿，文物重布於丹墀。聖上愍茲符之闕遺，恒寤寐以求之，結精誠而仰望，契幽昧以思惟。皇心退修，已聞於其政；神器大集，又叶於其期。其形欲呈，其氣先覿。何五色之可愛，與三光而相射。光凝渭濱之苑，宜玉樹之青青；媚貫王都之川，狀銀河之弈弈。載求載索，甸人斯獲，捧之而片月下來，懷處而長虹上格。臨宸扆，同舜德之文明；照堦墀，叶堯心之光宅。玉鈕惟舊，芝泥尚新，螭文外發，鳥篆中陳。題爲天子之寶，實撫遠方之人。彼之近縣，

俯接城闉。我唐既斬虜將於橋上,漢氏亦拜單于於渭濱。不然者,曷不呈於異境,而見於他辰者也。我唐既斬虜將於橋上,當其大君出令,布變夷之政,匪我無以重其成命;遠人底寧,執玉帛於庭,匪我無以闡其威靈。足知寶符之復,光我昭代。唐雖舊邦,其命惟再。頌聲作於外,喜氣溢於內。藏之王命,將神鼎以俱崇;列彼帝庭,與寶圭而相對。盛矣哉,我唐之景祚,信三皇之作配。

頌

青宮受寶頌 虞集

天曆二年六月巳酉,皇太子受寶於行幄。臣等拜手稽首而言曰:臣聞古之所謂能以天下讓者,審幾於先事,謂之至德;既勤而庸異,謂之予賢。是皆人道之常,而未若今日之盛者也。我皇太子以仁文之資,知勇之德,當撥亂反正,以續祖宗之統,則躬當大難,嬰犯霜露而不辭。及功成治定,既膺歷服之歸,則推奉聖兄,謙居儲貳而不伐。剛明之斷,堅於金石而無變;素定之誠,質諸天地而無疑。求仁得仁,若處

固有，樂道忘勢，忻然無爲。此實帝王之所難能，古昔之所未有，而卓然特見於前後千萬世之内者也。臣嘗讀《周易》，而觀於乾龍之象，自潛至躍，時升位異，九五天飛，中正極矣，益進而上，庸知退夫。而仲尼之贊上九日[三]，唯聖人知進退之正。言非聖人不能及此。噫！仲尼發此義於千五百年之前，而昉見其事於聖代宗社，生靈萬世無疆之福也。於乎盛哉！臣等幸以文學得備筵閣之顧問，親逢盛禮，爰敢作頌以獻。頌曰：

於穆皇儲，文武聖明。於赫大帝，受命輯成。天運日行，既明既健。神交意孚，曾是修遠。帝載龍旗，其行遲遲。萬民徯來，皇儲有思。載思載瞻，于廬于旅。式好在原，莫敢寧處。風雨孔時，道無游塵。蕭蕭鑾車，通宵及晨。帝曰勞止，毋趣行邁。會言近止，交喜更慨。瀹陽之京，世皇所營。我毋即安，次於郊坰。坰有豐草，雨露既渥。差坰放牧，繁縈濯濯。皇儲攸止，百靈具扶。羣臣受詔，奉寶來趨。金，龍上光燭。匪舊以新，景命攸屬。寶來自南，追琢有章。卿雲隨之，五色景芒。維時範有親有尊，有反有愛。以承武皇，聖孝斯在。古人有言，兄弟家邦。咨爾臣庶，於乎

勿忘。史臣作頌，丕昭盛德。既壽以昌，子孫千億。

譜

傳國璽譜 鄭文寶

國璽者，卞和所獻之璞，琢而成璧。楚求婚於趙，以璧納聘，故稱趙璧。而秦昭王請以十五城易之，趙使藺相如送璧於秦，秦納璧而悋城，相如乃詭而奪。至秦皇并六國，獨有天下，迺命李斯篆書，詔工人孫壽，用是璧爲之。一云用藍田玉作之，其篆文云：「受命于天，既壽永昌。」至始皇崩，二世立，天下大亂，劉、項起。二世爲趙高所弒，立子嬰。子嬰立四十日，漢高祖先與諸侯期入關，子嬰乃乘素車白馬，繫頸以組，奉傳國璽降於軹道旁。高祖收璽，以子嬰屬吏。項羽後殺子嬰，誅戮秦族。封高祖，還定關中，立漢社稷。五年，誅項羽而有天下。至平帝時，王莽輔政，鴆殺平帝，立孺子，自號安漢公。王莽使皇后求國璽，后知不能留，乃從綬解下投地，故一角有缺。莽就得之，遂稱新室。按，玉璽方闊四寸，龍鼻，色黄，上大篆文，餙以蟲鳥魚龍

之狀。秦相李斯篆其字有八，云受命于天，既壽永昌。側小書七字，即魏太祖命黃象篆之文，曰「魏所受漢傳國璽」。初，王莽之末，天下大亂，赤眉入長安。長安人公孫賓殺莽於漸臺〔四〕。遂得國璽，歸於劉盆子。建武中，盆子降世祖，故璽入後漢。至獻帝，董卓作亂，張讓、段珪將帝出小平津，投璽於洛陽井中。孫堅入洛，見井上有五色氣，使人濬井，乃獲璽。孫堅得之，尋爲袁術所奪。袁術敗，璽入魏太祖。至常道鄉公禪位於晉，璽入晉室。懷帝爲劉聰所陷，帝降聰，於承塵得之。璽入聰，聰死，粲爲靳準所殺。劉曜平靳準，國稱趙。及曜爲後趙石勒所滅，其璽入勒。至季龍死，石氏大亂中原，魏冉閔盡誅石氏，遂稱魏。爲前燕慕容儁所敗，有戴施者得璽，謝尚以五百騎送之，歸於東晉，即穆帝時也。及恭帝傳位宋主劉裕，璽入宋。至順帝時，禪位於南齊，齊主蕭道成求璽，璽又入齊。至和帝時，禪位於梁主蕭衍，以璽入梁。武帝太清時，侯景作亂，臺城不守。武帝崩，蕭綱爲簡文帝，俄而幽死永福省。立昭明子棟，又廢棟自立。百餘日軍敗，爲羊鯤所殺刧。有趙賢者，爲棟所親，掌璽綬。及鯤敗，將一疋載璽至京中。時有載金者爲盜所刧，載璽者乃躍舟中，至瓜洲，復遇盜，

力不能制，投璽於草中，而告大將軍郭敬之。敬之取得，與北齊王高洋。至高緯爲後周武帝宇文邕所殺，璽入周室。靜帝衍禪位於隋文帝，璽入隋。煬帝幸江都，宇文化及行弒，帝崩，其璽爲蕭后所掌，遂歸於宇文化，及爲竇建德所殺，璽入建德。後建德爲突厥可汗所敗，蕭后將璽入虜庭。至唐武德中，使人入虜取蕭后及傳國璽，突厥乃遣蕭后及璽并煬帝少子元帝歸，遂入唐，高祖神堯皇帝受之。按《唐年譜錄》，廣明元年十二月五日，僖宗幸蜀，王建囊負傳國璽從駕以行。莊宗同光之亂，歸於明宗。明宗崩，清泰即位於岐下。王璽人於梁。梁亡，入後唐。

思同、張虔劉之舉少帝奔潞[五]。潞帥石敬塘不納，殂於驛署，璽歸於清泰。晉高擁戎馬，自晉陽入洛，河橋不守，清泰積薪累日，盡驅宗室六宮珍玩，一旦偕焚於摘星樓，秦璽煨燼，其亦明矣。按《陷蕃記》，北戎入梁園，晉少主奉上璽綬，戎王怪玉璽制用疏樸，筆工又非真絕，疑將有隱易者，晉人俱以實對。文寶淳化中司計陝右，督芻軍於塞下。有虔州永壽縣主簿趙應良者，北燕人，老而能記，自謂少年事戎，爲僞丞相高公堂後官，嘗從公至燕子城，登重閣，閱晉舊物，得觀璽綬，與《陷蕃》略同。今傳

者云秦璽入虞，亦其語矣。　至道三年五月十五日，滎陽鄭文寶舟中述。

玉璽譜

傳國璽是秦始皇所刻，其玉出藍田山，是丞相李斯所書，其文曰：「受命于天，既壽永昌。」漢高祖定三秦，秦王子嬰獻此璽。及漢高即位，仍佩之，因以相傳，故號曰傳國璽。漢昭帝時，殿中一夜相驚，霍光即召持節郎取璽，郎不與。光欲奪之，郎按劍曰：「頭可得而璽不可得。」光善之，明日遷郎秩二等。光後廢昌邑王賀，立宣帝，光自手解取賀璽，扶令下殿。至漢平帝，王莽篡位，向元后求璽。乃出璽投之於地，璽上螭一角缺。及莽敗時，帶璽綬避火於漸臺，商人杜吳殺莽取綬，不知取璽及莽頭。公賓就見綬，問綬主所在，及斬莽首并璽與王憲。憲得，無所送，又自乘天子車輦。李松入長安，斬憲，送璽詣宛上更始。赤眉大司馬謝祿至高陵，更始奉璽赤眉。赤眉立劉盆子。建武三年，盆子敗於宜陽，璽還光武。孫堅從桂陽入討董卓，卓時已焚燒洛邑，徙都長安，堅軍於城南見井中旦旦有光，軍人莫敢汲，堅乃探得璽。初，卓

作亂，掌璽者投於井中，故堅得之。袁紹有僭盜意，乃拘堅妻逼求之。紹得璽，見魏舉以向肘〔六〕，魏武惡之。紹敗，得璽還，漢以禪魏，魏以禪晉。趙王倫篡立，使義陽王威就惠帝取璽，帝不與，强奪之。晉帝永嘉五年，王彌入洛陽，執懷帝及傳國六璽詣劉曜。後爲石勒所并，璽復入勒，刻一邊云：「天命石氏。」此題今不復存。勒爲冉閔所滅，此璽入閔。閔敗，璽存閔之部屬蔣幹。晉鎮西將軍謝尚，遣都護何融至購賞得之，以晉穆帝永和八年還江南。晉元帝東渡，歷數帝無玉璽，北人皆云司馬家是白板天子。

天啟甲子九月臨漳民邢一泰於漳河西畔得玉璽奏疏 程紹

疏

秦璽之不足徵久矣。今璽之出，適在臣疆內，道路喧噪，流聞禁闥。既不應還瘞地下，又不敢秘於人間，欲遣官恭進闕庭。跡涉貢媚，非臣誼所宜，亦恐皇上之所寶者，在彼不在此。臣雖什襲進之，皇上且瓦礫置之也。謹先馳奏聞，候命進止。昔者

王孫圉不寶玉珩，齊威王不寶炤乘，蠻夷偏霸，猶知尊賢珍善，輝耀史冊，況乎聖明之朝，全盛之世乎！今之大臣如總憲鄒元標、馮從吾，尚書王紀，盛以弘、孫慎行、侍郎曹于汴等，憂國奉公，白首魁艾，有一斥不還之詞臣，久錮不起之臺諫，思皇多士，國之寶臣。臣不能挽回天聽，汲致明廷，徒獻符貢璽，效七十二代之故事，臣竊羞之。伏望皇上踐履大寶，克受貞符，怡神寡慾，親賢納諫。在朝之忠直勿事虛拘，遺野之名賢急爲登進。玉瓚祕於清廟，瑚璉貢於明堂。共襄大器，永固金甌。雖謂虞舜黃璽、夏禹玄圭至今存可也，區區傳國璽，其真偽豈足論哉。

表

賀上傳國璽表 曾肇

受命之符，爲時而出，自天之祐，維聖是承。方拜覬於大庭，遽均恩於率土。官師動色，海寓蒙休。臣聞大國璽之有去來，猶周鼎之有輕重，好治而惡亂，舍昏而即明。頃自有唐之衰，薦更五代之季，伏而不發，殆且百年。忽爾自歸，將傳萬世，所以

表祖宗積累之慶，告社稷靈長之休，在聖與仁，宜昌而壽。陛下沉潛迪哲，剛健好生，參天地以成能，垂子孫而作則。果有神物，是貽皇家。固將配甘露以紀元，豈止擬芝房而度曲。臣職專守土，志切慕君。講稱壽之儀，阻陪下列；奏升中之頌，故俟方來。

代任參賀玉璽表 趙南唐

天道左旋，炎圖復振，皇威北暢，珍物遄歸。元正會朝，普率呼抃。伏以海嶽所產，惟玉稟陽，宗廟之傳，以璽守位。元帝得之興晉祚，光武因之洪漢京。恭惟皇帝陛下席累聖之休，受一謙之益。以時和歲豐為上瑞，以兵寢刑措為極功。齎租弛民，羣生莫不安業；解網恤物，異類亦且懷仁。函封遠致，不知何國之白環；篆刻孔彰，咸曰寧王之大寶。故府之藏既入，神州之復可期。臣病解樞機，勉之藩服。觭稱萬壽，自憐遂隔於慶儀；品列三金，猶幸獲供於貢職。

箋

代崔彧進傳國璽箋　楊桓

資德大夫、御史中丞臣崔彧言：至元三十一年，歲次甲午春正月既望旦，臣番直宿衛，御史臺事臣闊闊术即衛所告曰：「太師國王之孫曰拾得者，嘗官同知通政院事，今既歿矣，生產散失，家計窘極。其妻脫脫真繁病，一子甫九歲，託以玉見貿，供朝夕之給。」及出，玉印也。闊闊术，蒙古人，不曉文字，茲故來告，聞之且驚且疑。乃還私家取視之，色混青緣而玄，光采射人。其方可黍尺四寸，厚及方之三不足，背鈕盤螭四，厭方際鈕盡璽墢之上，取中通一橫竅可徑分，舊貫以韋條。面有篆文八，刻畫捷徑，位置勻適，皆若蟲鳥魚龍之狀，別有仿佛有若「命」字、若「壽」字者。心益驚駭，意謂無乃當此昌運，傳國璽出乎？急召監察御史臣楊桓至，即讀之曰：「受命于天，既壽永昌。」此傳國璽文也。聞之果合前意，神為蕭然。乃加以淨縣，複以白帕，率御史臣楊桓、通事臣闊闊术等直趨青宮，因鎮國上將軍都指揮使詹事王慶端、嘉議

大夫家令臣阿散罕、少中大夫詹事院判臣僕散壽，導謁進獻皇太后御前，啟曰：此古傳國璽也。秦以和氏璧所造，厥後有天下者寶之，以君萬國。然自前代失之久矣。宜

今當宮車晚出，諸大臣僉議迎請皇太孫龍飛之時，不求而見，此乃天示其瑞應也。宜早達於皇太孫行殿，以符靈貺。已蒙嘉納。翼日，令資善大夫中書右丞詹事臣張九思、少中大夫詹事院判臣僕散壽，傳皇太孫親爲付授。此蓋皇太妃慮慮深遠，非臣愚所能及也。臣前又啓，收藏寶璽之家，不知甄別，循常以玉來鬻，臣見而識之，特持來獻，彼猶未知。望恩恤其家。傳旨賜收玉之家楮幣二千五百貫，并逮臣等進辨其寶者三人衣段各一，表裡紋金綺素有差，以爲異日旌實之徵。臣等已請府前敬受訖，自惟無狀，不勝慚赧。是日，金紫光祿大夫中書右丞相臣完澤，率集賢、翰林侍從諸臣入賀御前，命出寶璽，遍示羣臣。此又出於皇太妃至正至大之量。翰林學士臣董文用等前啓曰：「此誠神物，出當其時。若非皇太妃、皇太孫聖感，何以臻此！」丞相以下臺臣等次第上壽，自是內外稱慶，咸曰天命有歸。臣聞《詩序》曰：「文王有德，故天復命武王。」今神寶之出，蓋因先帝有明德，故天命復歸於皇太孫也。又曰：「皇天

親有德，享有道。」以言皇天非有德有道，則不親不享也。又聞之《書》曰：「皇天無親，惟德是輔。」又曰：「天命有德，克享天心。」受善降之百祥。歷觀上世詩書之旨，未有無德而能致天命之歸也。欽惟太祖聖武皇帝秉資神格，始爲天下除禍定亂，隆功盛德，簡在天心，受命而爲天下主。以至我憲天述道仁文義武太光孝皇帝，德配乾坤，功包海嶽，孝格宗廟，子育黎元，興地所記，悉主悉臣，照臨無幽，咸遂生樂施。及明孝太子天錫仁慈之德，上感君親之悦，下係億兆之望，至元建號，日月重明，無爲而治者迨廿年。雖由太子進德修業之洪溢，亦賴元妃內助之淵密也。敬惟皇太妃聰明淑懿，母儀崇嚴，德量溥厚，孝敬慈恕，出乎天性，往古未有也。自明孝太子升遐，內則皇孫翼翼，訓導端嚴；外則百司班班，臨御整飭，由是聖上君父大見倚重。雖於時皇太孫未昭儲副之託，而詹事之司未嘗一日廢闕，以見皇天定命於青宮之位，無時不在，誠非人力所能爲也。欽惟皇太孫殿下德資剛明，才兼文武，英謀獨斷，大肖祖宗，族屬係望，遐邇歸心。聖祖憲天述道仁文義武太光孝皇帝灼知天命之所在，久存隆顧，將付以撫軍之重，於至元三十年夏六月二十二日，賜以皇太子金

寶，大正儲位，而後詔以出師之期，天下聞之，室家胥慶，和氣穰穰，出於兩間。是歲

秋稔，數年罕遇。臣切念天象無言，託命不爽，豈期又於大行皇帝宮車晚出之後甫八

日，傳國神寶不求而出於大功臣子孫之家，速由臺諫耳目之司，直達於皇太妃御前。

斯蓋皇天授命，皇太孫誕膺龍飛，以正九五之位，俾符寶璽之文，既壽而永，永而又

昌。臣又見皇天之心，大賴我皇元繼體之君，不疾不遲，景命適至，以允四海之望者。

其瑞應之兆有三。按唐史，代宗之將爲太子，先封楚王，及位正儲副而監國，楚州獻

定國寶二十有三，因曰楚者太子之封。今天降寶於楚，宜建元寶應，蓋以寶爲太子瑞

應也。昔明孝太子封爲燕王。今皇太孫燕王之子也，將主神器，而神寶出於燕，適與

前事相符。此瑞應之兆一也。又寶璽之出，正當皇元聖天子六合一統之時，宮車晚

出之近朝，以見天心正爲繼體之君設也。此瑞應之兆二也。又寶璽之出，適當月之

三十日，有終而復始之象，以見先聖皇帝御世太平之功既成，俾繼體之君復其始也。

此瑞應之兆三也。今以此三兆觀之，益見天命之來，際合於青宮也。臣區區之情，無

任傾嚮，輒罄所見，以贊其萬一。謹將寶璽之出處，古今始末，詳據考按，許慎《説

文》：「璽，王者印也。以守土，故爲文從爾，從土。」其義蓋曰天付爾此器，俾寶之，以守璽土也。至周太史籀易爲從爾，從玉，義取天付爾此玉寶，以爲天下君也。三代以上，璽文無所考。諸史籍并《寶璽篆文圖説》曰：傳國璽方四寸，其文飾如前。楚以卞和所獻之璞，琢而成璧，後求昏於趙，以納聘焉。秦昭王請以十城易之而不獲。始皇併六國得之，命李斯篆其文，玉工孫壽刻之。《太平御覽》又以爲藍田玉所刻。二世子嬰奉璽降沛公於軹道旁。高祖即位，服其璽，因世傳之，謂爲傳國璽。厥後孺子未立，藏於長樂宮。及莽篡位，使安陽侯王舜迫太后求之，太后怒罵而不與。舜言益切，出璽投之地，璽因歸莽。及更始滅莽，校尉公賓得璽，詣宛獻於更始。赤眉殺更始，立盆子，璽爲盆子所有。後盆子面縛，奉璽於光武。至獻帝，董卓作亂，掌璽者投於井中，孫堅征董卓，於井中得之。袁術奪於堅妻。術死，荊州刺史徐璆聞帝爲曹操迎在許昌，以璽送之帝。後遜位，并以璽歸魏帝。道鄉公禪位，璽歸於晉。懷帝遇劉聰之害，璽歸於聰。聰死歸曜，曜爲石勒所滅，璽入於勒。勒滅，入於冉閔。閔敗，見收於閔之將軍蔣幹。晉征西將軍謝尚購得之，以還東晉，時穆帝永和八年也。自

璽寄於劉石，共五十三年，晉復得之。自後宋、齊、梁、陳相傳，以至於隋滅陳，蕭后與太子正道并傳國璽，并入於突厥。唐太宗即位，寶璽未獲，乃自刻玉曰：「皇帝景命，有德者昌。」貞觀四年，蕭后與正道自突厥奉璽歸於唐，唐始得焉。朱溫篡唐，璽入於溫。莊宗定亂，璽入於後唐。莊宗遇害，明宗嗣立，再傳養子從珂，是爲廢帝。后氏篡立，自是璽不知所在。至宋哲宗，咸陽民段義獻玉璽。及徽宗爲金所虜，凡有寶璽金皆取之，內璽一十有四，青玉傳國璽一，其色與今所獻玉璽相同，則知宋之南遷二百年，無此寶璽也明矣。然自金既取於宋之後，寶璽出處得失，亦未見明說。以及我元，適集皇太孫命所歸之際，應期而出，臣職總御史，親會盛事，不可以不錄。又圖中別有璽，其文亦八，旁注曰：此傳國璽背文也。今見寶璽之背皆刻螭形，蟠屈凹凸不齊，編廢厭四際〔七〕，無地可置此文。按《太平御覽》：秦光十九年，雍州刺史郗恢表慕容永稱藩奉璽，方六寸，厚七分，蟠螭爲鼻。今高四寸六分，四邊龜文下有字曰：「受天之命，皇帝壽昌。」原其所由，未詳厥始，以斯言之，當別是一璽，非今傳國璽也。此又不可不辨。臣或誠惶誠恐，頓首頓首，謹奉牋上進以聞，伏希聽

覽，微臣不勝瞻望之至。謹言。

論

秦璽論 胡致堂

有天下者必汲汲於一璽，求之不得，則歉然若郡守、縣令之官，而未視印綬也。

夫璽所何本哉？二帝三王不聞傳是物，而後爲君也。舜受之堯，禹受之舜，湯受之禹，文武受之湯，先聖後聖若命符節者，豈符之謂歟！故《詩》《書》《春秋》紀事詳矣，曾不及璽。獨秦誇大，使李斯以蟲鳥之文，刻之美玉，兼稱皇帝，以識詔令。自是而後，始有璽書。使秦善也而璽無所本，固不當法；使秦不善也，而璽雖美，擊而破之爲宜，又何足傳也。故嘗論之：官府百司之印章，一代所爲而受之君者也，不可以失，失之則不敬。天子之璽，亦一代所用而非受之於天者也，必隨世而改，不改則不新。故漢有天下，當刻漢璽，而不必襲之秦；唐有天下，當刻唐璽，而不必襲之隋。所以正位凝命，革故而取新也。苟以爲不然，曷不於二帝三王監之。彼世之璽，以亂

亡毀逸者固多矣，必以相傳爲貴，又豈得初璽如是之久耶！

傳國璽論 郝經

上世帝王所以立政傳信，考文議禮，則有瑞玉服章，符節左契，各爲一代法制。別等差，辨上下，列貴賤，定尊卑，以爲名器而不以爲傳。故唐、虞、夏、殷、周之受命，莫不革故而易新。其先代之寶，世所共珍而不忍毀之者，如大玉、夷玉、天球、河圖、璋判、白弓、繡質、元龜、青純等，或以爲藏，或以爲分，或以爲寶而亦不以爲傳。故或在王朝，或在侯國，宗沉社僨則轉而之他。傳受而守之，莫敢少置者，在夫道而已。聖王受命，爲天地人物主，本於天命，根於皇極，初，自道傳而極，極傳而天，天傳而地，地傳而人與萬物。乃復以道爲統而相傳。故堯傳舜，舜傳禹，禹傳湯，湯傳文武。原於心性。仁義明於夫婦、父子、君臣、上下，察於綱紀、禮樂、文物、政事。是以爲二帝三王而道高萬世，古今莫及，未聞有後世所謂傳國璽者。及秦始王并天下，奮私智，盡滅先世帝王之制，自謂德高三皇，功過五帝，乃兼帝王之號，而爲皇帝璽綬。滅

趙所得楚和氏璧，詔丞相斯篆其文，刻爲傳國璽，其文曰：「受命于天，既壽永昌。」於

是除謚法，謂已爲始皇帝，其餘以世爲號，傳之萬世。乃二世而亡，子嬰降而漢得之。

漢之佐命，始有意於三代，陋秦而從周，以爲是物既亡楚，又亡趙，復亡秦，乃滅國所

得，與斬白蛇劍并藏武庫，傳示無窮。如夏后氏之璜，封父之繁弱，并爲一代寶器。

別取藍田渾璞，刻爲大漢受命之璽，以示惟新可也。乃自比秦之子孫，以爲傳國璽。

於是偷國之盜，莫不睥睨揶揄，欲以爲已。至使肘後之石，誤張豐於死。東漢之亡，刼於

憲，專於更始，上於盆子，復歸於光武。有緡於周勃，問於霍光，奪於王莽，挈於

董卓，獲於孫堅，拘於袁術，卒入曹丕之手。魏傳之晉，懷愍之難，入於劉石，復歸於

金陵。天下之人，遂以爲帝王之統，不在於道而在於璽，以璽之得失爲天命之絕續，

或以之紀年，或假之建號，區區方寸之玉，爲萬世亂階矣。厥後晉傳之宋，宋傳之齊、

梁、陳傳之隋，隋傳之唐。而五季更相争奪，以得璽者爲正統。宋靖康之亂，爲金

所有。漢以來十有餘代，千有餘年，竟不能復二帝三王之治，所謂天命心性、仁義禮

樂與夫綱紀法度，治世之具皆不傳，始則雜於王霸，終則盡爲苟且。　其篡弒奪攘，蹂

躪血肉，污穢皇極者不可勝言。嗚呼！傳者勿傳，勿傳者而傳，其治亂相反宜也，彼

嘗有是而亡其國。吾今得之，其誠為吉祥哉？昔湯伐桀于三駿，俘厥寶玉，誼伯、仲

伯以為非而作典寶，言帝王自有常寶，不可以亡國之物為寶也。當新莽奪璽之日，元

后罵曰：「若自以金匱符命為新皇帝，當自更作璽，何用此亡國不祥璽為？」雖一時

忿激之言，最為得理者也，孰謂後帝王，無是二臣一婦人之見哉！不明堯、舜、禹、

湯、文、武之道，竟寶呂政亡國之器，襲訛踵陋，莫以為非，可為嘆惋。且其制名為傳

國，謂以國傳之人與子孫也。如堯傳舜，舜傳禹，可以謂之傳矣。武王傳成王，成王

傳康王，可以謂之傳矣。凡不以禮授受者，皆不可謂之傳。征伐而得則謂之取，篡弒

而得則謂之奪，攘竊而得則謂之盜，仍謂其璽為傳國，何哉？或曰：「然則無璽可

乎？」曰：「信以傳信，既以為典矣，可遂廢而不用乎？」一代受命，自可為一代之璽，

更其文為一代之文。亡國則藏之，秦不傳漢，漢不傳魏可也。光武傳之明帝，明帝傳

之章帝。至於建安禪代之際，更為魏璽可也，獨以秦璽為歷代傳國璽不可也。近世

金亡而獲秦璽，以為亡國不祥之物，委而置之，不以為寶。一帝一璽，不以為傳，雖曰

變古，乃所以復古也。故著論以推本云。

記

玉璽傳授本末記 失名

秦璽者，李斯之魚蟲篆也。其圍四寸，至漢謂之傳國璽。迄於獻帝，所寶用者，秦璽也。歷代皆用其名。永嘉之亂，沒於劉石；永和之世，復歸江左者，晉璽也。太元之末，得自西燕，更涉六朝，至於隋代者，慕容燕璽也。劉裕北伐，得之關中，歷晉暨陳，復爲隋有者，姚秦璽也。開運之亂，沒於耶律、女真，獲之以爲大寶者，石晉璽也。蓋在當時，皆誤以爲秦璽，而秦璽之亡，則已久矣。

吳氏印譜序 揭汯

印章之來尚矣。制式之等，鈕綬之別，雖各有異，所以傳令示信一也。是編自漢至晉，凡諸印章，搜訪殆盡，一一摹揭。類聚品列，沿革始末，標注其下。不惟千百年之遺文舊典，古雅樸厚之意，粲然在目，而當時設官分職廢置之由，亦從可考焉。吳氏孟思素以篆隸名，而是編皆其手錄，尤可寶也。能君仲章[八]得之以示余，故書此而歸之。至正二十五年五月甲子書。

楊氏集古印譜序 俞希魯

予家舊藏王子弁《嘯堂集古錄》，列古印刻式三十有七。後遊杭，識竹房吾子行，得《學古編》，其所收益富，當時視爲該博。乃今見浦城楊侯宗道《印譜》，絕出二書遠甚。展卷披閱，使人慨然有懷古之意。予觀周官職金所掌之物，皆揭而璽之。

鄭氏謂：璽者，印也。則三代未嘗無印，特世遠湮没，非若彝器重大，而可以久傳者也。然則虞卿之所棄，蘇秦之所佩，殆周之遺制歟？漢去古未遠，其制作必有自來，斯譜之所以不易得也。盍亦録梓而行諸世，俾好事者得有所考焉。

印藪序 王百穀

夫輯瑞合符，流傳邈矣；刻龍判虎，制作紛然。漢祖畫銷於借籌，博陸夜徵而按劍。錐畫倉皇於朝亂，倒用譎詭於軍興。虞卿急友而解去，周福因師而獲縮。斯皆見聞沿襲，方策不刊者矣。於是顧君汝修，海岱探奇，門庭國士，無雙之雋。尚充啓乎司徒、第五之名，誠何減乎驃騎、南金并朗。東箭挺生，書流望邁。夫皇象博物，譽隆於茂先。樴購林授，探困剖谷，公私并録，銅玉俱收。辨莓苔之蝕字而摩挲斷璞，測塵埃之鏽畫而把玩殘章。宫商附麗，宛同貫柳之鱗；朱紫參差，似出散花之手。列爵則君公卿士，驥尾荒夷；類族則王謝崔盧，綴旒詫姓。臨摹殫力於按圖，假借傾心於請璧。象形折微於蟲鳥，轉注闕文於魯魚。浮湛日月，罄匱精靈。爰撰斯編，嘉

名《印藪》。嗚呼！玉璽與黃屋齊更，銅章共朱顏并殉。悲哉！紫綬之人，盡是青原之骨。爾乃耕夫亡賴，秦書發錢鏄之餘；樵豎何知，晋籀拾斧斤之下。斸土荒岡，化形之鵠莫隱；披榛故隴，左顧之龜始出。匪直金碗玉魚，同其珍怪；抑亦石經漆簡，孅其光價矣。

啓

請周翼微刻印啓　陳維崧

月晴紫陌，只照青衫；秋老渾河，漸添黃葉。荆軻一去，市中饒感慨之人；樂毅無歸，臺畔足飄零之客。爰有汝南才子，婁水名流，摛文則翡翠盈箱，織句則蒲桃竟幅。固已江東僑胖，推以君宗；河北溫邢，呼爲祭酒。爰觀石鼓，偶客金臺。劉公幹之逸氣，籍甚都中[九]；王輔嗣之清談，斐然都下。五侯接席，都爲樓護傳鯖；千里知名，競以陳蕃下榻。昨與同人，爲言剩技。周瑜顧曲之暇，間涉古文[一〇]；伯仁飲酒之餘，兼摹繆篆。爛銅碎玉，頻鎸破體之文；漢印秦章，屢畫象形之字。然此微長，

原無足述，如斯小道，亦又何之。僕笑而言：「君何不達？」今夫華章麗句，或偏知己之難逢；鉅製鴻裁，恒慮賞音之莫遘。若夫見蔡中郎之鳥篆，則傳觀盡訝其精；睹戴安道之雞碑，則好事羣驚其妙。蓋形而下者易爲知，形而上者難爲喻也。然而聊爲遊戲，何妨暫揮郢客之斤；姑與周旋，何須不刻宋人之棗？嗟乎！絕技可傳，多能有屬。只論一藝，願諸君無失此人；若問其他，恐當世竟無其亞。譬訪君平卜筮，吸趁其百錢罷肆之前；如求王宰丹青，幸需之十日一山而後。

考

玉璽考 楊慎

元朝至元三十一年，木華黎曾孫碩德卒，其妻出古玉印貨之。中丞崔彧、秘書丞楊桓辨其爲傳國璽，上之。慎按：秦始皇之璽，一曰「皇帝壽昌」，一曰「既壽永昌」，已傳疑有二矣。至朱梁亡，入於後唐。又唐主存勗謀即位，魏州僧以傳國璽獻，遂即位。則後唐之璽，蓋有二也。璽既有二，則必有一贗矣。是以今日既曰與潞王從珂

同焚於洛陽之玄武樓矣，而他日段義又得之，以爲宋哲宗獻；今日既曰入金，與金哀宗同焚於蔡州之幽蘭軒矣，而翟朝宗又得之，以爲宋寧宗獻。若果贋而酷肖，則宋徽宗正銜名受欺者，又何疑其無撿、螭角無缺，卻之不用，而別制定命寶邪？贋跡在宋，屢敗露矣，而元之崔彧、楊桓，又何由得之寡婦貨物而獻之？余意以爲楊桓素工篆書，即著《六書統》者，必桓私刻之，謀於崔彧，而託名於碩德之妻無疑。崔彧之意，欲迎合皇太妃，以翊戴成宗，而爲此眩耀俗目而定其位耳。按《通典》云：秦得藍田白玉，爲璽曰：「受命于天，皇帝壽昌。」《漢書》注衛宏曰：秦璽題是李斯書，其文曰：「受命于天，既壽永昌。」《十國紀年》：晉開運末，北戎犯闕。少帝重貴，遣其子延煦獻傳國璽於遼，遼主訝其非真。宋哲宗元符元年五月，咸陽民段義剜地得玉璽。蔡京及講議玉璽官十三員奏曰：「皇帝壽昌者，晉玉璽也；受命于天者，後魏璽也；有德者昌，唐璽也。惟德元昌者，石晉璽也。則既壽永昌者，秦璽可知。」蔡京輩小人媚上，不憚誣天矣，而況於欺人乎？縱使真是秦璽，亦無道之物，亡國之器，豈舜之五瑞、禹之玄圭乎？噫！宋之君臣，可謂迷惑無識矣。

校勘記

〔一〕「天荒地老故物存」，「故物」，四庫本作「古物」。

〔二〕「陸予好奇走東海」，「陸予」，四庫本作「陸子」。

〔三〕「九日」，四庫本作「九日」。

〔四〕「公孫賓」，四庫本作「公賓」。據《漢書·王莽傳》及顏師古注，當以「公賓」爲是。

〔五〕「張虔劉」，四庫本同。據元脱脱等纂《宋史》，當爲「張虔釗」，字近而訛。

〔六〕「見魏」，四庫本作「見魏武」，是。

〔七〕「編廢厭」，四庫本作「徧察厭」。

〔八〕「能君仲章」，四庫本作「熊君仲章」。

〔九〕「籍甚都中」，四庫本作「籍甚鄴中」。

〔一〇〕「間涉古文」，四庫本作「間涉説文」。

朱廷詔跋

《印典》八卷,予伯父清溪先生之所作也。集中一語一言,俱出之典籍,故以是名。印者,統官御姓名而言。官則代有制度,無可評論;名則鑄製不一,應用講求。古來書法、畫學以及硯、墨、筆、紙之類,悉有成書。而姓名印章更爲文翰家所必須,烏可忽耶?是書采取廣博,考覈精詳。寔前人之所未有,不敢秘之帳中,因錄一冊附於世祖樂圃公《墨池編》後,行之於世,爲文房共寶云。姪廷詔謹識。

白長庚跋

人世莫不以文字爲貴，湯盤孔鼎、岣嶁岐陽之見重者，以其古質而有先哲之遺文也。璽印之文字，較他物爲重。且結繩之後，象形二篆而爲八分，八分而隸，隸而真、草、行矣。世風日下，文雅而爲鄙俗，古樸而爲浮薄，事無不然。獨印章於真、草、行書之後，猶然篆刻。則古意之未亡者，僅此一物而已。曷可泛視耶？清溪子《印典》八卷，分十二類。凡璽印淵源，制度故事，以及評論造作，歌詠記敘，莫不畢備。捨此別無講求考覈之述作，而所採諸書更多秘妙。如吳中隱人王基太御氏《梅庵雜記》、《蝸廬筆記》，元人宋无子虛氏《考古紀略》，宋葉氏《游藝雜述》，流傳甚罕，聞攜李曹氏曾有抄本。其餘收藏家俱未之見，苟非廣搜博覽，安能及此？墅耕者，諱世臣，官太常。怡軒先生者，諱必信，官大理。俱爲前代詞宗，即清谿先世。因以附記云。

康熙六十一年，歲次壬寅春仲，沙村白長庚。

跋

附録

一、傳記資料

朱象賢，長洲人，乾隆六年由監生任。

（廖必琦修、宋若霖纂《（乾隆）莆田縣志》卷八《職官志・縣丞》，清光緒五年補刊本。）

朱象賢，江蘇長洲監生。初游雲貴張制軍幕，重其才，特薦奉命往江西，以縣丞用。撫院唐題補瀘谿縣丞。乾隆十三年到任後，改玉山縣丞。象賢稟性清簡，終日欽欽。公餘惟以讀書爲樂，力勸書胥行好事，存好心，毋在公門作惡。自奉甚儉，五六日一御肉。平情市易價，與民同，曰：「吾即瀘邑編氓耳，人世炎涼之態蔑如也。」

所學淵淹，書法遒勁，邑子弟投贄請業，而脫屣去矣。

注：《（同治）盧溪縣志》卷六「秩官」部分，亦有言曰：「朱象賢，江蘇長州例監用。薦以縣丞用。

乾隆十三年任。有傳。舊志無，今補。」可參。

（清楊松兆修、彭鍾華纂《（同治）盧溪縣志》卷七《宦業》，清同治九年刻本。）

二、歷代著錄

《印典》，八卷。　浙江巡撫採進本。

國朝朱象賢撰。　象賢，號清溪，吳縣人。是編採錄印璽故實及諸家論說，分原始、制度、賚予、流傳、故實、綜紀、集說、雜錄、評論、鐫製、器用、詩文十二類。後有康熙壬寅白長庚《跋》，稱所引宋王基《梅菴雜記》、《蝸廬筆記》、葉氏《遊藝雜述》、元宋無《考古紀略》四書，皆得之橋李曹氏鈔本，爲諸家所未見。然他所援據，率乏祕籍，所分諸類，亦頗淆雜。如「故事」與「綜紀」二門，所載多相出入，又往往字句偶

涉，即爲闌入。如《周顗傳》稱「取金印如斗大，繫肘後」，《辛替否傳》稱「金銀不共其印」，皆因他事口談。《王融傳》稱「穰侯印」，詎便可解。《世說新語》稱石勒使人讀《漢書》，聞立六國後刻印將授，亦偶然追述舊典，俱非印璽故事，未免濫收。且雜採舊文，漫無考辨。吾邱衍《學古編》云：三代無印。又辨《淮南子》載子貢印事之妄。而「資予」門內，乃以此事爲首，亦自相矛盾。然採摭既富，足備考核。且古人未有集印事爲書者，姑仿《文房四譜》之例，存備一家。象賢自稱朱長文裔，故是書初刻附《墨池編》後。今以時代既殊，所載各異，分著於錄，使各從其類焉。

（《四庫全書總目》卷一百十三子部二十三，清乾隆武英殿刻本。）

《印典》，八卷。朱象賢撰。象賢，號清溪，吳縣人。

白長庚《序》曰：「《印典》引宋王基《梅菴雜記》、《蝸廬筆記》，葉氏《游藝雜述》，元宋無《考古紀畧》，四書皆得之檇李曹氏鈔本，爲諸家所未見。」

（《清文獻通考》卷二百三十《經籍考・子・藝術》清文淵庫四庫全書本。）

《印典》，八卷。國朝朱象賢撰，原刊本。

（清丁仁《八千卷樓書目》卷十一子部藝術類，民國本。）

朱象賢《聞見偶錄》，《印典》八卷。

（清馮桂芬《（同治）蘇州府志》卷一百三十七《藝文二·長洲縣》，清光緒九年刻本。）

《印典》，八卷。就簡堂刊本。

國朝朱象賢撰。象賢，字行先，號清溪，吳縣人。《四庫全書》著録。清溪以行世印譜不過備列篆文、鈕式，而古典品評及一切紀述，鮮有録入，因作是編。凡有裨印章者，俱博採廣搜，分類十二：曰原始，曰制度，曰賓予，曰流傳，曰故事，曰綜紀，曰集說，曰雜録，曰評論，曰鐫製，曰器用，曰詩文。上自秦漢，下至國朝，凡璽印淵源，典制沿

革，以及品題造作，歌詠紀敍，莫不畢備。他如釋氏心印、佛印等類，與印章絕無關涉，概置不錄。採輯既博，考覈益精，實前人之所未有，乃文翰家所必須之書也。前有自序、凡例暨鈕用謙讓序及贈詩，末有康熙後壬寅白長唐及其從子廷詔二跋。

（清周中孚《鄭堂讀書記》卷四十九子部藝術類，《吳興叢書》本。）

《印典》，八卷，朱象賢撰。……以上藝術類篆刻之屬。

（《清史稿》卷一百二十九藝文志三，中華書局 一九七七年。）

三、朱象賢文選

人具耳目，即有聞見。而聞見中，有足以廣人知識者、有不足掛之齒者之不同耳。予近在鄉國，遠就所歷之地，凡事物之入耳過目，頗有異於尋常，可以益知識而言之於人者，只以情性迂疏，或時他及，懶於并紀，迨逾時日，遂爾如遺，不可勝數。

此録各條，間值閒暇，隨觀隨聽，而信筆述之，是以未遽遺棄者也。今就所存，不拘次第，裒爲一卷，聊以存予素日聞見之一二。至於事物之外，如前人辯論經、傳、子、史之微旨，文章意見之得失，乃又係於學問，非信手記述之所及也。玉山仙史朱象賢行先書。

（朱象賢《聞見偶録序》，楊復吉編《昭代叢書（庚集埤編）》，清道光七年沈楙德世楷堂刊，光緒二年重印本。）

吳郡專諸巷内，有刻版者，姓朱名圭，字上如。雕刻書畫，精細工緻，無出其右。有河南畫家劉源繪《凌煙閣功臣像》，上如雕刻，尤爲絕倫。又南陵詩人金史，字古良，擇兩漢至宋名人各圖形像，題以樂府，名曰《無雙譜》，傳聞亦是上如雕刻。繼而，選入養心殿供事。凡大内字畫，俱出其手。後以效力，授爲鴻臚寺敘班。

（朱象賢《聞見偶録·刻板名手》，同上。）

注：又載清俞樾《茶香室叢鈔》卷一一（清光緒二十五年《春在堂全書》本）。

康熙中，吳郡畫人物名手，稱王基爲第一。王，字太御，號梅庵，乃顧雲程見龍之高弟，更善畫馬，兼能音律、圍棊。爲人瀟灑出塵，不趨榮利，與人交極其誠信。年六十餘而卒，不娶無後。惜哉！後出者欲求如此之藝，如此爲人，不可得也。又，徐玫字燦若者，人物亦善，又能花鳥，細膩鮮媚，挾技出遊，大行於京師，名利兼收，但其品望遜於王耳。

（朱象賢《聞見偶録·王梅庵》同上。）

重刻古人著作，務覓善本，詳見校讐，庶不致舛謬。如勝國錢塘胡文煥重刻古書甚多，内有《碑帖考》。予購得詳閲之，乃割裂先樂圃《墨池編》内《碑刻》二卷，妄爲此名也。先樂圃，名長文，字伯原，宋元豐間人。能書，纂次《墨池編》，計二十卷，書家皆祕重之，最後《碑刻》二卷所載，止於唐宋末。至明隆慶間，四明薛晨續入五季、宋、元、明，重刻以行。胡則於此本内，割裂二卷，另以《碑帖考》爲名。而帙首著作

姓名，竟刻「吳郡朱晨伯原纂次」，以薛之名、以先樂圃之地名、姓氏，混爲一人，豈不令人噴飯，何以傳於後世耶？

（朱象賢《聞見偶錄・碑帖考》同上。）

本朝康熙間，吳郡書家有三：陳香泉奕禧、何義門焯、楊大瓢賓。陳則專學松雪，而厚實妍媚，無出其右。至於骨力雖極講究，卻其次也。何則專摹唐帖，鋒骨凜然，而且端楷文雅，無一軟弱之筆，摹古可爲獨步。但未見自己性靈，然較尋常之筆，已稱鶴立雞群矣。楊則自晋至明，無不涉獵。其得力者，楷則《黃庭》，行則《聖教》。專用二帖之筆意，仿各家之形勢，工勤力足而無懈筆。不知者謂自成一家，實則專攻二帖者也。至於執筆之法，惟楊能懸肘撮管，排蕩不羈。故陳、何妙在分寸之字，而不書大者；楊則蠅頭小楷與尋丈大字，一例揮灑，不以大小爲難易也。

（朱象賢《聞見偶録・吳郡書家》同上。）

康熙間，有倪來周以書法教人，其訣七十有二。將側、勒、弩、趯、策、略、啄、磔，分開每筆，另造形像若干，而異其名，共得此數也。蓋書一字，向背回顧，筆勢各有自然之致，何必重爲此名，以誆愚蒙，奚免大方之噱笑乎？

（朱象賢《聞見偶録・七十二筆》，同上。）

雍正丁未季秋下旬，於皖江使院，晤秋厓陳其凝。偶爾講論硯品，因言：十年前，館於金陵駐防都統家，有郡人以一端硯質銀三十金。其硯長七寸許，闊約五寸，高二寸。而有隱隱白文二道，仿佛龍蛇。其迹有似薄紗蒙障者，各自邊相向而起，漸騰漸近，觸即退回，少刻仍復如是。每一時辰，騰回約有二三次。畢歲玩視，始終無異。天將陰雨，若有雲霧紛蒸，誠異物也。未三載，加息贖去。今此人已殁，硯不知所在矣。

（朱象賢《聞見偶録・端硯》，同上。）

國初，吳郡有顧德麟、號顧道人者，讀書未就，工琢硯。凡出其手，無論端溪、龍尾之精，工鐫鑿者，即獲村常石，隨意鏤刻，亦必有致。自然古雅，名重於時。德麟死，藝傳於子，子不壽，媳鄒氏襲其業，俗稱「顧親娘」也。常與人講論曰：「硯係一石，琢成必圓活而肥潤，方見鐫琢之妙。若呆板瘦硬，乃石之本來面目，琢磨何爲意。乃效宣德年鑄造香爐之意也。」其所作古雅之中，兼能華美，名稱更甚當時，實無其匹。鄒氏無子，螟蛉二人，俱得真傳，惜殀其一。鄒死，僅存一人，名顧公望，號仲呂。此人實鄒女之姪而冒姓顧者。公望亦無子，即螟蛉未有相得之人，將來不知所傳也。

（朱象賢《聞見偶録・製硯名手》同上。）

高其佩，號且園，鑲黃旗漢軍。歷官監司，至少司寇。雍正間，又任都統。善指頭畫，無論大幅尺紙，山水、人物、樹木、鳥獸，莫不盡善。其作畫，并非止於五指，或拳、或掌，隨意揮灑，而墨氣鄰里，神致宛然，自成名作。有師而效之者，皆所不及。昔唐張璪員外，畫山水松石，常以手摸絹素時人以指畫絕少，遂謂且園特創，非也。

而成畫者。畢宏問璪所授，璪曰：「外師造化，中得心源。」畢君於是擱筆。手摸作畫，自古有之，但非如高之專以手指得名也。且園後，又有朱淪瀚，號涵齋，亦旗人，官御史。其畫校高爲細致，亦當時有名者也。

（朱象賢《聞見偶錄・指頭畫》同上。）

蘭陵惲壽平，字正叔，號南田，少時畫山水。有虞山王翬，字石谷，號烏目道人，亦畫山水。二人友善。後王藝益進，而南田不能過，遂別攻花卉。吳中畫花卉者，舊有二種：一曰點乩，一曰勾染。點乩者，隨筆點抹，以成其花葉，甚不經意，自有生趣。如王武、湯光啓，是也。勾染者，先將花葉、枝幹用墨細勾，然後渲染濃淡、均勻，精密工整，鮮妍奪目。如凌恒、馬扶義，是也。南田所畫，不用墨勾，竟渲染以成花葉。比之勾染，而無墨筆之痕；比之點乩，則精工細膩。更能用色鮮麗，遂得名高。海內當時，稱爲古今第一。昔宋少保李端願，有圖一幅，畫芍藥五本，云是聖善齊國獻而穆大長公主房中物。其畫皆無筆墨，惟用五彩布成。徐崇嗣畫沒骨圖也，南田

印典

三一〇

之花卉，乃其遺意。然點刺一家，亦無筆墨，不過粗率耳。南田歿數十年，其祖姪、孫女二，俱能繼其精妙，幼者尤佳。名冰，字清於，適同邑貧士毛宏調。

（朱象賢《聞見偶録·没骨畫》同上。）

吳郡婦人能畫者多，而康熙間，有范雪儀、傅德容，乃爲翹楚。二人專於人物，范尤香，乃馬扶羲之女。專工花卉，係勾染一派，與蘭陵惲冰畫法不同，悉爲畫家之名流也。

（朱象賢《聞見偶録·婦人能畫》同上。）

在傅上。傅畫雖工，未免畧有作家氣，是以有遜於范。雍正、乾隆間，虞山有馬荃，字江

《國山碑》，三國孫吳皇象書。字大六七分，似楷而多篆法，俗謂爲《米囤碑》。現在宜興，今分爲荆溪縣。因係深山之中，無屋宇覆蔽，難於摹搨，是以搨本甚少。康熙間，予有族弟館於宜興縣趙公幕中，謀建亭遮覆。未幾他去，不果。此亦江南古物也。

（朱象賢《聞見偶録·國山碑》同上。）

本朝官印：國初，制度大率仍明朝之舊。官職大小，以分寸別之。右偏即用九

疊篆文，惟左偏用清書。至乾隆十四年，大學士、公傅恒奏：清書已經御製篆文印

內，請用清篆。得旨改鑄。是以九疊篆亦易以小篆。惟一品官仍用九疊，武職印與

文員同。至提督以上大員，用柳葉篆，爲分別也。私印：自元之吾氏、明之顧氏以

來，作者必宗漢魏，以其古樸而有自然之致也。國初，有遺老顧苓，字雲美，東吳人。

善漢隸，所作印章，深造漢魏之域。無論莊重端正，亂頭粗服，無不盡妙。或雜入古

印中，亦難辨其真偽。及門陳炳，字虎文。少得師傅，頗稱名手。但晚作近板，非重

資不刻，存於世者無多。有徐龍友摹刻亦佳，但好酒喜談，而無靜功，鐫作亦少，更不

永年。二人雖妙，惜無所作傳世。惟予友袁三俊，又名政，字籜尊。資質本高，更有

力量。私淑雲美，而得其真傳。至刻鑿銅章，不在顧下，實爲傳作。其餘或務整齊，

或攻奇異。如程穆倩、何雪漁之類，名噪一時，但與漢魏古樸自然之致各別，非予所

能知也。

　注：象賢《聞見偶録》之文，亦載馮桂芬《〈同治〉蘇州府志》卷一百四十九（清光緒九年刊本）、

俞樾《茶香室叢鈔》等書中，此不俱引。

（朱象賢《聞見偶録·本朝印章》，同上。）

《回文類聚》四卷，乃宋臣桑世昌澤卿所纂。後明人張之象玄超復加增訂。披閲之次，似覺玄超之所增訂者，雜亂無緒。是以將彼舊增，并予所習見之什，纂爲續集，附於卷後，重錄諸木，因題於簡端。靖節陶公有云「奇文共欣賞」，蓋以文之奇者，不忍獨得，故必期共人欣賞而後快。如《璿璣》一圖，非文之奇者乎？字如某置，按誦成章。字不數百，詩幾千首。何物女郎，以錦心織成錦字，令千古騷流不能讀。天才耶？仙才耶？雖仿其製者，代不乏人，類不能出其規範。集中所録諸圖及其餘詩詞，皆各有其妙，足以并傳。間有瑕瑜不掩，亦存之以俟大方鑒別可也。存孝棰魯無文，與騷雅之道相遠，其偶涉及於此者，亦陶公共欣賞之意夫。康熙戊子五月望日，玉山牧豎朱存孝。

（朱象賢《回文類聚序》，宋桑世昌輯、清朱象賢續輯《回文類聚》，清康熙四

十七年玉山朱氏正本。)

詩體不一，而回文尤異。自蘇伯玉妻《盤中詩》爲肇端，竇滔妻作《璇璣圖》而大備。今之屈曲成文者，盤中之道也。反覆往回，左右相同，巡環成句，及交加借字三、四、五、六、七言互誦者，皆《璇璣》之製也。至於藏頭拆字，又後世所爲，非古人所有。大凡新奇纖巧，大方弗道，然古來有此一體，似不可以偏廢。宋澤卿桑氏之纂次，亦此意歟？是書流傳至今，原本甚罕，止有明張之象增訂、重梓一帙行世，但鐫刻潦草，增益挂漏，更以明代之作，入於宋人纂輯之內，共謂非宜。是以悉仍桑氏原本，附以所增《達磨》、《唐宗》二圖，重鋟諸木，非有別事更張，惟欲一還前人之本來面目而已。玉山仙史朱象賢識。

（朱象賢《回文類聚序》，宋桑世昌輯、清朱象賢續輯《回文類聚》、《織錦回文圖》、《回文類聚續輯》，清裕文堂刻本。）

書以記事，圖以存形，《左傳》云：「夏之方有德也，遠方圖物，貢金九牧，鑄鼎象

物，百物而爲之備。」是即存形之一證。古人有書即有圖。《史記》：「沛公至咸陽，

蕭何先入收秦律令、圖書，具知天下阨塞，戶口多少，強弱處。」由此觀之，二者不可偏

廢。後世備書而略於圖，遂使古物形式茫然，稽考鮮據，豈古人之意哉？近寶淊妻

蘇蕙織錦回文，空前絕後，歷世名流，文詞以詠之，繪畫以形之。詞則淮海桑氏編之

卷帙矣，畫圖可獨廢乎？南陵射堂先生金古良，詞伯而擅繪事也，著《無雙譜》，列

蘇氏之像最精。晉室裳衣更有考據，迥出尋常，乃傳世之筆，似不可以輕置。又李唐

以來，因織錦故事而追寫其端尾者頗多。桑氏載有「治平中，沈少常德唐文宣所製畫

筆精絕」之語，而未言及情景。李伯時《用色分章跋》內云，「屯田陳侯所觀唐真本，

圖凡六幅。自若蘭著思，聯絲織錦，遣使及車馬相迎，合樂隊飲。實淊列騎擁旌旄，

盛禮迎蘇」之語言，雖共見而畫無傳。嗚呼！前人慘淡經營之筆，落於庸碌之手，視

非阿堵中物之可愛，而一任淪沒者，不知凡幾，豈不嘅乎？今余留心訪求，得寶、蘇

畫册八幅，猶是周吉賢臨李湊之筆格稿，與伯時所云大同而略異。 詳其意指，俱以武

后敘文之記述，規畫而成，情景宛然，非凡庸筆墨所能及。因摹縮本，與射堂寫像次於五彩璿璣之後，共爲一卷，寄之棗梨，公諸同志。非徒餘簡帙之美觀，聊以存古意於後世，而不致湮沒云爾。玉山仙史朱象賢題。

<div align="right">（朱象賢《織錦回文圖序》，同上。）</div>

《回文類聚》乃宋淮海桑氏纂次，統計四卷，始自漢晉，迄於唐宋。至明神宗時，觀察張之象爲之增訂，世未稱善。今桑氏原本，業仍舊式重鋟，而前增諸作，雖寥之無幾，亦有可取，不忍遽置。予内子胡慧籨中，藏有抄本《回文圖》二帙，素未經見者頗多，名氏鮮存，似係勝國名流著作。予又留心訪求，雅而合體者録之，俗而尋常者置之，共得圖八十九幅，詩二百三十二首，詩餘二十二闋，賦一篇，集爲《續編》。不特是體篇章得備，而舊編、新續，亦不致混淆矣。玉山仙史朱象賢識於玉山廨舍之宛在亭。

<div align="right">（朱象賢《回文類聚續編序》，同上。）</div>

四、其他

玉山仙史，余行先弟之別號也。行先，仕名象賢，一名存孝。幼聰穎，好奇文，探索幽隱。與秋華沈子、青霞尤子爲莫逆交，揚風挖雅，人咸目之爲城東三俊云。暨登籍仕版，往來滇黔，受知張大中丞。余亦飢驅川蜀，睽別數年，雖鱗鴻往返，而覿面無由。嗚呼！蘭亭已矣，勝會無常，良有以也。今沈、尤二子已作故人，獨玉山之蘊藉，不減從前。讀期諸餘，彙定《回文類聚》一帙。夫回文始於《盤中》，彰於《織錦》，皆蘇姓也。玉山毋亦有感於眉山二蘇之出處，乃假閨媛以寓言耶？不然，出其才智，豈不足黼黻皇猷，聲施奕禩，而乃寄情閨閣，注意文粧，則其胸臆所存，必有在也。寧僅似張率之託名、韓偓以《香奩集》爲嚆矢之意歟？壬申嘉平月，秦臺朱珵識。

（朱珵《回文類聚續編序》，宋桑世昌輯、清朱象賢續輯《回文類聚》，清康熙四十七年玉山朱氏正本。）

玉山仙史衒珠旋，綴補新詞卷百千。軸錦留霞飛滿袖，竹凝甘露灑虛天。

（秦臺女史胡瓊《讀〈回文類聚〉即用回文體》同上。）

清溪子爲樂圃之裔，曾著《印典》八卷，與《墨池編》并刊，蓋力學好古之士也。
茲錄皆隨筆、劄記，文筆雖微嫌冗弱，而創獲頗多，足新聞見。春，初從海昌陳子仲
魚，轉假吳門黃子蕘圃藏本讀之，因採登《叢書》。陳子云：曾詢之吳門友人，已鮮有
能舉其名者矣。丙寅仲春，震澤楊復吉識。

（楊復吉《聞見偶錄跋》楊復吉編《昭代叢書（庚集埤編）》，清道光七年沈
楙德世楷堂刊，光緒二年重印本。）

朱之勘，字德彰。童年事親，即能愉色婉容，有訓則跪聽。年十一，父客秦，之勘
忽寒顫，因疑父在外衣單，嘔製衣寄之，父果於是日失冬衣。家被盜執母，以身衛之，

母得不傷。雍正五年題旌。同旌者又有孝子邱存禮、孫豐穀。

（李光祚修、顧詒錄纂《（乾隆）長洲縣志孝義》卷二十六《孝義》，清乾隆十八年刻本。）

朱之勸，字德彰。童年事親，即能愉色婉容，有訓則跪聽。年十一，父客秦，之勸忍寒顫，因疑父在外衣單，嘔製衣寄之，父果於是日失冬衣。家被盜執母以身衛之，母得不傷。雍正五年題旌。同旌者又有孝子邱存禮、孫豐穀。之勸子象賢，字聖涵，有父行，孝事其母，爲萬載縣，著廉惠聲。

注：（同治）《蘇州府志》卷八十八「人物十五」，引《元和縣志》此文。

（許治修、沈德潛纂《（乾隆）元和縣志》卷二十七《流寓·朱之勸》，清乾隆二十六年刻本。）

朱之勸，長洲人。童年事親，即知愉色婉容，有訓則跪而聽。年十一，父客秦，勸

忽寒顫，因疑父在外衣單，嘔製衣寄之，後知父果於是日失冬衣。家被盜執母，以身衛之，母得不傷。雍正五年旌表。

（尹繼善修、黃之雋纂《（乾隆）江南通志》卷一百五十七《人物志·孝義》，清文淵庫四庫全書本。）

鈕讓，字用謙，一字半村，蘇州人。乾隆間，以佐幕來會夷人矣。長與黎氏相攻殺，邊將誘降之，欲縛送黎氏。讓移書當事，請勿殺降，極論夷情反復，指陳利害，洋洋千餘言，當事者咸重之。著有《半村詩文合鈔》。

（戴絅孫纂修《（道光）昆明縣志》卷六下《黎縣志·儒林·寓賢》第十一下之中，清光緒二十七年刻本。）

白長庚，字夢兆，郭里村人。父歿，諸弟幼，長庚撫育備至，延名師訓課諸弟，後皆補諸生。性好施予，康熙六十年，歲饑，出穀數百石，助賑活災民無算。於里中設

義學，聚子弟讀書。貧者給以紙筆、薪水，知縣某旌其門。

（安恭己、胡萬寧纂《（民國）太谷縣志》卷五《鄉賢·義行》，民國二十年鉛印本。）